하룻밤
미술관

이원율 지음

잠들기 전
이불 속 설레는

미술관 산책

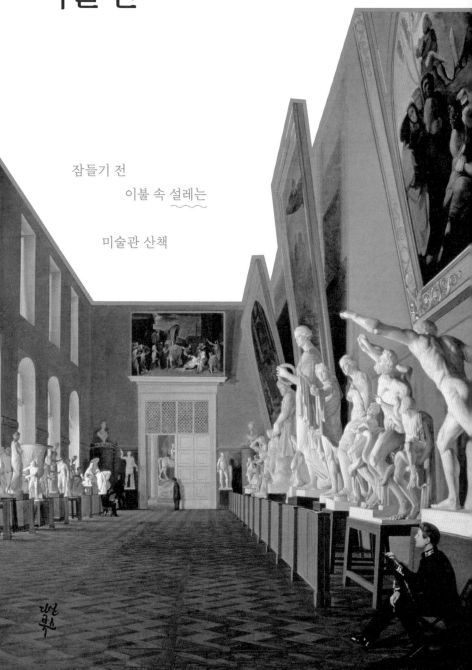

상당수의 심리 분석가들이 아메데오 모딜리아니(Amedeo Modigliani, 1884~1920)의 그림 「큰 모자를 쓴 잔 에뷔테른Jeanne Hébuterne」 속 여성의 눈동자가 흐린 것을 놓고 '여성 모델의 눈도 제대로 못 본 소심한 사람'으로 모딜리아니를 칭했습니다.

이를 옳은 해석으로 볼 수 있을까요. 사실 모딜리아니가 당시 에뷔테른의 눈을 그리지 못한 데는 다른 이유가 있었습니다.

두 사람은 1917년 햇빛이 내리쬐던 여름의 어느 날 프랑스 파리에서 만났습니다. 모딜리아니는 32세, 에뷔테른은 18세였습니다. 윤기 나는 검은 머릿결, 깊은 눈매와 날카로운

아메데오 모딜리아니, 「큰 모자를 쓴 잔 에뷔테른」
캔버스에 유채, 54×37.5cm, 1918~1919년경, 개인 소장

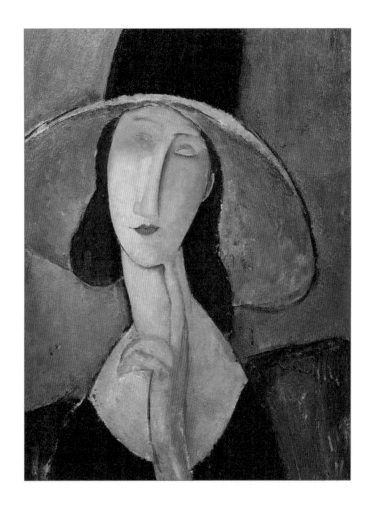

콧날로 귀공자다운 면모를 풍긴 모딜리아니와 기품 있는 숙녀인 에뷔테른은 약속한 듯 사랑에 빠졌습니다.

두 사람의 관계는 점점 더 깊어졌습니다. 그러는 동안 모딜리아니는 에뷔테른에게 차츰 더 많은 빚을 지게 됩니다. 모딜리아니는 살아가는 일에 서툰 사람이었습니다. 몸과 정신 모두 온전치 않았습니다. 특히 오랜 기간 앓고 있던 폐결핵은 그의 수명을 조금씩 깎아가고 있었습니다. 이런 가운데, 모딜리아니가 결코 손에서 놓지 않던 게 있었습니다. 약 봉지가 아니었습니다. 하나는 붓, 다른 하나는 술병이었습니다.

그런 그가 돈을 넉넉히 가졌을 리 없었지요. 시간이 흐를수록 모딜리아니는 에뷔테른에게 더욱 의지했습니다. 그런데도 술만 들어가면 그녀에게마저 폭력적인 태도를 보였습니다. 또 술기운이 옅어지면 웅크린 채 우는 일을 반복했습니다. 에뷔테른은 그런 버러지와 같던 '파리의 귀공자'를 안아줬습니다. 천사의 미소로, 우유에 젖은 카스텔라 같은 부드러움으로 불안한 영혼을 감싸주려고 했습니다.

"내가 당신의 영혼을 알게 되면, 그때 당신의 눈동자를 그릴 것입니다."

언젠가 에뷔테른이 모딜리아니에게 "당신이 그리는 제

얼굴에는 왜 눈동자가 없나요?"라고 물었을 때, 모딜리아니가 이렇게 고백했다고 전해집니다.

눈도 똑바로 쳐다볼 수 없을 만큼 숙맥이었던 게 아니라, 어찌 감히 그녀의 눈을 그릴 수 있겠느냐는 마음을 갖고 있었던 것입니다. 이게 왜 명화인가 싶던 「큰 모자를 쓴 잔 에뷔테른」이 이제야 새롭게 다가오는 것 같습니다.

미술에 적당히 발 담그고 싶은 당신에게.

그간 미술을 알려주겠다고 한 사람들 중 상당수는 무슨 유파나 사조 등을 거듭 읊었겠지요. 심리학은 물론, 철학과 역사학 등 온갖 전문 지식이 쏟아져 적잖이 괴로우셨겠어요. "미술에 관심 있어요!"라며 다가가려는 사람들도 슬금슬금 멀어질 수밖에 없었을 것입니다. 지금껏 스쳐 지나간, 관심 있는 작가들의 좋은 작품 몇 점을 알고, 이 작가가 왜 이런 작품을 그릴 수밖에 없었는지 그저 이야기를 듣고 공감하고 싶었을 뿐인데요. 인터넷과 미술관 등에서 그런 작품들을 마주했을 때 반갑게 손 흔들고, 가끔은 그 앞에서 고개를 크게 끄덕일 수 있는 정도면 충분한데 말입니다.

이 책은 '쉽게 글을 써야 하는' 저널리스트이자, '복잡한 이론과는 서먹한' 미술 비전공자의 시선에서 쓰였습니다. 몇몇 문장에는 작품의 이해를 돕기 위해 문학적 상상력을 더했습니

다. 다만 그 시대적 배경에는 벗어나지 않도록 최선의 고증을 거쳤습니다. 설명 중간중간에는 분명히 확인되지 않은 '설'도 있습니다. 하지만 터무니없는 내용은 배제했기에 의심의 눈초리는 거두셔도 될 것입니다.

어떤 글은 독자에게 흥미를 안겨드리고자 아예 단편소설로 풀었습니다. 이런 경우에는 오직 저의 상상력에만 의존해 풀어나갔습니다. 그림을 보고 완전히 새로운 이야기를 그려보는 일도 작품을 감상하는 색다른 방법 중 하나이기 때문입니다.

당신에게 이 책이 생애 첫 미술책으로 기억되면 좋겠습니다. 미술에 대해 적당히 아는 것을 넘어, 제대로 알고 싶은 마음이 생기는 계기가 되기를 기원합니다.

하룻밤
미술관

다빈치가 2년 6개월간

놀고 먹고 마시기만 한 이유는?

레오나르도 다빈치의 「모나리자」가

미술관에서 사라지다

진주 귀걸이를 한 그 소녀는

누구인가

그 사람,
알고 보니 그 시대 '백종원'이었네?

레오나르도 다빈치, 「최후의 만찬」

"이 이상한 자는 벽에 물감 한번 칠하지 않았어요. 포도
주만 하나하나 맛보고 있습니다. 맛이 없다네요. 자기 작품에
담을 만한 포도주가 아니라고 합니다. 수도원 술 창고가 곧 바
닥을 드러낼 것 같습니다."

15세기 이탈리아. 한 수도원 관리자는 어떤 사람 때문에
이같이 급박한 편지를 쓴 것으로 전해집니다. 그는 무슨 황당
한 일을 겪고 있는 것일까요?

16

예수가 열두 제자들과 저녁 식사를 합니다. 십자가에 못 박히기 전 마지막 시간이었습니다. 예수가 제자들에게 "너희 중 하나가 나를 배반할 것이다"라고 말합니다. 제자들이 이에 화들짝 놀랍니다. 이 그림은 딱 그 순간을 묘사하고 있습니다. 레오나르도 다빈치(Leonardo da Vinci, 1452~1519)가 그린 「최후의 만찬」입니다.

이 그림에는 여러 메시지가 담겨 있습니다. 세 개의 창문, 네 무리의 열두 제자 등은 그리스도교의 삼위일체, 네 복음서, 새 예루살렘의 열두 문을 각각 뜻합니다. 사방의 벽과 천장의 선 모두 예수를 향해 뻗어 있습니다. 계산의 흔적도 여실합니다. 식당의 넓은 벽면을 36개 칸으로 구획했습니다. 선 원근법liner perspective에 맞춰 화면 속에 창을 그렸습니다. 입체감을 살리기 위해서였습니다. 단순한 그림 이상의 '공간'을 창출하려고 한 것입니다.

다빈치는 이 그림을 2년 9개월에 걸쳐 그렸습니다. 그의 구상과 그림의 규모를 보면 그리 길지 않은 시간이었던 것 같기도 합니다. 실제로 한 작품에만 수십 년을 몰두하는 화가들도 적지 않습니다. 그런데 미술계에서는 다빈치가 '이 행동'만 하지 않았다면 제작 기간을 한 뼘 더 줄일 수 있었다는 말이 나옵니다. 무엇일까요.

레오나르도 다빈치, 「최후의 만찬」
회벽에 유채와 템페라, 460×880cm, 1495~1497년경, 밀라노 산타마리아 델레 그라치에 성당

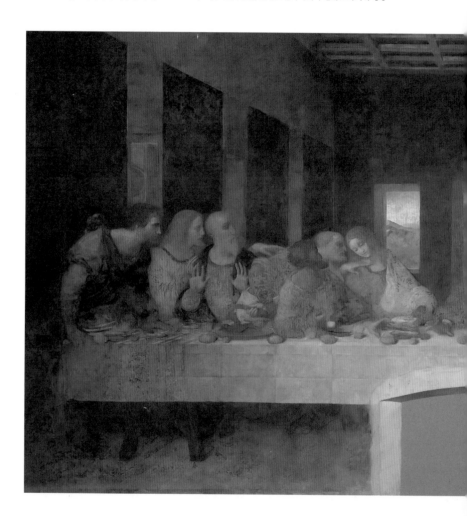

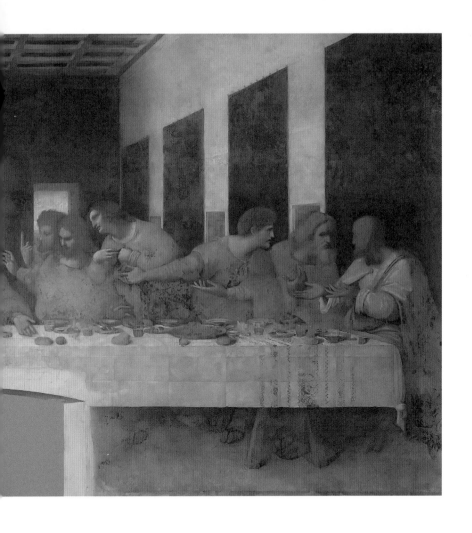

먹고 마십니다. 어느 날은 눈 뜨고 눈 감을 때까지 먹고 마십니다. 돼지 기름 냄새가 폴폴 풍깁니다. 코를 톡 쏘는 포도주 향이 곳곳에서 흘러나옵니다. "일은 안 하고 먹기만 하니 원 참!" 누군가는 다빈치에게 일은 하지 않고 늘어져 있다면서 손가락질을 합니다. "그림을 구상하고 있습니다." 다빈치는 당당하게 받아쳤습니다. 다빈치는 이렇게 먹고 마시면서 그림에 담을 음식을 찾고 있었습니다.

다수의 역사가들이 조사한 바에 따르면 다빈치의 「최후의 만찬」에 담긴 음식은 검은 색의 거친 빵, 구운 양고기, 포도주 등입니다. 대추, 사과, 시나몬, 헤로우세스(무화과를 넣어 만든 양고기 양념)가 있었다는 말도 있습니다. 다빈치는 2년 6개월간 먹고 마시면서 음식을 추렸다고 합니다. 그는 수도원의 술 창고가 바닥날 때까지 포도주를 마셨다고 하지요. 포도주를 입으로 흘리면서 색깔은 물론, 마신 직후 잔 안에서 액체가 도는 흐름도 파악했다네요.

아무리 다빈치였다고 해도, 이 정도면 완벽주의 그 이상인 것 같습니다. 그가 이렇게까지 음식에 집착한 이유는 무엇일까요.

사실 다빈치는 화가면서 동시에 실력 있는 요리사로 불리길 바랐습니다. 1470년대 초, 다빈치가 그의 동네 술집 '세

마리 달팽이'란 곳에서 점원으로 일했다는 설이 있습니다. 더 나아가 1473년쯤에는 그곳의 주방장이 돼 직접 간판 그림을 그리고 메뉴판도 만들었다는 설도 있습니다. 그런데 요리에 대한 애정은 대단했을지언정 음식 맛은 신통치 않았나 봅니다. 그의 그림은 시대를 앞섰다고 박수를 받았지만, 그의 음식은 시대를 '너무' 앞섰다고 조롱을 받곤 했다네요.

그의 요리 노트 「코덱스 로마노프Codex Romanoff」와 관련한 기록들을 보면 흥미로운 일화가 많습니다. 이 괴짜 요리사는 각종 실험적 요리와 요리 장치를 구상합니다. 그는 참외꽃을 곁들인 오리 다리, 꿀과 크림에 담긴 양 불알 요리, 빵가루를 입힌 닭 볏 요리 등 혁신적인 요리를 내놨습니다. 그를 찾는 손님이 왜 점점 줄었다고 하는지 알 것 같습니다. 이와 함께 자동 톱과 자동 석쇠, 회전식 솥, 빵 자르는 연장, 개구리를 쫓는 도구, 인공 비를 내릴 장치 등도 고안했습니다.

요리와 조각의 컬래버레이션도 구상합니다. '케이크 결혼식'이 대표적인 기획입니다. 70미터 길이의 천막 안에 호두, 건포도, 케이크 등으로 각종 구조물을 세우는 게 주요 골자였습니다. 손님들은 케이크로 만든 문을 열고, 케이크로 만든 식탁과 의자에서 케이크를 먹을 수 있었습니다. 다빈치는 이를 구현하는 데 성공했지만, 쥐와 새가 몰려 결국 난장판이 됐다는 말이 있습니다. 다만, 워낙 비현실적인 이야기인 만큼 실제

로 있었던 일인지는 아직도 의견이 분분합니다.

　다시 「최후의 만찬」입니다. 다빈치는 '케이크 결혼식' 이후 큰 실의에 빠졌습니다. 당시 다빈치의 요리 열정을 응원하고 있던 후원자 루도비코 마리아 스포르차(Ludovico Maria Sforza, 1452~1508)가 그에게 밀라노 산타마리아 델레 그라치에 성당 근처에서 휴식을 권했다고 합니다. 다빈치는 이런 가운데 작품 의뢰를 받았다고 하지요. 그의 식지 않은 요리 열정으로 인해, 수도원 관리자는 바닥나는 술 창고를 보며 그렇게 속앓이를 했던 것입니다.

　다빈치는 그림에 넣을 음식을 모두 정한 후부터는 천재들이 가진 특유의 집중력으로 그림에만 몰두했습니다. 붓을 들고 난 이후에는 하루에 열 시간을 연달아 붓질만 하는 등 심혈을 기울였습니다. 다빈치가 화룡점정을 찍었을 때 원래 예수의 손에는 텅 빈 은잔이 있었다고 합니다. "걸작이야. 특히 예수가 손에 들고 있는 은잔이 너무 섬세하고 아름다워 눈을 뗄 수 없어." 절친의 한마디에 은잔을 지웠다고 합니다. "예수 외에 시선이 끌리는 게 있으면 안 된다. 예수가 중심이고, 그에게 시선이 끌려야 한다." 다빈치가 했다는 말입니다. 이 장면을 마음고생 많던 수도원 관리자가 직접 봤다면, '그래도 프로는 프로다' 라며 섭섭함을 약간은 덜어 냈을 것 같습니다.

수배된 살인자,
'악마의 재능'을 갖고 튀어라!

카라바조, 「다윗과 골리앗」

폭행, 탈옥, 기물 파손, 불법 무기 소지 그리고 살인.

퀴퀴한 냄새가 폴폴 날 것 같은 비루한 차림의 한 남성이 골목길에 앉아 현상수배지를 보고 있습니다. 분명 풍채 좋은 젊은 사람인데, 세월을 앞당겨 살고 있는 양 얼굴에는 주름살이 가득합니다. 손과 다리 등 눈에 보이는 모든 곳이 흉터 투성이입니다. 그는 자기 얼굴이 그려진 이 종이를 구기고는 몸을 들썩거립니다. 꽉 다문 입술 사이로 나열된 죄목들을 다시 읊습니다. 웃음인지 울음인지 알 수 없습니다.

미켈란젤로 다 카라바조, 「다윗과 골리앗」
캔버스에 유화, 125×101cm, 1609~1610, 로마 보르게세 미술관

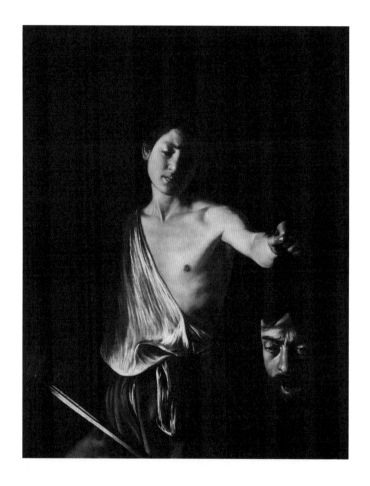

그는 취한 목소리로 욕지거리를 내뱉습니다. 그러고는 얇은 종이 몇 장으로 어설프게 감싼 그림 한 장을 꼭 쥐고는 자리에서 일어섭니다. 사실 그 그림은 절벽으로 몰린 그가 쥔 최후의 생명줄이었습니다. 침몰하는 배 안에서의 마지막 구명조끼였습니다.

소년 다윗이 거인 골리앗을 물리친 후 그의 머리를 들고 있습니다. 중세부터 근현대에 이르기까지, 많은 화가들은 익히 알려진 '다윗과 골리앗' 이야기의 장면들을 즐겨 그렸습니다. 신세력이 기득권을 쥐고 있던 구세력을 물리칠 때라는 메시지를 전달하기 위해서였습니다.

그런데 그 뜻을 담아내기 위한 목적으로 이 그림을 그렸다고 보기에는 너무 잔인하고 노골적입니다. 결투에서 이긴 다윗의 표정은 영 좋지 않습니다. 싸움을 건 골리앗의 목을 벨 수밖에 없던 현실을 원망하는 듯합니다. 목이 잘린 골리앗의 얼굴도 눈길을 끕니다. 결국 스스로 이런 상황을 만들었다는 점, 스스로가 돌이킬 수 없는 파국을 불렀다는 점을 아는 것 같습니다. 다윗이 들고 있는 칼만이 어둠 속에서 번쩍거립니다.

미켈란젤로 다 카라바조(Michelangelo da Caravaggio, 1571~1610)가 이 그림 「다윗과 골리앗」을 그릴 때는 구세력에 대한 견제 같은 그런 비장한 생각 따위를 할 겨를이 없었습니다.

그는 도망자 신세였습니다. 애초 이 그림은 목숨을 구걸할 때 흥정품으로 쓰기 위해 그렸을 가능성도 큽니다. 다 그리기 전에 잡힌다면 얄짤없이 사형장의 이슬이 될 수밖에 없다는 절박함을 안고서요.

17세기를 '회화의 세기'로 만든 주인공인 페테르 파울 루벤스(Peter Paul Rubens, 1577~1640)와 렘브란트 판 레인(Rembrandt van Rijn, 1606~1669) 등이 '나의 정신적 지주'라고 칭한 카라바조는 '악마의 재능'이라는 수식이 가장 잘 어울리는 화가였습니다. 무엇보다 행실이 너무나 나빴습니다. 이 때문에 빛나는 업적은 가려진 채 미술사에서 지워졌던 인물이었습니다. 이탈리아 출신인 카라바조의 진짜 이름은 미켈란젤로였지만, 본명보다는 출신지에서 딴 카라바조라는 이명으로 더 잘 알려진 인물입니다.

성인이 되기 전 부모님을 모두 잃은 카라바조는 평생 불안증에 시달렸고, 술을 마실 때면 더욱 제멋대로 움직였습니다. 지금으로 치면 분노조절장애가 아니었나 싶습니다. 그는 스무 살을 막 넘겼을 때 로마로 왔습니다. 돈이 없다 보니 이 공방 저 공방을 다니면서 허드렛일을 했습니다. 카라바조의 구원자는 당시 메디치가의 정치적 대변인으로 있던 델 몬테Del Monte 추기경이었습니다. 이 추기경은 재능을 알아보는 안목이 있었습니다. 카라바조는 그의 도움을 받아 대저택 안에 작업장을 얻었

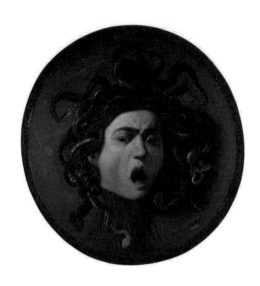

습니다. 아직 소년티를 벗지 못한 이 청년은 보답하듯 「메두사의 머리」를 그렸습니다. 어린 손에서 벌써 '작품'이 나오기 시작했습니다. 그는 이탈리아 전역의 스타로 발돋움합니다.

　　카라바조는 유명해질수록 구설에도 더욱 자주 올랐습니다. 재능은 의심할 나위가 없었습니다. 그런데 하는 짓은 영 이상했습니다. 르네상스 당시 미켈란젤로도 괴팍하기로 둘째가라면 서러운 이였지만, 이 거장은 사생활에 있어선 결벽증 환자처럼 깔끔했습니다. 그 이름을 이어받은 카라바조는 그마저

도 엉망진창이었지요. 방세를 흥정하다가도, 테니스를 치다가도, 식당에서 밥을 먹다가도 사람들과 싸워댔습니다.

그의 그림은 폭발적 인기를 끌었습니다. 하지만 이와 함께 상당한 논란도 일으켰습니다. 노골적인 표현 기법 때문입니다. 그림 자체가 완벽하지 않았다면 진작 "불경스럽다"며 쓰레기통에 처박혔을 정도였습니다. 머리통이 덜렁 들려 있는 「다윗과 골리앗」 그림만 봐도 충분히 짐작할 수 있겠지요.

카라바조가 살았던 때의 핵심 화풍은 '예쁘고 아름답게'였습니다. 특히 성경 속 인물이면 희고 매끈하게, 예수의 손길이 닿는 물건이면 크고 두툼하게 그리는 게 정석이었지요. 그런데 그의 손을 거친 성인聖人들은 늙고 거칠었습니다. 대머리에 굳은살이 덕지덕지 박인 이도 있죠. 있는 그대로 그려버리고 마는 반항을 한 것입니다. 몇몇은 카라바조의 그림을 놓고 자연주의naturalism라고 했습니다. 추한 그림을 그렸다는 조롱 섞인 말이었습니다.

카라바조는 결국 제 성질을 죽이지 못해 돌아갈 수 없는 강을 건넜습니다. 그는 1606년 라켓 경기에 출전했습니다. 상대편은 건장한 청년이었습니다. 카라바조는 경기 도중 그가 부정 행위를 벌였다고 항의합니다. 판이 커졌습니다. 두 사람은 목숨을 건 결투를 합니다. 카라바조는 그를 죽여버립니다. 애당초 죽일 생각까지는 없었는지, 놀란 사람들을 뒤로한 채 그대

로 도망쳤습니다. 그의 조력자들도 이번 일만은 막아주지 못했습니다. 이미 폭행, 탈옥, 기물 파손 등 숱한 전과가 있던 그는 그때부터 4년간 숨가쁜 도피 생활을 했습니다.

　카라바조는 불굴의 의지를 가진 이였습니다. 애초 맨손으로 대도시에 와 우여곡절 끝에 초신성이 된 인물입니다. 어

쨌거나 보통내기는 아니었습니다. 그는 가장 먼저 나폴리에 몸을 숨겼습니다. 유명 화가였던 그는 수많은 귀족에게 환영을 받았습니다. 밥 주고 잠자리도 내줄 테니 그림 한 장만 그려달라고 한 이들이 줄을 섰습니다.

카라바조는 그런 명성을 이용해 기사 작위를 얻을 생각이었습니다. 기사가 되면 불체포 특권을 얻을 수 있다는 점을 알고 있었기 때문입니다. 그는 이탈리아 남단의 작은 섬인 몰타를 찾습니다. 물론 그 과정에서도 숱하게 싸웠습니다. 시칠리아 근방에서 집단 폭행을 당해 얼굴에 큰 상처를 입기도 했습니다.

그래도 일이 잘 풀릴 것 같았습니다. 카라바조는 몰타 영주의 환심을 사는 데 성공했습니다. 영주는 그에게 기사 작위를 약속했습니다. 이어 1608년 교황 바오로 5세Paulus V로부터 준사면을 전제로 한 기사 작위를 받는 데도 성공했습니다.

그런데 그 성질이 어디 가겠습니까. 그는 기사 작위를 받은 후 고작 3개월 만에 동료 기사와 싸웠습니다. 기사직을 빼앗기고, 다시 도망자의 몸이 됐습니다. 구제불능의 삶이라고 해야 할지, 말 그대로 '분노는 나의 힘'인 사람이었는지……. 이 정도면 삶 자체가 분노를 동력으로 움직인 것 같습니다. 그는 최종 목적지로 다시 로마를 골랐습니다. 바오로 5세의 조카 스키피오네 보르게세Scipione Borghese 추기경을 만나 다시 사면을 요청하기 위해서였습니다.

어디서든 한 번만 더 참았다면……. 그도 사람인 이상 지난 삶을 후회했겠지요. 공포와 죄책감이 그의 삶을 서서히 갉아먹고 있었습니다.

다시 그의 그림 「다윗과 골리앗」을 볼까요. 사실 그는 자화상을 이 그림에 담았습니다. 다윗도, 골리앗도 모두 자기 자신입니다. 순수하던 젊은 카라바조가 늙고 찌든 카라바조를 죽인 후 그 얼굴을 들어 올린 것입니다. "지금 당장 굴레에서 벗어나지 않는다면, 더 이상 삶은 없다." 젊은 카라바조가 늙은 카라바조의 머리통을 들고 이렇게 말하는 듯합니다. 이미 늦었다는 점을 알고 있지만 이를 애써 외면하면서요. 카라바조는 적어도 이 그림을 그리는 순간만큼은 처절히 반성했습니다. 당시 그는 잠을 잘 때도 칼을 옆에 두고 신발을 신은 채로 자야 할 만큼 신변에 위협을 받고 있었습니다. 그런 와중에도 자해하는 고통으로, 절박감을 안고 이 그림을 그린 것입니다. 죄책감에서 구원받고자 한 살인자의 몸부림이 그대로 묻어납니다.

다윗이 들고 있는 칼에 쓰인 라틴어가 보이나요. 'H AS OS'. 이는 'HUMILITAS OCCIDIT SUPERBIAM(겸손은 교만을 이긴다)'의 약자입니다. 겸손히 살겠다, 더 이상 교만하지 않겠다는 다짐을 새겼습니다. 카라바조는 이 그림을 보르게세 추기경에게 바칠 생각이었습니다.

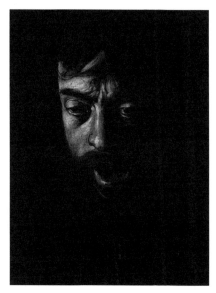

　　그간 지은 죄가 업보로 돌아왔을까요. 나폴리에서 로마
행 배를 탄 카라바조는 뜻밖에 다른 범죄자로 오인받고 체포돼
구금됐습니다. 그가 발이 묶인 동안 그의 '구명조끼'였던 그림
만이 로마에 도착했습니다. 그러나 그는 끝까지 근성의 사나이
였습니다. 탈출에 성공하고는 빈손으로 로마를 향해 걷기 시작
했죠. 무모한 일이었습니다. 카라바조는 결국 이질과 말라리아

오타비오 레오니, 「미켈란젤로 다 카라바조의 초상화」
종이에 크레용, 1621, 피렌체 마르셀리아나 도서관

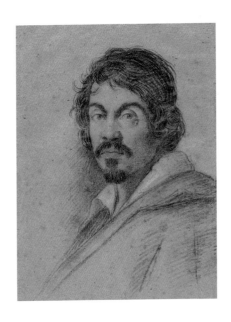

에 걸려 생을 마감했습니다. 납 중독, 기사단에 의한 암살 등으로 죽었다는 설도 있습니다. 그는 어느 이름 없는 공동묘지에서 잊혀지고 맙니다.

명예로운 삶을 살았다고 볼 수 없는 카라바조의 이름은 오랫동안 미술사에서 지워졌습니다. 그는 죽은 후 거의 400년이 지나서야 바로크 미술의 선구자로 재조명받을 수 있었습니다.

앳된 이 소녀를
찾아주세요!

요하네스 페르메이르, 「진주 귀걸이를 한 소녀」

"이런 그림을 단 한 점이라도 그렸다면, 나는 내 인생이 옳은
것이라고 생각했을 거야."

어빙 스톤, 「빈센트, 빈센트, 빈센트 반 고흐」 중

호메로스의 『일리아스』, 율리우스 카이사르의 『갈리아
전쟁기』, 윌리엄 셰익스피어의 『리어 왕』, 요한 볼프강 폰 괴테의
『파우스트』…… 마치 무언가를 남기기 위해 세상에 보내진 것
같은 이가 있지요. 빈센트 반 고흐(Vincent van Gogh, 1853~1890)

요하네스 페르메이르, 「진주 귀걸이를 한 소녀」
캔버스에 유채, 44.5×39cm, 1665년경, 마우리츠하이스 왕립 미술관

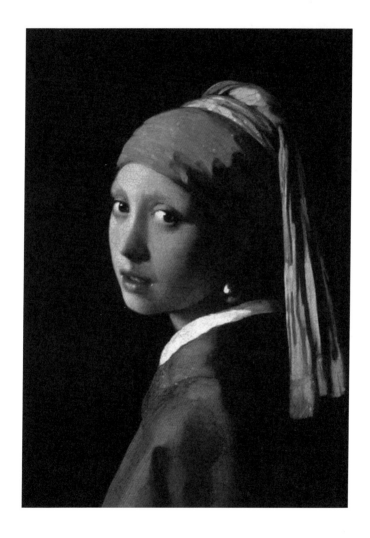

하룻밤
미술관

도 그중 한 사람일 수 있겠지만, 그보다도 200년 먼저 네덜란드에서 그 소임을 다한 이가 있었습니다.

요하네스 페르메이르(Johannes Vermeer, 1632~1675)는 단 하나의 그림으로 네덜란드의 자랑이 되었습니다. 그의 숙명으로 평가받는 이 그림은 무엇일까요. 그는 일을 하기 전 어떤 계시를 받았으며, 누구를 모델로 이 작품을 그린 것일까요.

앳된 소녀가 비스듬히 고개를 돌려 앞을 봅니다. 은은한 눈빛, 살짝 벌린 입술, 가녀린 목…… 허름한 복장의 소녀는 분위기와 달리 값진 진주 귀걸이를 차고 있습니다.

소녀는 아무 말도 하지 않습니다. 그럼에도 사연이 뚝뚝 흘러내립니다. 그녀가 어떤 상태인지는 쉽게 짐작 가지 않습니다. 그녀 또한 쉽게 털어놓을 것 같지 않습니다. 텅 빈 배경 사이에서 진주 귀걸이만 반짝거립니다. 몰입할수록 '나와 소녀만이 이 공간에 있다'는 생각이 따라옵니다. 말없이 촉촉한 눈망울만 보여주는 소녀, 오랜만에 만난 부모님이 손을 감싸주면 그제야 품어왔던 이야기를 하나둘 꺼내놓을까요.

북유럽의 「모나리자」로 불리는 페르메이르의 「진주 귀걸이를 한 소녀」입니다. 소녀는 매혹적입니다. 스푸마토 기법(sfumato, 안개처럼 색을 미묘하게 바꿔 색깔 사이 윤곽을 명확히 구분할 수 없도록 자연스레 옮아가게 한 명암법)에 따른 흐릿한 윤곽선,

눈보다도 부드러울 것 같은 색감 덕분입니다.

페르메이르는 미묘한 빛의 표현에 집중했습니다. "단순한 게 아름답다Simple is the Beautiful"란 말이 생각날 만큼 단순한 구성이지요. 소녀도, 고작 두 번의 붓 터치로 그려진 것으로 알려진 제2의 주인공인 진주 귀걸이도 온기를 머금고 있습니다. 왼쪽 윗부분은 밝은 색, 아랫부분은 흰 옷깃을 반사시켜 맑은 느낌을 주게 했습니다. 옷과 터번의 주름에도 빛과 어둠이 찰떡같이 대비돼 있는 것을 볼 수 있습니다.

17세기 중서부 유럽은 소위 '별들의 시대'를 맞고 있었습니다. 독일 출신의 페테르 파울 루벤스가 활발한 작품 활동을 하던 때였습니다. 빛나는 색채와 생생한 묘사를 앞세워 독자적인 바로크 양식을 확립한 화가입니다. 그즈음에는 프랑스 출신으로 당시 고전주의를 이끈 니콜라 푸생(Nicolas Poussin, 1594~1665)도 그림 작업에 한창이었고, 스페인에서는 초상화의 대가였던 디에고 벨라스케스(Diego Velázquez, 1599~1660)가 궁정 화가로 명성을 떨쳤습니다. 페르메이르와 같은 국경 위에서는 빛의 화가로 칭해지는 렘브란트 판 레인, 근대 회화의 특징을 선취先取한 것으로 평가받는 프란스 할스(Frans Hals, 1581~1666)가 있었습니다.

이들 가운데, 현시대의 대중에게 가장 많이 알려진 화가

요하네스 페르메이르, 「회화의 기술_알레고리」
캔버스에 유채, 120×100cm, 1665~1666년, 빈 미술사 박물관

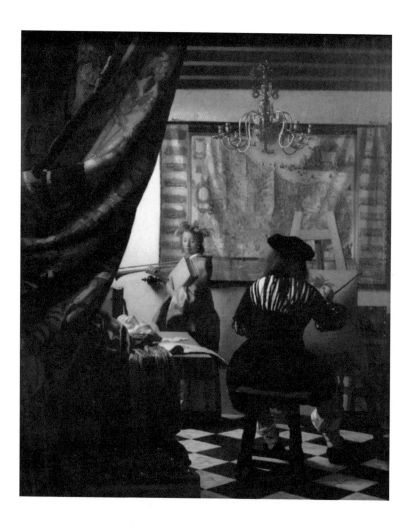

중 한 사람이 페르메이르이며, 특히 미술 문외한도 그가 그린 이 신비로운 소녀는 알고 있다는 것을 부정하는 사람은 많지 않을 것입니다. 미술계에서는 페르메이르가 단지 이 그림을 그렸다는 것만으로 그를 '17세기 비너스의 창시자'라고 불러야 한다는 말이 나올 정도입니다.

　　페르메이르의 숙명으로 남은 그림 속 그녀는 누구였을까요. 지금까지의 정답은 '아직은 알 수 없다'입니다. 페르메이르의 삶은 잘 알려져 있지 않습니다. 그는 평생을 네덜란드 델프트에서 산 은둔 화가였습니다. 그가 그린 것으로 알려진 작품은 고작 35점 안팎입니다. 1년에 겨우 2~3점을 그린 셈입니다. 정확한 작품 수는 모릅니다. 미스터리의 화가였던 점을 십분 활용한 사기꾼들의 위작도 많기 때문입니다. 그는 「진주 귀걸이를 한 소녀」 등으로 19세기 중반이 돼서야 슬슬 주목을 받기 시작한, 시대를 초월한 대기만성형 화가였습니다.

후보1) 하녀

　　트레이시 슈발리에(Tracy Chevalier, 1962~)는 페르메이르가 자신을 따르는 하녀를 놓고 이 그림을 그렸다는 내용으로 소설을 썼습니다. 슈발리에는 진주 귀걸이 소녀의 눈빛에서 화가를 향한 호의를 읽었습니다. 그렇기에 이 같은 상상을 할 수 있었습니다.

슈발리에의 소설 『진주 귀고리 소녀』 속 페르메이르와 하녀 그리트는 서로에게 묘한 감정을 갖습니다. 말 없고 무심한 페르메이르, 똑 부러지면서도 종종 도발적인 그리트는 서로를 향한 그 감정이 무엇인지 알지 못한 채 아슬아슬한 줄타기를 이어갑니다. 그러던 어느 날, 페르메이르가 그리트를 모델로 그림을 그리겠다고 말합니다. 그 결과 이런 신비로운 그림이 탄생하지 않았을까 하고 생각한 것입니다.

슈발리에의 소설은 비슷한 이름의 영화로도 나왔습니다. 피터 웨버 감독이 제작했고, 콜린 퍼스와 스칼릿 조핸슨 등이 출연했습니다. 잔잔하고 부드러운 영화입니다. 제76회 아카데미 시상식에서 미술·촬영·의상상 후보작으로 꼽힐 만큼 그 시대의 색감과 의상을 잘 살렸습니다. 영화의 명대사는 "제 마음까지 꿰뚫어보셨군요……". 그리트가 자신을 모델 삼아 그려지고 있는 '진주 귀걸이를 한 소녀'를 본 후 페르메이르를 향해 애틋한 목소리로 전하는 말입니다.

1653년, 페르메이르가 카타리나 볼네스(Catharina Bolnes, 1631~1687)와 결혼했다…… 슬하에 15명(4명은 어릴 때 사망)의 자녀와 몇 명의 하녀를 거느리고 살았다…… 등 몇 안 되는 기록이 슈발리에가 짠 구상의 기초가 됐습니다. 이외에는 크게 알려진 바가 없고, 진주 귀걸이 소녀에 대해선 정말로 무언가가 전해지는 바가 없으니 상상의 나래를 펼치기에 되레 좋

았다고 합니다.

후보2) 이상적인 상像

페르메이르가 단지 그가 생각하는 이상적인 상을 그렸다는 설도 있죠.「진주 귀걸이를 한 소녀」의 모델이 돼준 이는 세상에 없었다는 의견입니다. 소녀의 속눈썹이 없다는 것, 주근깨나 머리카락 등 신체의 세부 사항 중 상당 부분이 생략됐다는 데 따른 것입니다.

페르메이르는 넉넉지 못한 삶을 살았습니다. 돈이 없어 결혼 후 얼마 지나지 않아 처갓집에 얹혀사는 신세가 됐습니다. 그런 그가 끝까지 그림을 놓지 않기 위해 인내를 뜻하는 진주, 순결을 상징하는 아름다운 소녀를 그렸다는 분석입니다.

연구는 아직도 진행 중

하지만 최근 이 주장에 '태클'을 걸 수 있는 연구 결과가 나왔습니다. 2020년 4월, 페르메이르의「진주 귀걸이를 한 소녀」를 소장 중인 네덜란드 마우리츠하이스 왕립 미술관의 연구진은 그림 속 소녀의 눈에서 속눈썹을 발견했다고 밝혔습니다. 엑스레이와 디지털 현미경 기술 등으로 그림을 살펴본 결과였습니다. 검은 배경에도 원래는 짙은 녹색의 커튼이 있었다고 발표했습니다.

"소녀가 누구인지, 그녀가 실제로 존재했는지는 알아내지 못했다. 그러나 우리는 그녀와 조금 더 가까워졌다."

마틴 고셀링크(마우리츠하이스 왕립 미술관 이사)

소녀의 정체는 여전히 알 수 없습니다. 다만 페르메이르가 이 그림을 그리는 데 숙고에 숙고를 거듭했다는 것 자체는 확인됐습니다.

소녀의 존재 유무를 떠나, 이 그림 자체가 별 의미 없는 습작에 불과하다는 말도 있습니다. 페르메이르가 바로크 양식의 초상화를 공부하기 위해, 연습 삼아 눈에 보이는 인물 내지 상상의 인물을 그렸다는 설입니다.

당시 페르메이르는 편지를 읽는 여인, 우유 따르는 여인 등 상인 계층의 동적인 일상을 즐겨 그렸습니다. 미술계에 따르면 페르메이르가 여성의 얼굴만 클로즈업해 그린 것은 이 「진주 귀걸이를 한 소녀」와 미국 뉴욕의 메트로폴리탄 미술관에 있는 「소녀를 위한 연구」뿐입니다.

또 실제로 17세기에는 많은 화가들이 인물의 특징과 골상을 연습하기 위해 가슴 높이의 인물화, 트로니Troni를 많이 그렸습니다.

이 그림에는 오직 'IVMeer'란 서명만 있을 뿐, 연도를

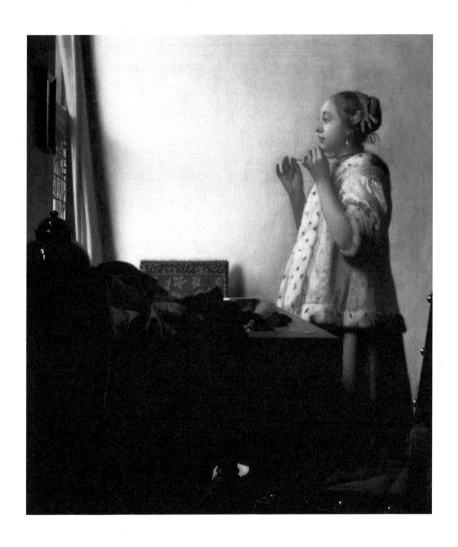

43

쓴 기록을 찾을 수 없다는 점도 이 설에 힘을 싣습니다.

"「진주 귀걸이를 한 소녀」는 강력한 신비를 내뿜는다. 소녀
의 표정에 사로잡혀 소설을 썼지만, 나는 아직도 그녀가 무슨
생각을 하고 있는지 알 수 없다. 결코 알지 못하기를 바란다."

트레이시 슈발리에, 소설 「진주 귀고리 소녀」 작가

아마도 이 소녀의 정체는 앞으로도 밝혀지는 데 지난한
시간이 걸릴 것입니다. 그런데 슈발리에의 말처럼 이제 와서
그런 걸 목숨 걸고 따질 필요가 있을까 싶기도 합니다. 이 소녀
는 단지 보는 것 그 자체로도 예술의 기쁨을 전해주니까요.

눈을 찌른 광인,
'조선의 반 고흐'를 아시나요?

최북, 「공산무인도」

"아이고! 저런 미친 자를 봤나."

18세기 조선시대 한양. 구부정한 늙은 남성이 허름한 집에서 도망치듯 뛰쳐나옵니다. 돈깨나 있는 양반 같은데, 무슨 일로 이런 곳을 찾았을까요.

"썩 꺼져버려!"

또 다른 남성이 거칠게 외칩니다. 낡은 옷, 정돈되지 않은 더벅머리, 걸걸한 목소리…… 앞선 이와 비교할 수 없을 만큼 남루합니다. 그런 그가 밖으로 나와 호통을 칩니다. 그런데

45

최북, 「공산무인도」
지본담채, 36.1×31cm, 1712, 개인 소장

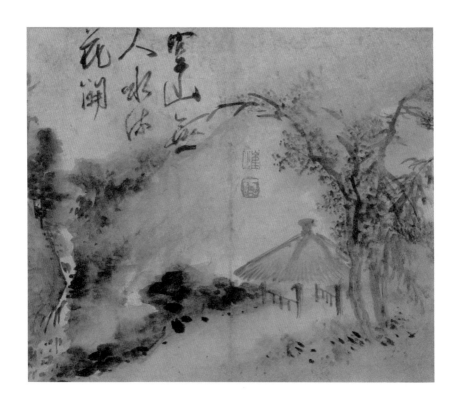

이 남성의 모습이 심상치 않습니다. 오른쪽 눈에서 피가 흐릅니다. 마룻바닥에 고일 만큼 철철 흘러내립니다. 한 손에는 피로 물든 송곳을 쥐고 있습니다. 상욕을 퍼붓는 그의 모습은 섬뜩할 지경입니다.

적막합니다. 인기척도 없고, 동물 흔적조차 없습니다. 나무도, 바위도 가만히 앉아 있습니다. 정자도 고요합니다. 텅 빈 산입니다. 심심한 분위기 같지만, 그렇다고 쓸쓸함이 느껴지진 않습니다. 조선시대 후기 화가 최북(1720~미상)이 그린 「공산무인도」입니다.

왼쪽부터 볼까요. 계곡물이 옅은 물줄기를 안고 흐릅니다. 위에서 아래로 성실히 떨어집니다. 노송과 색이 섞이는 듯합니다. 물안개를 표현한 듯, 물과 나무가 서로를 감싸 안는 것 같기도 합니다. 그림에서 움직일 수 있는 물체는 이 물줄기뿐이지만, 이마저도 눈에 잘 띄지 않습니다.

오른쪽은, 적막이 점차 커집니다. 정자도, 옆 나무도 사람 손을 탄 지 오래된 듯합니다. 배경이 된 산은 한가운데서 흔적만 느낄 수 있습니다. 사실상 생략됐지요. 그림에 담긴 화제畫題를 보겠습니다.

인적 없는 텅 빈 산에 물은 흐르고 꽃은 핀다空山無人 水流花開.

중국 시인 왕유(王維·699?~759)의 시입니다. 이 그림은 그가 쓴 시를 도화지로 표현했습니다. 이 그림에는 텅 빈 곳은 채워야 한다, 멈춘 것은 움직여야 한다 등의 강박이 없습니다. 적막이 고독으로 이어지지 않던 이유, 이제야 알 것 같습니다.

다시 18세기입니다. 쫓겨난 이는 고위 관리였습니다. 분에 못 이겨 씩씩대는 이는 최북이었지요. 그가 당시 유명 화가였다는 것은 앞의 그림으로 충분히 감이 옵니다. 고위 관리는 최북에게 그림을 부탁했습니다. 문제는 바라는 게 너무 많았다는 점입니다. 그림 주문에 경험 없는 이가 무심코 하는 실수입니다. 최북이 실소했겠지요. 고위 관리가 이에 협박을 했습니다. 최북은 그 말을 가만히 듣더니, 도구함에서 송곳을 꺼냈습니다. "남이 나를 어찌하기 앞서, 내가 내 몸을 마음대로 하겠다." 갑자기 뾰족한 끝으로 자기 눈을 찔렀습니다. 화산 폭발하듯 피가 터졌습니다. 기세등등하던 고위 관리는 공포에 휩싸였을 것입니다.

최북이 보통 사람이 아니란 것을 알 수 있겠지요. 그래서일까요. 그의 일화는 다채롭습니다. 최북이 금강산을 찾은 때입니다. 그는 실컷 먹고 마시면서 정처없이 떠돌았습니다. 그런 그가 구룡연九龍淵을 보더니 갑자기 뭔가 떠오른 듯 멈췄습니다. "천하 명인 최북이는 당연히 천하 명산에서 죽어야 하지 않겠느냐." 이렇게 말하고는 미련 없이 뛰어내렸습니다. 다행히 보는 사람들이 있어 목숨을 건졌습니다. 나뭇가지에 걸려 살았다는 설도 있습니다. 어쨌든, 그는 그때도 울다 웃으면서 가던 길을 갔다고 합니다.

그가 거지와 부자를 대하는 태도도 인상 깊습니다. 거지

에겐 돈 몇 푼에 정성껏 그림을 내줬습니다. 돈 보따리를 들고 온 부자에겐 산만 있는 그림을 휘갈겼습니다. 이에 항의하면 "이놈아, 그림 밖에 온통 다 물이야!"라고 성질을 냈습니다. 공 들여 그린 그림이 헐값에 팔리면 역정을 냈고, 대충 그린 그림 이 비싸게 팔리면 "저놈들은 그림 볼 줄도 모른다"라고 조롱했 습니다. 자기 그림이라 해도 기분이 나빠지면 찢어버리기 일쑤 였습니다. 기인도 이런 기인이 없습니다.

최북을 칭하는 별명도 한두 개가 아닙니다. 그는 당대 최정상 화가였습니다. 그 스스로 "내가 단원 김홍도보다 낫다" 라고 말할 정도였습니다. 유명세에 맞게 수많은 별명이 생긴 것입니다. 최북의 본명부터 보죠. 원래 이름은 최식植입니다. 서 른 살을 전후로 스스로 이름을 고쳐 북北이라고 했습니다. 북 쪽은 애초 햇빛 한 점 볼 수 없는 구석, 삭풍이 밀려오는 방향입 니다. 자신의 고독했던 생을 돌이켜보고는 맞춤형 이름을 지은 것입니다. 최북의 자는 칠칠七七입니다. 북北을 다시 쪼개 만든 글자입니다. 그는 이같이 자신을 '그림이나 그려 먹고사는 칠칠 이'라고 칭했습니다.

최북은 스스로를 거듭 비하했습니다. 신분 때문입니다. 그가 살던 18세기 조선은 엄격한 신분 사회였습니다. 최북의 아버지는 중인이었습니다. 직업은 산원算員, 지금으로 치면 경 리입니다. 중인이면 양반과 상민 사이 나름대로 그럴듯한 신분

으로 보입니다. 하지만 조선은 양반이 아니면 누구든 제대로 된 사람으로 취급하지 않았습니다. 노비, 농민보다 좀 더 나은 대우를 받을 수 있을 뿐이었죠. 최북은 어릴 때부터 많은 차별을 받아왔을 것입니다. 심지어 다른 것 하나 배우지 않고 당시 천대받던 그림만 익힌 사람입니다. 상처를 입을 때가 많았을 수밖에 없습니다. 양반 사회에 경멸을 느꼈을지도 모릅니다. 웬만한 양반보다 더 대접받게 된 때에도 그 상처는 지워지지 않았겠지요. 자기 비하는 세상을 향한 울분일지도 모르겠습니다.

최북은 괴팍했습니다. 변덕이 심해 어디로 튈지 몰랐습니다. 광생狂生이란 말이 붙은 까닭입니다. 그림 말고 별다른 재주도 없었습니다. 아니, 그림 실력이 없었다면 누가 말이라도 붙여줬을까요. 호생관毫生館. 풀이하면 '붓으로 먹고 사는 사람'입니다. 이 말이 붙은 건 이 때문이었습니다. 산수에 능했다고 해 최산수, 메추리를 잘 그려 최메추리(최북의 어머니가 그의 눈이 메추리를 닮았다고 해 붙인 별명이란 설도 있습니다), 지금은 '조선의 반 고흐'란 별명이 붙었죠. 고흐가 스스로 귀를 잘랐듯이 최북은 스스로 눈을 찔렀지요.

최북의 초상화입니다. 불편해 보이는 오른쪽 눈이 인상적입니다. 담담한 눈, 꾹 다문 입, 꼿꼿한 자세, 타협을 모르는 분위기가 뚝뚝 흐릅니다. 최북의 삶은 실제로 그랬습니다. 인정

이한철, 「최북 초상화」
최북미술관

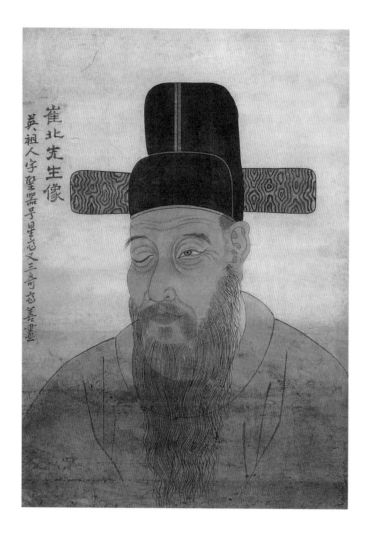

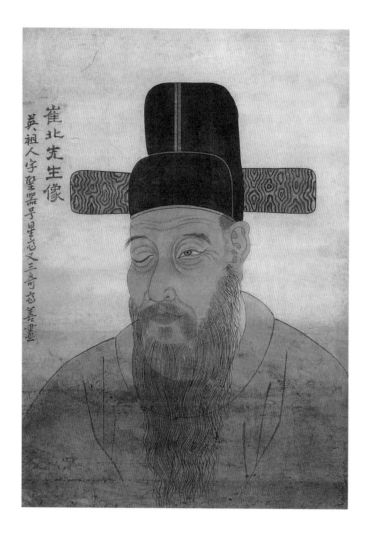

崔北先生像
英祖人字聖器号星岱又三奇忘善畫畫

받는 화가였지만, 도화서란 그림 전문 관청에선 절대 일하지 않겠다고 고집을 부렸습니다. 그는 출퇴근을 반복하는 게 싫었습니다. 명령을 받고 그림을 그리는 일 또한 질색이었습니다. 이미 도화서에 몸담은 단원 김홍도의 밑에 들어갈 수도 있었을 것입니다. 하지만 그가 볼 때 김홍도는 영달에 눈먼 겸업 화가에 불과했습니다. 수시로 추천을 받았지만 모두 단칼에 거절했죠. 문화 꽃이 활짝 핀 영조와 정조의 시대, 유명해질수록 얻을 수 있는 건 부와 명예뿐이었는데도 그랬습니다.

> 장안에서 그림 파는 최북이를 보소
> 살림살이란 오막살이에 네 벽은 텅 비었는데
> 문을 닫고 종일토록 산수화를 그려대네
> 유리 안경 집어 쓰고 나무 필통 끌어내어
> 아침에 한 폭 팔아 아침밥을 얻어먹고……
> 저녁에 한 폭 팔아 저녁밥을 얻어먹고……
>
> 석북(石北) 신광수, 「'설강도'에 부치는 시」 중

최북의 최후는 객사입니다. 그는 스스로 거리의 화가가 되기를 택한 후 그림 작업을 이어갔습니다. 돈이 생기면 술을 마셨습니다. 하루에 대여섯 되씩 마셨다고 합니다. 부족하면 책을 팔아 충당했다네요. 경치 좋은 곳을 돌아다닙니다. 하지만

그래봤자 중인, 그래봤자 도화서에 취업하지 않은 화가였습니다. 사람들은 그의 위치, 또 감당할 수 없는 성격 탓에 점점 그를 찾지 않습니다. 그는 여느 날과 같이 술에 취해 거리를 나섰습니다. 쇠한 기력 때문인지, 유독 그날이 추웠던 탓이었는지, 한참을 덜덜 떨며 비틀거리더니 픽 쓰러졌습니다. 그렇게 삶을 허무하게 마감했습니다. '칠칠'이란 자에 맞게 49세 때 죽었다는 말이 있지만, 이는 아닌 듯하네요. 그의 또래 친구 신광하가 75세쯤 최북가를 지은 것으로 봐, 75세 전후에 사망한 것으로 추정이 됩니다.

> 그대는 보지 못했는가
>
> 최북이가 눈 속에서 죽은 것을
>
> ……
>
> 열흘을 굶다가 그림 한 폭 팔더니
>
> 어느 날 크게 취하여 한밤중 돌아오는 길
>
> 성곽 구석에 쓰러졌다네
>
> 내 다시 묻건대 북망산 진흙 속엔 만인의 뼈가 묻혔거늘
>
> 어찌하여 최북이는 삼장설에 묻혔단 말인가
>
> 오호라, 최북의 몸은 비록 얼어 죽었어도
>
> 그 이름은 영원히 사라지지 않으리.
>
> 신광하, 「최북가」 중

당시 최북의 죽음을 묘사한 시입니다. 그를 기리는 글이기도 합니다.

지난 2012년 말, 국립중앙박물관은 최북의 작품들을 모아 '최북 탄생 300주년 기념전'을 열었습니다. 최북을 기리는 공간은 어디에 있을까요. 그의 고향 무주에 있는 최북미술관이 대표적 공간입니다. 작품 60여 점과 일화를 볼 수 있는 영상관, 메추리를 그릴 수 있는 체험장 등이 있는 곳입니다. 대표적 소장품은 「일출」, 「수하독서도」 등입니다. 이 밖에 국립광주박물관은 「한강조어도」를 갖고 있습니다. 개인 소장 작품에는 「공산무인도」와 「조어도」, 「풍설야귀도」가 있다네요.

사라진 '블록버스터급' 그녀!

레오나르도 다빈치, 「모나리자」

1911년 8월 20일, 프랑스 파리 루브르 박물관. 해가 집니다. 미술관이 문 닫을 준비를 합니다. 마지막 방문객이 빠져나갑니다. 불이 꺼지고, 이내 어둠이 밀려옵니다. 이때, 작은 발걸음 소리가 들립니다. 작업복을 입은 중년 남성입니다. 호주머니에는 온갖 공구들이 있습니다.

그는 레오나르도 다빈치의 「모나리자」 앞에 섭니다. 보안용 유리벽을 뜯더니, 가족사진 챙기듯 그림을 떼어냅니다. 검은 천으로 감싸고는 쪽문으로 빠져나갑니다. 하필 문이 잠겨

레오나르도 다빈치, 「모나리자」
나무판에 유채, 77×53cm, 1503~1506, 루브르 박물관

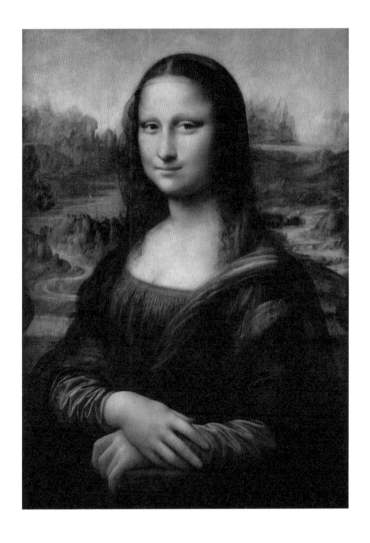

있었는데, 마침 지나가던 경비원이 문을 열어줍니다. 고작 몇 분 사이 일입니다. 세계에서 가장 유명한 16세기의 여인은 이렇게 허무히 사라집니다.

다음 날, 화가 루이 베루(Louis Beroud, 1852~1930)가 텅 빈 루브르 박물관 안을 걷습니다. 당시 루브르 박물관은 문을 닫는 월요일엔 화가 몇 명을 불러 명화를 베껴 그릴 권한을 줬습니다. 베루 또한 그중 한 사람이었습니다. 그는 이날 오전 「모나리자」가 있는 전시관인 살롱 카페로 갑니다.

뭘 봤을까요? 「모나리자」가 있어야 할 벽면이 텅 비었습니다. 깜짝 놀란 그는 경비원에게 이 사실을 알렸습니다. 애석하게도 그의 말은 곧이곧대로 받아들여지지 않았습니다. 「모나리자」는 철통 방어 속에서 관리되고 있었습니다. 다빈치, 모델이 된 여성 모두 원숙미가 절정에 달한 시점에 나온 작품인 만큼, '톱 클래스' 대우를 받고 있던 것입니다. 처음 그의 말을 들은 사람들은 '설마 그 「모나리자」가 분실됐겠느냐'고 생각했습니다.

베루의 말이 공허하게 들린 데는 다른 이유도 있었습니다. 루브르 박물관은 때마침 도록을 펴내기 위해 모든 명화에 대한 사진 촬영을 하고 있었습니다. 명화 이동이 잦은 때였지요. 이번에는 「모나리자」를 촬영할 때구나, 으레 이같이 생각하기 쉬운 시기였습니다. 결국 루브르 박물관이 「모나리자」의 도난을 알게 된 것은 그날 정오가 다 될 때였습니다.

루브르 박물관이 뒤집어집니다. 프랑스 전체가 패닉에 빠졌습니다. 관장과 감시반장, 경비팀장은 해고됐습니다. 루브르 박물관은 무기한으로 문을 닫기로 했습니다. 프랑스는 국경 전체를 폐쇄했습니다. 경찰 수천 명이 투입돼 사라진 그녀를 찾는 데 집중했습니다.

루브르 박물관 측은 의문스러운 점을 찾아냅니다. 보안 기술자로 일하던 직원 한 명이 사라진 것입니다. 또 그가 이전에도 루브르 박물관의 소장품을 훔쳐 판 전적이 있다는 이야기도 들려왔습니다. 경찰과 루브르 박물관 측은 그를 수소문했지만, 결국 찾지 못했습니다.

프랑스가 문화에 대해 갖는 자부심은 대단합니다. 망신도 이런 망신이 없습니다. 너무 다급했을까요. 이해할 수 없는 일도 벌였습니다. 프랑스는 당시 명성을 쌓고 있던 파블로 피카소를 용의자로 지목했습니다. 시인 겸 소설가인 기욤 아폴리네르도 용의선상에 넣었습니다.

당시 경찰의 말을 들어볼까요?

"사라진 보안 기술자가 피카소에게 루브르 박물관 내 조각상을 판 적이 있다."

"아폴리네르의 옛 조수가 실종된 보안 기술자였다고 한다."

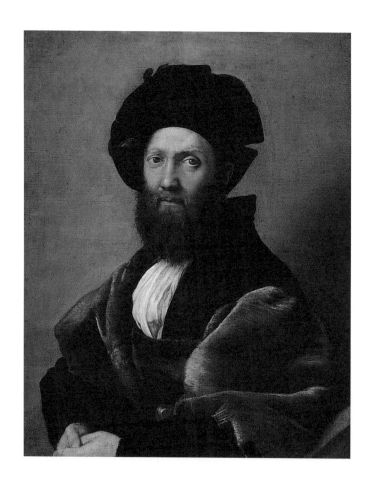

그저 순진했을 뿐이었던 피카소는 조사 후 혐의를 벗었습니다. 불쌍한 아폴리네르는 닷새간 구류됐습니다. 덕분에 「모나리자」는 더욱 유명해집니다.

1913년, 루브르 박물관이 「모나리자」 찾기를 사실상 포기한 시기였습니다. 그녀가 있던 자리에는 산치오 라파엘로 (Sanzio Raffaello, 1483~1520)의 작품 「발다사레 카스틸리오네의 초상」이 걸렸습니다. 루브르 박물관이 차츰 활력을 되찾을 때입니다.

그때쯤이었죠. "나는 지금 이탈리아의 자존심을 갖고 있소. 한때 나폴레옹이 이탈리아에서 뺏은 그 자존심 말이오." 이탈리아 피렌체의 화상인 알프레도 게리는 이 같은 내용의 편지 한 통을 받았습니다. 그는 이를 허투루 보지 않았습니다. 이탈리아의 자존심이라면 레오나르도 다빈치, 나폴레옹이 뺏은 것이라면 「모나리자」가 아닐까. 게리는 부유한 화상 행세를 하며 관심이 가득 담긴 답장을 보냈습니다. 자산가와 함께 가겠다며 약속을 잡았습니다.

낯선 남자가 보인 그 작품, 진품 「모나리자」가 확실했습니다. 그때 함께 자리한 감정사가 다빈치의 지문이 묻은 것을 결정적 증거로 내놨다는 설이 있습니다. 그 감정사가 피렌체에 있는 우피치 미술관의 관장이었다는 말도 있죠. 낯선 남자가

제시한 값은 10만 달러라고 전해집니다. 그는 그 돈을 만져보지도 못하고, 잠복한 경찰에게 붙잡혔습니다.

빈센초 페루지아Vincenzo Peruggia. 루브르 박물관의 보안 기술자였던 그는 실제로 「모나리자」를 훔친 범인이었습니다. 그는 이 작품을 2년간 루브르 박물관 근처 자신의 아파트 다락방에 숨겼다고 합니다.

이제 범인을 잡았으니, 뒤늦게나마 이번 일이 일사천리로 종결될 수 있었겠죠? 아니었습니다. 이 사건은 또 다른 이슈를 만들었습니다. 무엇보다 페루지아가 감당해야 할 죄를 놓고 의견이 분분했습니다. 그가 「모나리자」를 훔친 데 따른 죗값은 뭐였을까요. 징역 3개월입니다. '고작……?'이라고 생각할 수 있겠습니다.

그는 조국 이탈리아에서 재판을 받았습니다. "나는 프랑스가 약탈한 국보를 가져왔을 뿐입니다." 페루지아는 알프레도에게 보낸 편지글과 비슷한 말을 변론으로 꺼냈습니다. 정열적인 이탈리아 국민들은 이 말에 호응했습니다. 애국 행동이었다며, 그를 국가의 영웅으로 칭하는 목소리도 나왔습니다. 검찰은 징역 1년형을 선고했습니다. 재판부가 이를 7개월로 줄이고, 이마저도 가벼워져 3개월이 된 것입니다.

프랑스는 찝찝함을 느꼈습니다. 하지만 「모나리자」를

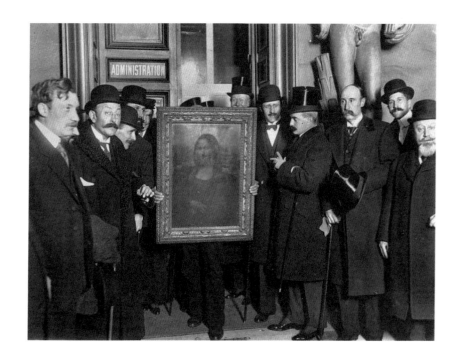

탈 없이 돌려받고 싶은 염려, 작품이 무사하다는 데 따른 기쁨 등으로 처벌에 깊이 관여하지 않았습니다. 게리는 2만 5000프랑과 레지옹 도뇌르 훈장 등의 보상을 받았습니다.

이탈리아는 고별이란 명목으로 전국에서 순회 전시회를 열었습니다. 프랑스가 「모나리자」를 돌려받은 때는 페루지아가

붙잡힌 후 28개월이 지나서였습니다.

　과연 페루지아는 단지 이 이유로 「모나리자」를 훔쳤을까요. 1932년, 미국의 주간지인 《새터데이 이브닝 포스트 Saturday Evening Post》를 보죠. 칼 데커 기자가 쓴 기사 "왜, 그리고 어떻게 「모나리자」가 도난됐을까"입니다. 그는 페루지아가 사실상 얼굴 마담에 불과했을 뿐이라고 썼습니다. 에두아르도 데 발피에르노, 미술품 전문 밀매꾼인 이 사람이 주도자였다고 주장합니다. 그에 따르면 발피에르노는 「모나리자」 위작을 진품으로 둔갑시켜 비싼 값에 팔기 위해 「모나리자」를 훔치기로 결심했습니다. 이미 미술 위조 전문가인 이브 쇼드롱과도 접촉을 한 상태였습니다.

　때마침 발피에르노는 루브르 박물관 내 모든 액자에 덧대는 보안 유리 장치 관련자인 페루지아를 만났습니다. 발피에르노 입장에선 이보다 더 적합한 사람이 없었을 것입니다.

　발피에르노의 위작들은 「모나리자」가 사라진 후 남미 등 부호에게 모두 비싼 값에 팔렸습니다. 페루지아도 큰돈을 받았지만, 이를 모두 써버렸다고 합니다. 아무리 그래도 「모나리자」 진품을 팔 생각을 할 줄은 몰랐다고, 이는 계획에 전혀 없는 일이었다고, 데커는 1931년 발피에르노가 죽기 직전 이같은 내용을 폭로했다고 밝혔습니다. 페루지아는 이에 대해 침묵을 지켰습니다. 그는 안락한 삶을 살고 생을 마감했습니다.

진위를 알 수 없게 된 것입니다. 다만 실제로 모작 6점이 발견됐고, 그 주인 모두 이를 진품으로 여겨 은밀한 즐거움으로 삼은 것은 사실이라고 합니다.

「모나리자」는 이 사건을 겪은 후 더욱 유명해집니다. 현재 감정가는 최소 2조 원에서 최대 40조 원이라고 하죠. 사실 지금은 누구나 예상할 수 있다시피 40조 원마저 넘어 그저 부르는 게 값입니다.

이성이 잠들면
괴물이 눈을 뜬다

프란시스코 고야, 「거인」

입으로 불을 토하고, 코로 연기를 내뿜는다. 그 어떤 무기로도 물리칠 수 없다. 한없이 찬란한 빛은 눈에 보이는 모든 것을 태워버린다.

구약성서 「욥기」에서 이같이 묘사되는 괴물, 바다에 사는 거대 짐승인 '리바이어던Leviathan'과 동명인 작품 속 한 구절입니다.

프란시스코 고야, 「거인」
캔버스에 유채, 105×116cm, 1808~1810, 프라도 미술관

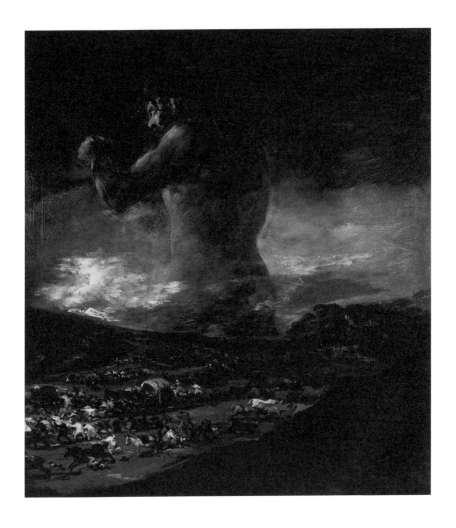

하룻밤
미술관

거대한 남성이 우뚝 서 있습니다. 정돈되지 않은 머리, 근육질의 팔과 허리, 육중한 허벅지 등 영락없이 야만적인 거인으로 보입니다.

그를 감싸 도는 흰 구름은 알 수 없는 공포감을 더합니다. 사람 한둘쯤은 파리 잡듯 손찌검 한 번으로 으스러뜨릴 것 같습니다. 큰 몸은 산을 구릉지처럼 낮게 만듭니다. 리바이어던의 등장 장면 같습니다. 그의 기세에 놀란 탓일까요. 말과 사람들은 이성을 잃은 채 혼비백산합니다.

그런데 거인을 좀 더 자세히 보니 의외로 인간적인 면이 보입니다. 표정은 결연합니다. 옷 한 벌 제대로 걸치지 않은 게 가진 것, 잃을 것 하나 없는 모습으로 보이기도 합니다. 이 거인, 무언가를 뚫어져라 보고 있습니다. 알몸의 전투 태세에서 처절함마저 읽힙니다. 알고 보면, 거인은 밀려오는 무언가를 보며 절박함을 느끼는 것 아닐까요. 뒤에 있는 모든 것을 지키고자 자신의 생을 걸고 있는 것 아닐까요. 나는 흐릿하게 사라질지언정 당신들은 살아남길 바란다……. 도망치는 이들을 위해 시간을 벌어주는 것처럼 보이기도 합니다.

스페인 화가, 프란시스코 고야(Francisco Goya, 1746~1828)의 작품 「거인」입니다. 이 거인이 파괴를 일삼지 않고 오히려 불행을 막아주는 거인으로 보이는 까닭은 무엇일까요.

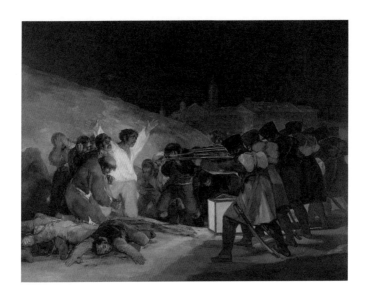

고야의 삶부터 살펴보겠습니다. 고야의 청년기만 기억하는 이가 있다면 그가 이런 작품을 그렸다는 점을 믿기 힘들 수도 있습니다. 젊은 시절의 그는 로코코 양식의 영향을 받은, 화사한 귀족적 화풍을 가진 궁정 화가였으니까요.

그런 그는 1807년 나폴레옹 보나파르트(Napoleon Bonaparte, 1769~1821)가 이끄는 프랑스와 영국·스페인·포르투갈 사이의 피를 부른 반도 전쟁을 겪고서 소위 '멘붕' 상태가 됐습니다.

나폴레옹은 당시 스페인을 통제하기 위해 그의 형인 조제프 보나파르트(Joseph Bonaparte, 1768~1844)를 스페인의 국왕으로 앉혔습니다. 반발한 스페인은 반프랑스파인 영국, 포르투갈과 손을 잡고 게릴라 활동에 나섰습니다. 이에 격분한 나폴레옹이 칼을 빼 들었습니다. 고야를 불행으로 밀어넣은 피바람이 걷잡을 수 없이 들이닥치기 시작했습니다.

고야는 불타는 도시 속에서 온전한 정신을 챙길 수 없었습니다. 부와 명예를 준 궁정 화가란 직업을 잃은 그는 길거리에 나앉아 전쟁의 참혹함을 마주했습니다. 프랑스군이 군화로 자국민을 짓밟았습니다. 프랑스군에 협력한 자국민은 친구, 동료에게 도살되듯 죽었습니다. 고야는 서로가 서로를 죽이는 살육의 현장을 보고 큰 충격에 빠졌습니다.

그렇게 전쟁은 고야의 모든 것을 가져갔습니다. 그는 나폴레옹의 말발굽 사이에 짓밟힌 조국의 나약함을 절감했습니다.

'내 편에 설 수 있는 거인이 있었다면 참상을 막을 수 있었을까. 설령 그 거인이 하늘과 풍요의 신과 맞섰다는 설화 속 악당 리바이어던이었다고 해도…….' 고야는 영혼을 팔아서라도 그에게 손을 내밀고 싶은 심정이었을지도 모릅니다.

"이성이 잠들면 괴물이 눈을 뜬다."

프란시스코 고야, 판화집 중

고야는 화약 냄새가 가실 때쯤인 1819년 스페인 마드리드 시와 그 교외를 가르는 만사나레스 강 건너편으로 9만 5000제곱미터 크기의 밭이 딸린 집을 삽니다. 이 집은 그의 불안정해진 정신 상태를 대변하듯 '귀머거리의 집'으로 불립니다.

고야는 반도 전쟁 이후 나폴레옹의 몰락 소식을 듣고도 예전으로 돌아가지 못했습니다. 그는 전쟁이 한창일 때 스페인의 미래를 위해 계몽 운동에 가담한 적이 있었습니다. 이로 인해 친프랑스파로 낙인된 적이 있었지요. 또 이름난 화가였던 만큼 조제프의 초상화를 사실상 강제적으로 그린 적이 있었는데, 이 일 또한 씻을 수 없는 낙인으로 남았습니다. 고야는 그렇게 빼앗긴 들에 봄이 왔을 때도 억울함과 죄책감에 시달릴 수밖에 없었습니다. 그의 붓은 화사함을 찾지 않고, 어둠과 암울함만 좇게 됐습니다. 그는 차츰 청력을 잃었습니다. 그 이후부터는 평생을 알 수 없는 이명에 시달렸습니다. 고야는 '귀머거리의 집'을 산 후 외부인과 거의 접촉하지 않았습니다. 은둔형 외톨이가 된 채 두문불출하는 삶을 이어갔습니다.

그는 1820~1823년까지 최소한 4년에 걸쳐 이 집의 1층 식당과 2층 응접실 등 벽면에 열다섯 점 이상의 그림을 그렸습니다. 면적만 33제곱미터입니다. 고야가 식당에 특별히 걸어둔 그림 중 하나가 바로 「거인」이라고 합니다. 그때 거인이 있었다면 내 생은 달라지지 않았을까……. 식사를 할 때마다

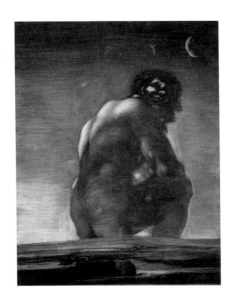

이런 생각을 했을지도요.

한편 고야의 「거인」은 2000년대에 끊임없이 위작 논란
에 휩싸였습니다. 고야의 작품이 아니라 그의 아들인 사비에르
고야Javier Goya, 그의 조수 아센시오 훌리아에 의해 그려진 것 아
니냐는 말은 한때 설득력을 얻기도 했습니다. 영국의 유력 언
론사는 비교적 최근까지도 고야의 「거인」이 그의 손을 거친 그

비센테 로페스 이 포르타냐, 「프란시스코 고야 초상화」
캔버스에 유채, 95.5×80.5cm, 1826, 프라도 미술관

림이 아니라고 보도했습니다.

하지만 지금은 이 작품이 고야의 진품이라는 설이 더욱 유력합니다. 스페인 대학들과 다수의 전문가들은 「거인」이 그의 작품이 맞다고 인정했습니다. 근거는 그의 부인이 죽으며 남긴 재산 목록 중 이 작품이 포함돼 있다는 점 등이었습니다.

고야의 작품들은 대부분 마드리드의 프라도 미술관에 있습니다. 특히 그가 '귀머거리의 집'에서 그린 검은 그림들 연

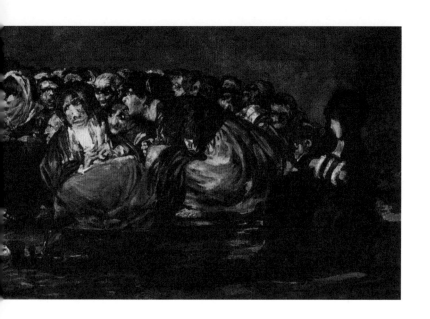

작은 프라도 미술관 내 한 전시실에 통째로 전시되어 있습니다. 고야 특유의 어두운 감성에 관심이 있다면 꼭 찾아가야 할 곳입니다.

고야는 여든두 살에 눈을 감았습니다. 그는 어느 시점부터 매독에 걸렸는데도 끊어질 듯 끊어지지 않는 삶을 이어간 것으로 알려지고 있습니다.

빛의 화가,
모네 그림의 특별한 비밀

우리가 잘 알지 못한
반 고흐의 첫 작품

발레리나의 화가였던 드가는

여성 존중자였나, 여성 혐오자였나

천재 화가 세잔이

전설로 남은 까닭

무희들의 구원자,
혹은 파멸자

에드가르 드가, 「열네 살의 어린 무희」

그는 여성 존중자인가, 여성 혐오자인가. 그는 무희들의 편이었나, 그 반대편이었나. 그가 전하려고 한 진실은 무엇인가.

지금도 선인과 악인 사이에서 줄타기를 하는 화가, 어쨌든 희대의 재능을 타고난 건 분명했던 화가, 에드가르 드가(Edgar Degas, 1834~1917)의 이야기입니다.

「열네 살의 어린 무희」는 실물 크기의 청동 조각상입니다. 지긋이 감은 눈, 앙다문 입술이 눈길을 끕니다. 예쁘지도, 못

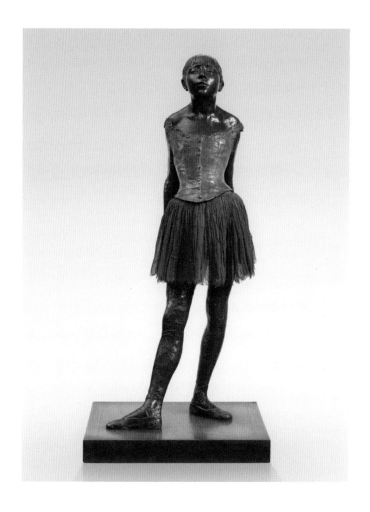

나지도 않은 앳된 얼굴입니다. 턱을 조심스레 올리고, 양팔을 엉덩이 밑으로 늘어뜨렸습니다. 목뼈가 옅게 드러나고, 야윈 상반신은 쭉 펴져 있습니다. 어디서나 흔히 볼 수 있을 듯한 그저 그런 발레복이 굴곡지지 않은 몸에 찰싹 붙어 있습니다. 곁을 맴돌 공기마저 멈칫할 것 같은 포즈입니다. 막상 따라 하면 오래 있기 힘든, 발레의 기본 자세 중 하나입니다.

지금의 원료는 청동이지만, 원래는 밀랍으로 만들어진 조각상이었습니다. 진짜 사람 머리카락, 머리에는 리본, 양발에는 발레 슈즈까지 있었습니다. 당시 보는 이들에게 큰 충격을 안겨줄 수밖에 없던, 드가의 대표작입니다.

"이 따위 상은 미술관이 아닌 인류 박물관에나 있어야 하는 것."

"한 소녀의 슬픔을 이토록 노골적으로 묘사하는가. 더 이상 예술이 추락할 곳은 없다."

드가가 인상주의 전시회 때 낸 조각상은 「열네 살의 어린 무희」가 처음이자 마지막입니다. 그는 이 작고 여윈 소녀상을 향해 이 같은 온갖 악평이 쏟아지는 것을 보고 손을 놔버렸습니다.

사실 드가의 여성관은 당시 호사가好事家들의 대화에 단

골 메뉴였습니다. 그만큼 드가가 여성을 대상으로 만든 작품들은 양면적으로 해석할 수 있었습니다. 하지만 드가는 워낙 까칠한 사람이어서, 이에 대한 명쾌한 대답을 내놓지 않았습니다. 이들을 비웃듯 또 다른 파격적인 작품을 내놓을 뿐이었습니다. 논쟁이 지금껏 이어질 수밖에 없는 이유입니다.

드가가 여성 혐오자라고 주장하는 이들은 그가 피도 눈물도 없는 탐미주의자에 불과했다는 분석을 내놓습니다. 드가는 발레리나의 화가라고 불릴 만큼 많은 무희들을 예술로 형상화했습니다. 그런데 단지 그들이 품고 있는 곡선에만 관심이 있었을 뿐, 그 이상 그 이하도 아니었다는 것입니다. 드가는 당시 남성들도 고개를 돌릴 만큼 여성 혐오성 발언을 서슴지 않았다고도 합니다. "자신의 모델이 된 어린 무용수들을 '작은 원숭이 소녀들'이라고 했다. 또 '내가 여성을 동물로 취급할 때가 많은 게 사실이지'라고 말을 뱉곤 했다." 그의 친구이자 화가인 피에르 조르주 잔니오(Pierre Georges Jeanniot, 1848~1934)가 드가를 두고 한 말로 전해집니다.

그 시대의 귀족 아닌 평범한 여성들이 가장 선호한 직업은 무엇이었을까요. 지금의 연예인과 같은 무희였습니다. 잘만 되면 동년배의 평범한 남성보다도 두세 배 넘는 월급을 받았지요. 예쁠수록 더 화제가 됐고, 이에 따라 유명 화가들의 모델이

에드가르 드가, 「더 스타」
종이에 모노타이프에 파스텔, 58×42cm, 1876~1877, 오르세 미술관

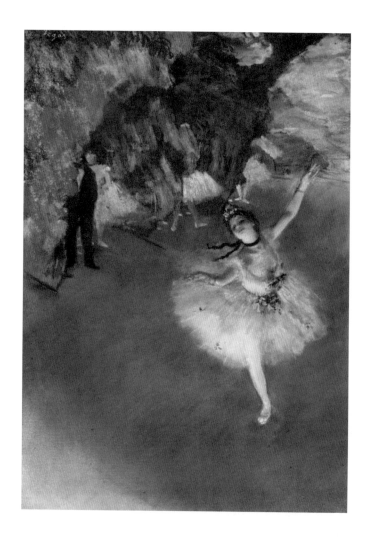

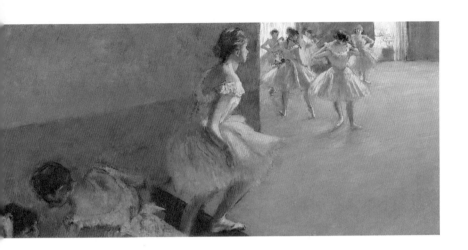

될 수 있는 기회도 얻을 수 있었습니다.

　그런데 드가가 무희들을 그린 그림 몇 점을 유심히 본 적이 있을까요. 분명 모델까지 설 정도면 대단한 미모를 떨쳤을 텐데, 그림 속 무희의 얼굴은 미묘히 흐트러진 경우가 많습니다. 드가는 당시 최고의 데생 실력을 갖고 있었습니다. 무슨 악감정이 없었다면 굳이 무희들을 이렇게 그리지는 않았을 거라는 말이 나오는 까닭입니다.

드가가 모델 일을 해준 무희들을 꽤나 괴롭혔다는 주장
은 요즘 들어서도 속속 거론되고 있습니다. 특히 드가는 「열네
살의 어린 무희」를 만들 때도 모델이 된 마리 반 괴템을 지독히
괴롭힌 것으로 알려졌습니다. 완성도를 높이고자 매일 몇 시간
씩 지금 형상과 같은 뒤틀린 발레 포즈를 강요하는 식으로 말
입니다. 심지어 드가는 조각상을 만든 후 그녀를 잡상인 내몰
듯 쫓아냈다는 말도 있습니다. 한편 그녀는 발레 리허설에 많
이 빠졌다는 것(모델 일을 하다가!) 때문에 원래 속한 발레단에서
퇴출됐다는 이야기도 있고요.

미국 미술 정보 사이트 아트시Artsy의 미술사 편집자 줄
리아 월코프는 최근 「드가의 무희 이면에 숨은 추악한 진실」이
란 글을 썼습니다. 월코프는 드가가 파스텔화를 선택한 것 또
한 그저 무희들의 동작을 빨리 포착하고 수정할 수 있기 때문
이었다고 말합니다. '그가 굳이 파스텔화를 고집한 것 또한 무
희들의 애잔함을 더 잘 표현하기 위한 선택이 아니었구
나……' 드가의 팬들은 이렇게 또 실망을 하고 말았습니다.

드가가 여성 존중자였다고 주장하는 이도 여전히 많습
니다. 어쨌거나 드가만큼 당시 무희들의 비루한 삶을 고발한
이는 없었습니다.

드가가 모델로 데려온 '작은 생쥐들petits rats' 소속 무희들

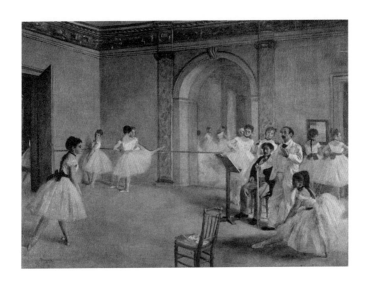

은 주 6일 이상 발레 연습에 매달려야 했습니다. 이렇게만 하면 성공이 보장됐을까요. 열에 아홉은 병들고, 찌들었습니다. 경쟁 속 신경쇠약을 겪고 몸과 마음이 망가지는 일도 잦았습니다. 드가가 그린 무희들의 얼굴을 보면 묘하게 흩뜨려 그린 듯한 느낌이 들 때가 있다고 했지요. 드가의 옹호자들은 그가 남다른 애정을 갖고 일부러 그렇게 그렸다고 설명합니다. 푸념하고, 땀 흘리고, 때론 근육이 끊어지고, 또 가끔은 발가락에서 피가 나는 현실 속 여성상을 고발하기 위해 그랬다는 것입니다.

85

당시 프랑스 파리의 극장 안 무희들이 몸을 푸는 대기실은 용도 이상으로 컸습니다. 돈 많은 귀족들이 무희들의 몸을 감상하며 노는 사교 클럽 역할을 함께했기 때문입니다. 드가의 무희 그림을 보면 상당수 나이가 지긋한 남성이 나옵니다. "드가는 이를 통해 공공연한 성적 도구로 쓰인 여성들의 현실을 화폭에 옮긴 것이다. 훗날 사람들이 이 시대의 타락한 남성, 또 그들에게 희생되던 여성의 안타까움을 전달하기 위한 차원에 서였다……." 드가 옹호자들의 이런 주장도 일리가 없어 보이지는 않습니다.

드가가 여성 그림만 1500점 이상을 남긴 이유는 왜일까요. 성경, 정물 등 흔한 소재들을 놓고 눈이 멀 정도로 여성에게만 온 인생을 쏟은 까닭은 무엇일까요.

드가가 여성에 대한 어떤 트라우마를 갖고 있는 건 확실합니다. 이를 좋은 쪽이든 나쁜 쪽이든, 어떻게든 발전시킨 것 또한 분명합니다.

드가에게 트라우마를 남긴 건 다름 아닌 어머니였습니다. 드가가 여성에 대해 진지하게 탐구할 기회를 준 이 또한 어머니였습니다. 그가 아직 어렸을 때, 그의 어머니는 아버지를 두고 다른 이를 사랑했습니다. 상대는 다름 아닌 아버지의 친형제였습니다. 드가는 프랑스 파리의 부유한 집안에서 태어났습

니다. 어머니의 일탈만 없었다면 가정의 평화는 오랫동안 보장됐을 것입니다. 당연히 그에게 트라우마도 생기지 않았겠지요. 그랬다면 그는 여성보다 꽃, 하늘, 들판에 더 주목했을지도요.

드가의 까칠함이 그대로 드러나는 초상화입니다. 그는 인상주의 화가들 틈에서 그림을 그렸습니다. 드가의 작품은 1886년에는 미국 뉴욕, 1905년에는 영국 런던에서 인상주의 작품들과 함께 전시됐습니다. 그는 모두 여덟 차례 열린 인상주의 전시회 중 일곱 번을 참여했지만, 자신의 양식과 인상주의 미술 사이에는 거리를 두고 싶어 했습니다. 그는 사실주의로 분류되는 일도 원치 않았습니다. 아예 말년에는 귀스타브 쿠르베(Gustave Courbet, 1819~1877)가 그린 사실주의 그림을 보곤 "차라리 사진을 찍어!"라고 악평했다는 설이 있습니다. 학계에선 그래도 사실주의 화가로 분류하는 편이지만, 미술사에 결벽증이 있는 이들 사이에선 "차라리 무덤에 대고 물어보고 싶다"라는 말도 나옵니다.

그는 그냥 자신이 본 대로, 느낀 대로 그렸습니다. 무슨 의도로 여성들을 그렇게 그렸는지는 알 수 없지만, 어쨌거나 현시대에선 모두 긴장감이 서린 위대한 작품들로 자리매김했습니다.

그는 평생 독신으로 살았습니다. 자발적 아웃사이더에

에드가르 드가, 「화가의 초상」
캔버스에 유채, 81×64.5cm, 1855, 오르세 미술관

가까웠던 그는 83세에, 파리에서 생을 마감합니다. 동료도 없고, 제자도 없었습니다. 그런데도 프랑스의 숱한 화가들은 그의 그림을 참고했습니다. 그의 그림은 지금도 중요한 교보재로 활용되고 있습니다.

촌스러운 이 남자가
세상을 바꾸리라곤

폴 세잔, 「사과와 오렌지」

"그 사람이 20세기의 현대 화가들을 모두 만들었습니다. 내가 스승으로 모실 만한 유일한 이가 있다면, 오직 폴 세잔뿐입니다."

파블로 피카소

폴 세잔(Paul Cezanne, 1839~1906)이 처음 프랑스 파리의 한 살롱에 등장했을 때, 주변 사람들은 그를 미련한 둔재로 봤습니다. 거무튀튀한 수염, 촌스러운 옷차림, 불안한 시선과

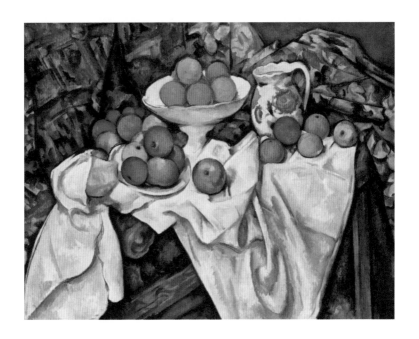

어색한 걸음걸이……. 매력 하나 찾기 힘든, 덩치만 큰 곰 같은 사람으로 취급했습니다. 그 누구도 이 사람이 19세기 최고의 화가가 되리라고는 생각하지 못한 것입니다.

그런 그가 어떻게 독보적 스타로 발돋움할 수 있었을까요? 그만의 천재 되기 비법이 있었다고 하는데, 어떤 것인지 궁금해집니다.

사과와 오렌지를 그린 정물화입니다. 긴 의자에 올려진 과일들은 흰 천과 접시에 놓여 있습니다. 사과 몇 알은 꼬깃한 천 주름을 타고 밑으로 굴러떨어질 듯한 느낌을 주지만, 이 자체가 불안감을 안기지는 않습니다. 사과와 오렌지 모두 짙은 붉은색부터 옅은 노란색까지 색 변화가 다채롭습니다. 일반적인 정물화 같지는 않지요. 정물화의 묘미는 그대로 옮기기, 즉 사진과도 같은 정밀성에 있는 것 아닌가요.

그런데 이 그림은 원근법부터 완전하지 않습니다. 좀 더 가까이 있는 과일, 한두 뼘 떨어진 과일 모두 크기가 뒤죽박죽입니다. 명암도, 고유한 색채도 없기는 마찬가지입니다. 몇몇은 붉은색과 노란색이 섞여 있어 이게 사과인지, 오렌지인지 헷갈립니다.

시점과 소실점도 명확하지 않습니다. 어떤 것은 위에서, 어떤 것은 옆에서 본 듯한데 이를 두 그림으로 나타내지 않고 한 그림으로 묶어 표현했습니다. 가령 항아리와 굽이 있는 과일 그릇은 옆에서, 앞에 있는 과일 접시는 위에서 내려다본 시점으로 그렸습니다.

심지어는 알레고리Allegory도 없습니다. 당시 평론가들은 정물화를 보면 그 안에 담긴 의미를 찾기 바빴습니다. 뛰어노는 개와 고양이는 가정의 행복, 칼은 권력, 해골은 죽음 같은, 그런 의미 있는 사물 배치를 분석하는 데 힘을 쏟았지요. 그런

데 이 그림은 그저 사과와 오렌지일 뿐, 다른 어떤 메시지도 없습니다.

19세기 모든 화가들은 원근법과 명암을 교리처럼 받들었습니다. 오직 하나의 시점과 소실점을 갖고 그림을 그려야 하는 것 또한 숙명이자 신의 뜻이었습니다. 200여 년 전부터 유행하던 알레고리 배치도 빠질 수 없는 요소였죠. 그런데 세잔의 「사과와 오렌지」가 그 법칙을 처음으로 밀어내다 못해 아예 박살을 낸 것입니다. 그가 깨부순 틀을 뒤따른 사람요? 모더니즘을 따른 화가들 전부입니다.

파리의 둔재는 어떻게 이런 혁명적인 작품을 내놓게 됐을까요. 프랑스 엑상프로방스에서 태어난 세잔에겐 애초 눈에 띌 만한 예술적 재능이 없었습니다. 그런 건 상관없었습니다. 그의 아버지는 프랑스 전역에 지사를 둔 대형 은행 설립자였습니다. 세잔은 눈을 뜰 때부터 금수저를 문 사람이었습니다. 아버지가 정한 길을 따랐다면 그는 회사 변호사가 돼 부유한 삶을 살았을 것입니다. 하지만 세잔은 당시 유행하던 프랑스의 열병을 앓고 맙니다. 그때 여유 있는 사람들은 모두 걸렸다는 그 병의 핵심 증상은, '나도 이름난 화가가 될 수 있지 않을까' 하는 바람을 품게 되는 것이었습니다.

엑상프로방스에서 마주할 수 있던 특유의 온화한 빛과

바람이 그를 더욱 부추겼습니다. 어린 세잔은 목덜미 사이로 불어오는 바람, 육각형 눈송이가 돼 내리비치는 빛줄기를 보며 감성을 키웁니다. 그는 결국 아버지의 뜻을 등지고 예술계로 나섭니다.

둔재의 천재 비법 ① 의지력

세잔은 그때부터 그리고 또 그렸습니다. 그가 갖고 있는 유일한 재능은 끈기였습니다. 좀처럼 발전 없는 화가 지망생이란 비웃음을 샀지만, 이를 무시하고 또 도화지를 펼치곤 했습니다.

사실 세잔의 모든 그림을 보면, 그가 붓을 쥐는 동안 단한 순간이라도 이 행위 자체를 즐긴 적이 있었을까란 의문이 듭니다. 신바람이 느껴지는 그림이 단 한 장도 없습니다. 노력하는 이는 즐기는 이를 이길 수 없다는 말이 있습니다. 세잔의 생을 따라가보면, 즐기는 이도 결국 끈질긴 이에게는 무릎을 꿇을 수밖에 없겠다는 생각이 듭니다.

세잔은 10년 넘게 자신의 뜻대로 선 하나를 못 그었습니다. 20년 넘게 고전이 될 법한 그림 한 장 못 그렸습니다. 툴루즈 로트레크(Toulouse Lautrec, 1864~1901), 구스타프 클림트(Gustav Klimt, 1862~1918) 같은 이가 붓을 쥐자마자 할 수 있던 일을 하는 데 세잔은 셀 수 없이 많은 날이 걸렸습니다.

득도하기 전 세잔이 그림을 익힌 법은 생각보다 단순했습니다. 같은 풍경을 계속 그리는 겁니다. 잘 안 그려지면 포기할 법한데, 아침 먹고 그리고, 점심 먹고 그리고, 저녁 먹고 또 그렸습니다. 그날의 인상, 느낌, 몸과 기분 상태에 따라 마음에 들지 않으면 새 종이를 펼쳐 새롭게 붓을 들었습니다. 답답함을 느낀 아내가 '등짝 스매싱'을 내리꽂을 때도 '어우어우' 하며 피하고는 다시 몰두했습니다.

둔재의 천재 비법 ② 주체성

당시 파리를 떠돈 화가 지망생들의 공부법 중 하나는 명장의 작품 모작이었습니다. 빈센트 반 고흐는 장 프랑수아 밀레, 폴 고갱은 장 오귀스트 도미니크 앵그르, 클로드 모네는 외젠 부댕의 그림을 몸에 달고 다녔지요.

세잔은 앵그르에게 어느 정도 영향을 받았다곤 하지만, 그는 대체로 참고하는 작품 없이 홀로 그림을 그렸습니다. 혼자 자연 속에서 빛과 선, 형태를 연구합니다. 그는 남과 같은 그림을 그리는 일에서만큼은 노골적인 거부감을 보였다고 합니다. 빚 지기를 싫어하는 내성적인 성격도 한몫했을 것으로 보입니다.

은둔의 화가에 가까웠던 그는 다른 화가들과 거의 교류하지 않았습니다. 특히 젠체하는, 살짝 스쳐도 자의식이 묻어나

폴 세잔, 「어릿광대」
캔버스에 유채, 65×92cm, 1889~1890, 워싱턴 내셔널 갤러리

는 일부 화가들에게는 대놓고 적대감을 표출했습니다. 그와 그나마 교류한 이는 클로드 모네, 카미유 피사로(Camille Pissarro, 1830~1903), 에두아르 마네(Edouard Manet, 1832~1883) 등 당시 이단으로 취급받던 인상주의 화가들이었죠.

남의 그림은 죽어도 베끼지 않겠다는 그 고집 덕분에 19세기 가장 위대한 작품들을 내놓을 수 있었던 것입니다.

둔재의 천재 비법 ③ 과감성

그는 새로운 시도를 주저하지 않았습니다. 혼자 하겠다며 참고 교재를 모두 걷어찬 그였기에, 틀에 박히지 않고 움직일 수 있었습니다. 그가 의식했든 안 했든, 이에 따라 그의 그림은 10년, 20년에 걸쳐 차츰 세잔 스타일로 굳어질 수밖에 없었습니다.

클로드 모네의 연작을 아시나요. 그는 시간별로 달리 보이는 건초 더미를 각각 다른 종이 위에 담았습니다. 빛의 양과 바람 세기가 상이하니, 똑같은 건초 더미가 담긴 종이들은 각각 다른 인상을 안겨줬죠. 세잔은 더 혁명적이었습니다. 모네가 나눠 그린 것을 종이 한 장에 쓸어 담은 것입니다. 그의 그림에는 아침, 점심, 저녁. 또 위, 아래, 옆 모습이 모두 담겨 있었습니다.

특유의 우직함으로 종이 한 장을 붙든 채 시간대와 상관

97

없이 온종일 그렸으니, 무심결에 '이것도 괜찮네?'라고 생각했을지도 모르겠습니다. '그림은 순간을 포착하는 사진이 아니다…….' 지금 시각에선 너무나 당연한 사실을 처음 일깨운 것입니다.

그의 시도는 파리 예술계에 전염병이 돼 퍼졌습니다. 눈에 띄는 것을 싫어했던 그는 세상에서 가장 눈에 띄는 화가가 됐습니다. 파블로 피카소의 입체주의나 앙리 마티스(Henri Matisse, 1869~1954)의 야수주의는 모두 '세잔 스타일'을 밑바탕으로 한 것입니다.

그 결과

"그린다는 것은 단순히 대상을 모방하는 게 아니다. 여러 관계 사이에서 화음을 포착하는 것이다."

폴 세잔

스타일을 찾은 세잔의 정물화를 한 번 더 볼까요. 이 그림들이 다른 정물화보다도 더 기억에 오래 남는 것은 깊이가 있기 때문입니다. 이름만 들어도 알 수 있는 화가들의 그림조차 자꾸 보면 질리는데, 세잔의 이 그림은 좀처럼 질리지가 않습니다.

세잔이 그린 사과와 오렌지는 사과와 오렌지 그 자체입니다. 실제와 닮게 그리려는 노력, 또 붉고 노란 색채, 달콤 시큼한 맛, 씹으면 흘러나올 과즙 등 고정관념은 모두 배제했습니다. 사과를 '입 안에 넣고 씹으면 달콤한 과즙이 나오는 붉은 열매'라는 인간의 사고가 아닌, 사과 그 자체를 보려고 노력한 것입니다.

> "우리가 보는 모든 것은 흩어지고 사라지지. 자연은 늘 그대로인데 외양은 늘 바뀐다는 말이야. 그러니까, 우리 예술가의 임무는 다양한 요소와 늘 바뀌는 외양을 가졌으면서도 여전히 그대로인 자연의 영원함, 그 신비로움을 꽉 붙잡아주는 것이라고 생각하네. 그림이란 모름지기 그 자연의 영원함을 맛볼 수 있도록 해줘야 해."
>
> **폴 세잔**

그림에서 주관이란 기름기가 사라지니, 보는 이도 훨씬 더 쉽게 소화를 합니다. 세잔이 우뚝 선 후, 그 시대의 화가 지망생 모두가 세잔의 그림을 베끼고, 연구하고, 발전시키게 된 이유입니다. 세잔의 화풍과 비슷한 그림을 보셨나요. 대부분은 세잔의 후예로, 그의 시도 덕에 탄생한 자식 같은 그림일 가능성이 매우 높습니다.

하룻밤
미술관

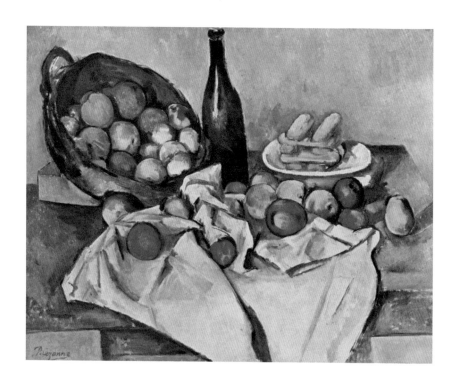

세잔이 끝까지 교류를 이어가려고 한 유명인은 작가 에

밀 졸라(Emile Zola, 1840~1902)였습니다. 어릴 때부터 친구였

죠. 어린 졸라가 학교에서 괴롭힘을 당할 때 달려온 이도 세잔

이었습니다. 졸라가 없었다면 화가인 세잔도 없었을지 모릅니

다. 화가를 할까 말까 망설이던 세잔을 끈질기게 설득한 이가 졸라였기 때문입니다.

유명 작가가 된 졸라는 1886년 단편소설『작품』을 펴냅니다. 주인공인 클로드 랑티에는 불안감이 크고 자신감이 없는 실패한 화가였습니다. 자살로 생을 끝내는 불운한 남자였지요. 졸라가 알고 있던 많은 화가들을 섞은 인물이라지만, 세잔은 자신을 풍자했다고 생각해 절연합니다.

세잔과 졸라가 나이를 먹은 후에 갈라진 반면에, 세잔과 그의 아버지는 세월이 흐르면서 어쩔 수 없이(?) 가까워졌습니다. 그의 아버지는 변호사 길을 접은 세잔이 파리로 떠날 때도 돈 한 푼 주지 않았습니다. 그것이 미안했는지 자신의 말년에 그에게 거액의 재산을 남겨줬습니다. 지금으로 치면 100억 원 정도 될까요. 19세기 프랑스 화가 중 재산 1등 후보에 올랐습니다. 보통 먹고살 걱정이 사라지면 한눈을 팔기 마련인데, 세잔은 좋다며 그림을 그리는 데만 더 집중했습니다.

세잔은 죽은 이후에야 인정받은 고흐보다는 조금 더 빠르게, 붓을 들자마자 찬사를 받기 시작한 파블로 피카소보다는 꽤 많이 느리게 유명세를 얻었습니다. 처음에는 조롱거리가 되었지만 그의 의지, 주체성, 과감성이 그를 전설로 만들었습니다

세잔은 평생을 우직하게 살았습니다. 생도 조용하게 마감했습니다. 그는 1906년 10월 어느 날, 화구를 챙겨서 생 빅

토와르 산에 올랐습니다. 그림을 그리던 중 폭풍우가 쏟아지지만, 개의치 않고 계속 그렸습니다. 덜덜 떨며 집으로 가던 길에 풀썩 쓰러졌습니다. 한 운전사가 태워줘 다행히 집에 도착했습니다. 다음 날 정신을 차린 세잔은 팔다리를 덜덜 떨면서 다시 화구를 챙기지만, 이내 쓰러진 후 다신 일어나지 못했습니다. 그게 끝이었습니다. 그때 그의 나이는 67세였습니다.

알고 보니
지옥의 몸부림이라니

오귀스트 로댕, 「입맞춤」

입맞춤. 서로 입술이 맞닿는 것. 주로 사랑의 표시.

세상에서 가장 유명한, 가장 설레는 순간을 포착했다는 찬사가 쏟아지는 입맞춤은 무엇일까요. 많은 사람들이 오귀스트 로댕(Auguste Rodin, 1840~1917)의 작품, 「입맞춤」을 꼽을 것입니다. 그런데 이 작품도 알고 보면 그저 예쁜 작품만은 아니라고 하는데요. 어떤 사연이 스며 있기에 그런 것일까요.

벌거벗은 두 남녀가 서로를 끌어안고 있습니다. 온몸으

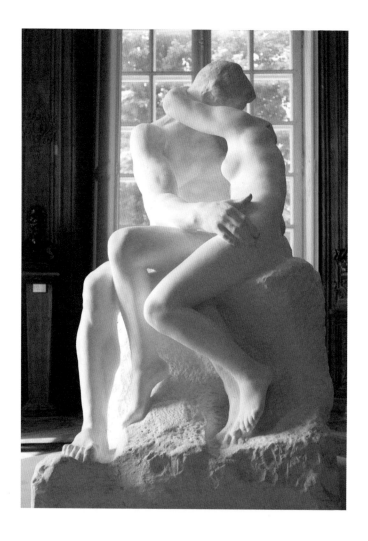

로 입맞춤을 표현하는 것 같습니다. 두 인물이 한 인물처럼 붙어 있는 데서 왠지 모를 울컥함도 올라옵니다. 소금물을 한가득 마신 양 서로를 향한 갈증에 어쩔 줄 몰라 하는 모습입니다. 마치 이 세상에 둘밖에 없는 것처럼, 둘을 빼면 그 무엇도 상관없다고 생각할 것 같은 인물들입니다. 그대로 시간이 멈춰 굳어버린 게 이 형상이라 해도 이들은 기뻐했을 것 같습니다.

이 두 사람의 모습을 마냥 예쁘게만 봐야 할까요. 그저 낭만주의의 표상일 뿐일까요. 예민하신 분은 눈치채셨을 것입니다. 이들의 입술이 닿아 있지 않다는 점을요. 이 작품이 마냥 설레는 형상만은 아니라는 것을요.

남자의 자세가 눈에 밟힙니다. 여자는 남자의 목을 끌어안고 모든 것을 내줄 마음으로 사랑을 표합니다. 그런데 남자의 모습에는 망설임이 묻어납니다. 오른쪽 손이 그녀의 허벅지에 닿았지만 엉거주춤합니다. 왼쪽 손에는 정열의 사랑 이야기가 담긴 책을 들고 있다곤 하지만 힘없이 축 늘어진 것 같기도 합니다. 이 입맞춤에 더는 집중하지 못하는 양, 다른 생각에 빠져 지친 듯한 분위기도 풍깁니다.

로댕의 입맞춤, 얼핏 보면 성스러움의 극치로 보입니다. 하지만 알고 보면 오히려 반대일 수도 있겠습니다. 로댕은 원래 이 작품을 자신의 걸작 「지옥의 문」 중 일부로 쓰려고 만들었습니다. 천국이 아니라 지옥입니다. 고통, 분노, 불안 같은 감

105

정들과 어울리는 그 지옥이 맞습니다.

　로댕은 이 작품에 대한 모티브를 단테 알리기에리(Dante Alighieri, 1265~1321)의 『신곡』에 나오는 두 인물에서 얻었습니다. 13세기 이탈리아 피렌체에서 살았다고 전해지는 파울로와 프란체스카입니다. 그렇다면 격렬히 입 맞추는 이들은 사실 시동생과 형수 관계가 됩니다. 이들은 막장 드라마에서나 나올 법한 금지된 사랑을 하고 있습니다.

　이들에겐 이번이 첫 입맞춤이자, 마지막 입맞춤이 될 것이었습니다. 때마침 프란체스카의 남편이 이 모습을 봤기 때문입니다. 분노에 찬 그는 두 사람을 모두 죽이고 맙니다.

　단테는 『신곡』에서 파울로와 프란체스카가 지옥에서 그 죗값을 치르고 있는 것으로 묘사했습니다. 이들이 받은 형벌은 끝없는 갈증이었습니다. 서로를 지독히 탐한다고 해도 결코 해소되지 않는 욕망이었습니다. 사랑할수록 깊어지기만 하는 갈망, 충만한 순간이 이어지는데도 끝없이 욕구가 생기는 늪에 빠뜨린 것입니다. 로댕은 이를 움직일 수 없고, 결코 벗어날 수도 없는 조각으로 표현한 것으로 보입니다. 하지만 앞서 말했듯 그냥 봐선 지옥의 형상으로 보이지 않습니다.

　특히 아무런 배경지식이 없는 사람에겐 그저 낭만스러운 조각상으로만 보일 뿐입니다. 로댕도 그 부분을 고민했다고

장 오귀스트 도미니크 앵그르, 「파울로와 프란체스카」
캔버스에 유채, 48×39cm, 18세기경, 앙제 미술관

합니다. 그는 다양한 의견을 들은 끝에, 결국 이 작품을 「지옥의
문」의 일부에서 제외시켰습니다.

솜털 구름일지, 끊임없이 빠져드는 늪일지 알지 못해 망
설이는 남성. 그런데도 이 운명을 거부할 수 없는 남성……. 로
댕은 자신의 처지를 떠올리며 「입맞춤」 속 남자를 조각한 것 같
기도 합니다. 한때 그의 연인이었던 카미유 클로델(Camille
Claudel, 1864~1943)과의 기억을 떠올리면서요.

그 전에 또 다른 작품 하나를 언급하겠습니다. 클로델의 작품 「중년」입니다. 한 중년의 남성이 나이 먹은 여인에게 이끌려 어디론가 가고 있는 모습을 연출했습니다. 이미 체념한 양 고개를 떨군 상태입니다. 뒤에는 한 젊은 여인이 있습니다. 이 남성에게 가지 말라고 애원하는 듯 두 손을 뻗어 붙잡으려고 합니다. 이는 단연코 예사롭지 않은 작품이었습니다.

로댕은 1883년 클로델을 만났습니다. 로댕은 마흔세 살, 클로델은 열아홉 살이었습니다. 로댕은 클로델을 보자마자 호감을 느꼈습니다. 미술이 남성의 전유물인 시절, 그녀는 어쩌면 자신을 뛰어넘을지도 모를 만큼의 충만한 재능을 품고 있었습니다. 또한 무엇보다도 그의 마음에 쏙 들 만큼 예뻤습니다. 당시 로댕은 파블로 피카소(Pablo Picasso, 1881~1973)와 비견될 만큼 호색한으로 유명했습니다. 조수, 모델, 조각가…… 품에 안은 여성만 셀 수 없을 정도였습니다. 로즈 뵈레Rose Beuret라는 사실혼 관계의 여성도 있었습니다.

"그대는 타오르는 기쁨을 줘. 내 인생이 구렁텅이에 빠진다고 해도 후회하지 않아. 나는 당신과 있을 때 몽롱히 취해."

로댕이 클로델에게 반해서 쓴 편지라고 합니다. 두 사람은 알게 된 지 얼마 지나지 않아 다소 아슬아슬한 연인이 됩

니다. 로댕은 그녀를 뮤즈로 삼았고, 클로델은 그를 위해 모델과 조수가 돼줬습니다.

　로댕은 평소 불안감이 큰 남성이었습니다. 클로델도 그 못지않게 온전한 정신 상태를 갖지는 못한 상태였습니다. 어머니의 무관심으로 얼룩진 어린 시절 때문이었습니다. 클로델은 로댕과 가까워질수록 이 남자가 결국 로즈에게 돌아가지 않을까 하는 공포감을 키워갔습니다. 그에게 더 집착하고, 더 의존합니다. 로댕은 그런 그녀를 온전히 받아들일 만큼 그릇이 큰 사람은 아니었기에 차츰 이별 준비를 합니다. 로댕은 그런 상황에서 클로델과 함께 「입맞춤」을 작업했습니다. 그가 그녀에게 품은 온갖 복잡 미묘한 감정을 남성 조각상에 새긴 것 아니냐는 분석이 나오는 까닭입니다.

　이쯤 되면 로댕과 클로델이 어떤 최후를 맞았는지도 궁금해집니다. 쉽게 예상할 수 있듯 좋지 않았습니다. 아니, 최악에 가까웠습니다.

　로댕은 1886년 클로델의 거듭된 추궁에 로즈와 헤어지겠다는 각서를 씁니다. 물론 약속은 지켜지지 않았지요. 로댕은 자신에게 헌신한 로즈를 버릴 수 없었습니다. 클로델은 그런 모습에 또 속앓이를 합니다. 마음고생으로 말라 죽을 지경에 이르렀습니다.

오귀스트 로댕, 「자화상」
소묘, 19세기경, 파리 프티팔레 미술관

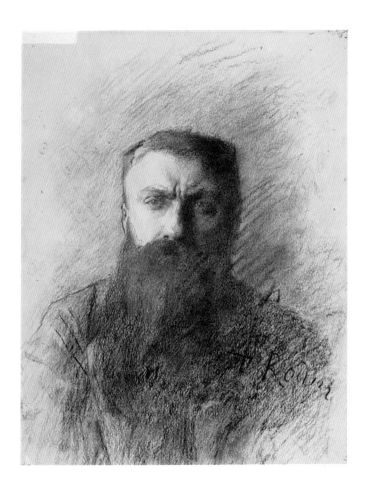

그렇다면 로즈는 로댕과 클로델의 관계를 몰랐을까요. 당연히 알고 있었습니다. 로즈가 클로델을 찾아 머리채를 잡은 적도 있었습니다. 로댕과 클로델, 둘 중 한 명이라도 평범한 생각을 가졌다면 진작 끝날 관계였습니다. 애석하게도 둘 다 그렇지 않았기에 이런 관계가 이어졌던 것입니다.

1892년, 결국 일이 터지고 맙니다. "나는 로댕의 아이를 임신했다. 하지만 원치 않게 유산할 수밖에 없었다." 클로델은 어느 날 갑자기 그의 주변 사람들을 모아 이런 선언을 합니다. 물론 로댕은 극구 부인했습니다. 누구의 주장이 사실이었는지는 현시점에서도 밝혀진 바 없지만, 두 사람은 이 일을 계기로 완전히 갈라섰습니다.

그 이후 로댕은 더욱 승승장구하고, 클로델은 더욱 나락으로 빠졌습니다. "로댕이 내 작품을 훔치고, 내 구상을 베꼈다." 클로델은 이런 말을 하며 그에 대한 증오감을 키웠습니다. 로댕에게 영감을 받은 옛 작품은 모두 때려 부쉈습니다. 술 없이 잠들기 힘든 밤들이 지나갔습니다. 그녀는 결국 1913년 마흔아홉 살 나이로 정신병원에 입원합니다. 그즈음 설상가상으로 자신을 보호해준 아버지도 숨을 거뒀습니다. 그녀는 그 후 30년간 바깥세상을 제대로 마주하지 못했습니다. 기구한 생의 끝은 허무한 죽음이었습니다.

로댕은 1917년, 결국 로즈와 결혼합니다. 하지만 로즈

는 결혼 후 2주일 만에 영영 눈을 감았습니다. 로댕도 정해진 수순인 양 몇 개월 후 생을 마감했습니다. 치매를 더해, 온갖 병을 몸에 안고서요. "난 신이다." 그가 죽기 직전 쥐어짜듯 소리친 말이라고 하지요.

　　로댕의 「입맞춤」 원작은 프랑스 파리 오르세 미술관에서 볼 수 있습니다. 하지만 굳이 파리에 가지 않아도 쉽게 볼 수 있는 작품입니다. 주물鑄物만 있으면 여러 점을 찍어낼 수 있는 청동상이어서요.

　　우리나라에선 경기 용인시에 있는 호암 미술관 수장고 내 보관돼 있는 것으로 전해집니다.

'백내장'이여,
너 또한 축복이었구나

클로드 모네, '수련'

"그 눈, 어디 보통 눈이란 말인가."

한 남성이 다른 남성을 달래줍니다. 둘 다 늙을 만큼 늙었습니다. 위로받는 남자는 자기 눈을 비비면서 소리를 내 웁니다. 주변은 꽃과 나비가 넘실거립니다. 호수 위로는, 울고 있는 남자가 찢어버린 그림들이 나풀거립니다. 쉽게 그려지지 않는 풍경입니다. 절망에 빠진 이는 클로드 모네(Claude Monet, 1840~1926)였습니다.

클로드 모네, 「수련 연못」
캔버스에 유채, 1917~1919, 파리 마르모탕 모네 미술관

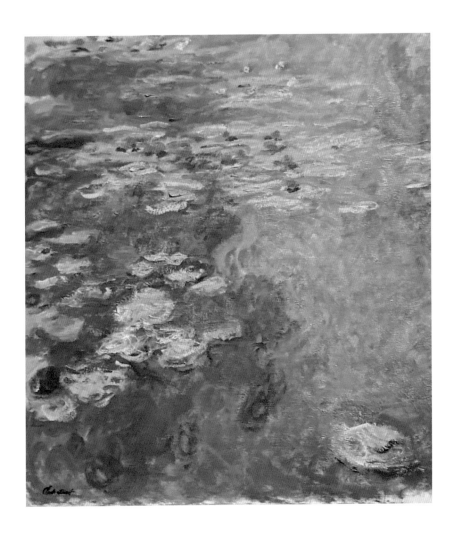

수련. 다른 말로 연꽃. 호수 위를 둥둥 떠다니는 꽃과 잎입니다. 이 그림은 모네의 「수련 연못」입니다. 사실상 그의 명성에 걸맞은 최후 작품 중 하나로 봐도 무방합니다.

무엇보다 야성이 돋보입니다. 굵고 거친 선, 얇고 섬세한 선이 조화롭습니다. 마냥 예뻐 보이려고 손댄 흔적은 없습니다. 자연 그대로입니다. 물길은 묵묵하고, 수련은 유유히 떠다닙니다. 무한한 공간, 소우주小宇宙가 떠오릅니다. 은은히 비추는 빛 덕분일까요. 마음이 따뜻해집니다. 온통 축축한 색이 그 빛을 감싸는데도, 비 온 뒤 맑은 날 같은 개운함이 느껴질 정도입니다. 이 그림을 보면 황사, 미세먼지가 뒤덮인 하늘 아래서도 기분이 맑아질 것 같습니다.

그런데 이상한 점을 눈치채셨나요. 수련이란 확실한 형상을 담은 것치고는 색이 필요 이상으로 번져 있습니다. 특히 다양한 톤의 파란색은 물길을 넘어 연꽃까지 물들입니다. 디테일도 포기한 것 같죠. 얼핏 보면 수련을 본딴 추상화 같기도 합니다. 모네가 본 수련이 그랬기 때문일까요. 아닙니다. 그가 병을 앓은 탓입니다.

말년에 접어든 모네가 앓은 병은 백내장입니다. 모든 게 안개가 낀 것처럼 흐릿하게 보이는 병입니다. 눈은 화가의 목숨 자체라고 해도 과언이 아닙니다. 모네의 절망을 이해할 수밖에 없지요. 사실 그가 백내장을 앓을 것은 이미 예견된 일이었습니

다. 모네는 일단 꽂히면 죽도록 몰두하는 사람이었습니다.

다음은 젊은 모네가 프랑스 파리에서 두 번째로 큰 역에 꽂혔을 때 그린 그림입니다. 그는 아침부터 밤까지 종일 생 라 자르 역을 그렸습니다. 스케치를 포함해 수백 작품을 만들었습 니다. 하루는 다짜고짜 역장을 찾았습니다. 모든 기차를 플랫폼

에 세우고, 엔진으로 연기와 수증기를 내뿜도록 시켰습니다. 일개 화가가 역장에게 그런 황당한 지시를요. 지금 생각하면 말도 안 되는 일입니다. 그런데 역장은 이를 받아들였습니다. 하나에 미친 모네의 눈에서 광기狂氣를 봤던 것 같습니다.

모네는 차츰 역과 같은 사물을 넘어 빛 그 자체에 꽂힙니다. 빛을 연구하는 가장 좋은 방법은 계속 보는 것입니다. 아침, 점심, 저녁. 봄, 여름, 가을, 겨울. 맑은 날, 흐린 날, 비 오는 날, 바람 부는 날. 해의 각도, 빛의 세기와 반사량, 사물과의 조화를 계속 보는 것입니다. 모네는 맨눈으로 계속 보고는 그림으로 그 결과를 남겼습니다. 그의 작품 상당수가 연작인 까닭입니다.

빛에 대한 모네의 우직함은 그의 아내를 통해서도 찾아볼 수 있습니다. 모네는 아내를 진심으로 사랑했습니다. 그가 그림으로 번 돈 대부분은 아내의 선물용으로 썼을 정도였습니다. 그의 대표작으로 지금도 아내 카미유 동시외(Camille Doncieux, 1847~1879)를 모델로 한 그림 「기모노를 입은 카미유」가 꼽힙니다. 진심 어린 사랑이 담겼다는 점에서요.

그런 모네는 1879년 아내가 죽는 순간에도 빛을 관찰했습니다.

클로드 모네, 「기모노를 입은 카미유」
캔버스에 유채, 231.6×142.3cm, 1875~1876, 보스턴 미술관

하룻밤
미술관

"그녀는 소녀 같았다. 그녀는 졸린 듯 얌전히 누워 있었다. 당장 온몸에 불이 붙은 것처럼 아파해도 이상하지 않은 처지였다. 눈을 깜빡였다. 크고 깊은 소리가 들리는 것 같았다. 지긋이 무언가를 기다리는 듯도 했다. 그녀의 침대 옆 커다란 창문 틈에서 주황색 빛이 들어왔다. 그녀의 발치, 여윈 가슴을 타고 올라가다 이내 그녀를 쓰다듬는 내 얼굴을 비추었다. 나는 그 옅은 빛을 피하지 않았다. 나를 뒤덮을 때쯤, 나도 모르게 붓을 들게 됐다."

"너무도 소중한 여인의 죽음이야.
그런데 말이야.
그 순간 나는 깜짝 놀랐어.
본능적으로 추적하는 내 모습 말이야.
그녀를 둘러싼 빛, 시시각각 짙어지는 색채의 변화를."

위 글은 모네가 아내의 임종을 지켜본 후 친구에게 보냈다는 편지를 각색해 꾸민 것입니다. 그 순간에도 빛을 연구한 모네가 그림으로 남긴 게 「임종을 맞은 카미유」입니다.

모네는 결국 백내장과 화해합니다. 오히려 손을 내밀었습니다. 자신의 눈으로만 볼 수 있는 이 빛의 풍경을 그리기로

120

클로드 모네, 「임종을 맞은 카미유」
캔버스에 유채, 90×68cm, 1879, 오르세 미술관

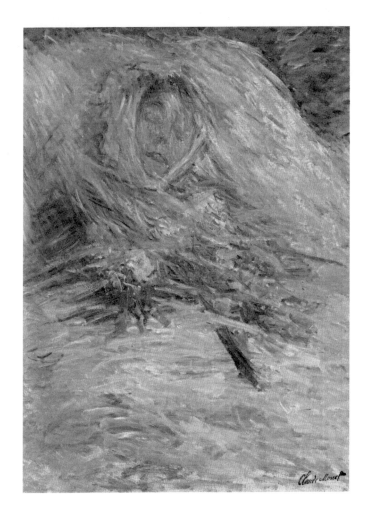

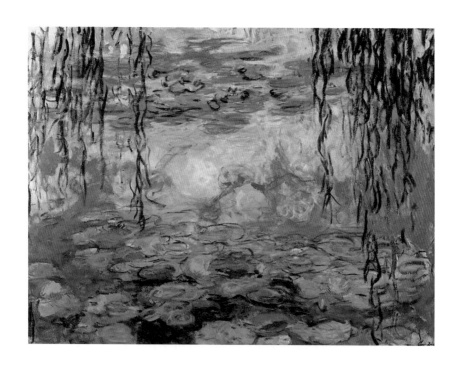

합니다. 이쯤 보면 그는 우직함을 넘어 불굴의 의지를 가진 것
같습니다.

　　병과 화해해야 할 다른 이유도 있었습니다. 너무 예쁜
정원을 가만둘 수 없었습니다. 그는 1883년 파리 지베르니에
1헥타르에 이르는 큰 정원을 갖고 있었습니다. 정확히는 파리

에서 서북쪽, 약 60킬로미터 떨어진 노르망디의 작은 마을입니다. 젊은 시절 지베르니의 풍경에 감탄한 그가 유명해진 후 직접 사들인 것입니다. 모네는 숙였던 고개를 들고 다시 붓을 꺼냈습니다. 보이는 대로, 느끼는 대로 그렸습니다. 어떤 땐 성

치 않은 두 눈에서 눈물을 뚝뚝 흘렸습니다. 꺼이꺼이 울기도 했습니다. 자신의 처지 탓이기도 하고, 또 이런 그림마저 너무 아름다웠기 때문이기도 했습니다.

파란색, 자주색이 점점 짙어지던 그림은 결국 기하하적 모습을 갖춥니다. 모네의 말기 회화가 추상화에 영향을 줬다는 말도 있습니다. 죽기 1년 전인 1925년까지 붓을 놓지 않았습니다. 수련을 통해서만 또다시 그림 250여 점을 그렸습니다. 그는 결국 백내장도 자연의 아름다움을 남기는 도구로 승화시켰습니다.

"내 최고의 명작은 지베르니 정원."

모네는 이 아름다운 정원을 보고 이렇게 말했다고 합니다. 그는 붓을 들지 않을 때면 이곳에서 온종일 땅을 뒤집고 식물을 가꿨습니다. 그는 '무리 지은 덩어리' 기법으로 정원을 꾸밉니다. 꽃과 나무 색을 보고, 한가운데 한 식물을 모아 심은후, 테두리에 대비되는 색의 식물을 심는 식이었습니다. 그의 그림 기법과 유사한 것 같기도 합니다. 파리를 찾는다면 지베르니 정원을 방문하는 것도 괜찮겠습니다. 모네의 열정, 절망과 환희, 그의 드라마를 느끼고 싶다면요.

그 남자의 말로

폴 고갱, 「우리는 어디서 왔는가, 우리는 누구인가, 우리는 어디로 갈 것인가」

"당신에게 말하지 않으면 안 되겠는데, 나는 그해 12월에 죽으려고 했습니다. 죽기 전, 오래전부터 생각한 대작을 그린 것입니다. 이 그림은 그간 그린 어떤 그림보다 뛰어납니다. 앞으로 이보다 더 훌륭한 작품, 아니, 이 정도의 작품도 다시는 그릴 수 없을 것을 확신합니다. 내 모든 에너지를 이 작품에 쏟아부었습니다."

폴 고갱

125

폴 고갱, 「우리는 어디서 왔는가, 우리는 누구인가, 우리는 어디로 갈 것인가」
141×376cm, 1897, 보스턴 미술관

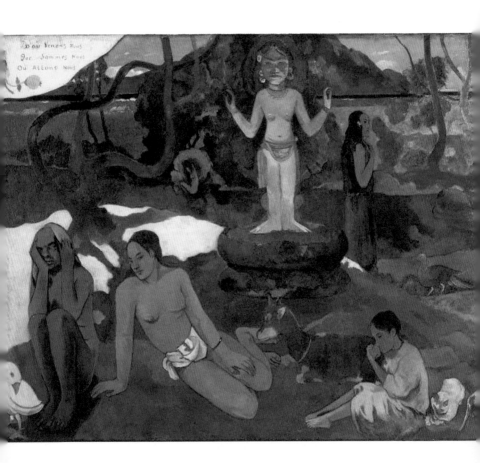

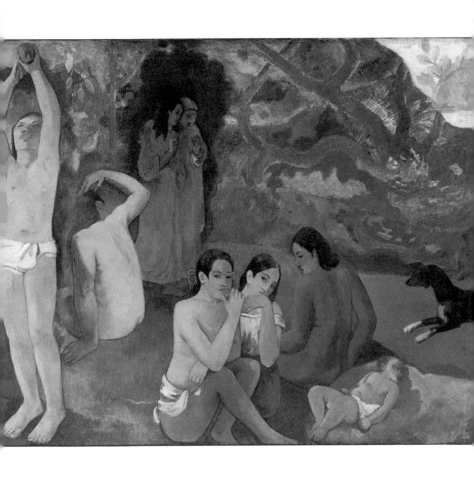

폴 고갱(Paul Gauguin, 1848~1903)의 남다른 유서로 시작합니다. 이를 통해 한 남성의 말로를 살펴봅니다.

오른쪽부터 왼쪽으로, 너비 4미터에 이르는 이 그림을 읽는 순서입니다. 파노라마 사진 느낌이 납니다. 맨 오른쪽 아기는 과거입니다. 가운데 과일을 따고 있는 청년은 현재입니다. 왼쪽의 웅크린 채 눈을 감은 노인은 미래입니다. 배경은 산호초와 열대 식물이 가득했던 남태평양 타히티 섬입니다.

고갱이 유서 격으로 남긴 것인 만큼, 각 시점의 대표 인물들을 모두 고갱에 대입해볼까요.

먼저 과거를 봅니다. 아기 고갱은 자기 앞 여인 세 명과 강아지에게 관심이 전혀 없습니다. 그들 뒤에서 자주색의 옷을 입은 여성 둘은 그 모습을 흥미롭게 보고 있습니다. 서로 귓속말을 주고받으며 작당 모의를 하는 것 같기도 합니다. 바로 앞에 앉아 있는 한 청년은 이를 보고 불안한 듯 머리를 긁적입니다. 아기 고갱의 생명력은 넘쳐 보입니다. '나 혼자서도 충분히 잘 클 수 있다'는 자신감이 묻어나는 것 같습니다.

아기 고갱은 시간이 흘러 청년 고갱으로 큽니다. 매달린 열매를 홀로 따려고 합니다. 완연한 주체성이 엿보입니다. 저 열매는 혹시 선악과가 아닐까요. 신이 아담과 이브에게 결코 건드리지 말라고 한 그 열매요. 이미 이를 따서 먹고 있는 꼬마 곁엔

악마의 상징으로 통하는 흑염소처럼 보이는 동물이 앉아 있습니다. 청년 고갱은 이를 아는지 모르는지, 관심이 없어 보입니다. 뒷배경을 볼까요. 산과 들에 녹기는 여전합니다. 하지만 나무는 뿌리부터 썩어 들어가는 게 보입니다. 심상치 않습니다.

이제 노인 고갱을 보겠습니다. 안색부터 좋아 보이지 않습니다. 건강 상태가 심각해 보입니다. 죽음의 그림자가 드리워졌습니다. 깡마른 그는 눈과 귀를 닫고, 오직 웅크리는 데만 집중하는 듯합니다. 한 여성이 말을 걸고 있지만 이 또한 애써 외면하고 있습니다. 새 한 마리가 눈을 내리깔고는 그를 애처롭게 보고 있습니다. 화마火馬가 한바탕 휩쓴 양 주변은 황무지뿐입니다.

그리고 한 석상이 있습니다. 이미 모든 걸 알고 있고, 결국 이렇게 될 것 또한 예측했다는 양 우뚝 솟아 있습니다. 그 석상 옆에는 여성이 있습니다. 한평생을 기도하며 산 것 같은 분위기입니다.

한 편의 대서사시 같은 그림입니다. 붓질이 유난히 거칠어 보입니다. 고갱이 거친 삼베에 스케치도 하지 않은 채 휘갈겼기 때문입니다. 고갱의 후회 또는 절규가 서린 듯한 거대한 유서, 영혼을 갈아 그려놓곤 부연 설명따위 하지 않은 작품「우리는 어디서 왔는가, 우리는 누구인가, 우리는 어디로 갈 것인가」입니다. "우리는 어디서 왔습니까, 우리는 누구입니까, 우리

폴 고갱, 「타히티의 여인들」
캔버스에 유채, 69×91.5cm, 1891, 오르세 미술관

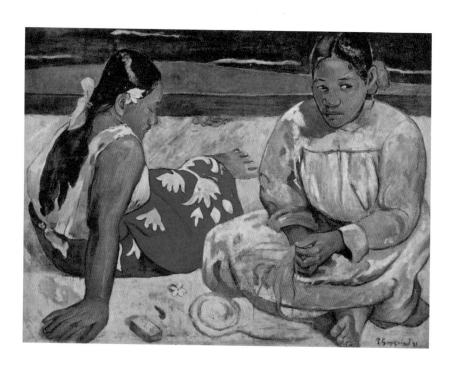

는 어디로 갈 것입니까……." 이렇게 소리 내어 읽으면 마음속에서 작품이 전해주는 울림이 더 커집니다.

고갱이 이 작품을 그린 1897년은 그 자신에게 가장 참혹한 해였습니다. 그는 나약한 노인으로 늙어가고 있었습니다. 젊었을 적 제멋대로 벌인 일에 대한 대가를 돌려받고 있었습니다.

고갱은 당시 두 번째로 타히티 섬에 터를 잡고 요양을 하고 있었습니다. 과거 그의 도시 생활은 방탕 그 자체였습니다. 술에 취해 싸움을 걸었고, 바닥에 넘어지고 구르기를 반복했습니다. 그 대가로 간과 뼈, 관절은 제 기능을 상실했습니다. 그를 지탱해줄 발목마저 녹이 슬었습니다. 문란한 성생활로 인해 매독도 피할 수 없었습니다. 주머니엔 동전 몇 개조차 없었지요. 먹고, 놀고, 그리기만 한 탓이었습니다.

그렇게 몸을 옮겨 가만히 찬 공기나 들이쉬고 있던 무렵, 편지를 받았습니다. 해준 것 하나 없지만, 그래도 있는 힘을 다해 사랑했던 어린 둘째 딸 알린Aline이 폐렴에 걸려 죽었다는 내용이었습니다. 똑똑하고 당돌한, 딱 자신의 분신 같던 아이였습니다.

그의 몸과 마음이 무너집니다. 자살을 기도합니다. 삶의 의지를 놔버립니다. 딸의 장례식에는 끝내 찾아가지 못했습니다.

그는 타히티 섬의 구석진 곳에 있는 움막집에 칩거했습니다. 어디에 홀린 듯이 그림에만 몰두했습니다. 밑그림도 없이 즉흥적으로 드로잉을 합니다. 원근법과 해부학은 무시합니다. 붓 끝과 물감이 흘러가는 대로 색채를 만듭니다. 이 작품은 그가 세상에 내던진 투서였습니다.

술과 진통제 없이는 하루도 견딜 수 없던 그는 1903년 심장마비로 죽었습니다. 죽기 직전 두 눈을 부릅뜨고 허공을 향해 두 팔을 뻗었다고도 하지요. 보이지 않는 무언가를 꼭 쥐려는 것처럼요.

그 남자의 말로, 어디서부터 잘못됐을까요.

1. 그림에 손을 대지 않았다면

고갱은 그림으로 돈을 벌겠다고 선언하기 전까지만 해도 평범한 주식 중개인이었습니다. 헌신적인 덴마크 출신 여성 메테 소피 가트(Mette Sophie Gad, 1850~1920)와 결혼한 후 보다 여유로운 생활을 누리고 있었습니다. 그런 그가 1883년, 나이도 먹을 만큼 먹은 30대 중반에 돌연 처자식을 내버리고 화가 생활을 시작했습니다.

당시 증권사는 금융 위기를 겪고 있었습니다. 하지만 고갱이 붓을 든 것은 이런 환경적 요인 때문만은 아니었습니다. 고갱의 가계를 올라가면 한때 페루를 통치했던 스페인 관리 집

폴 고갱, 「아레아레아(기쁨)」
캔버스에 유채, 73×94cm, 1892, 오르세 미술관

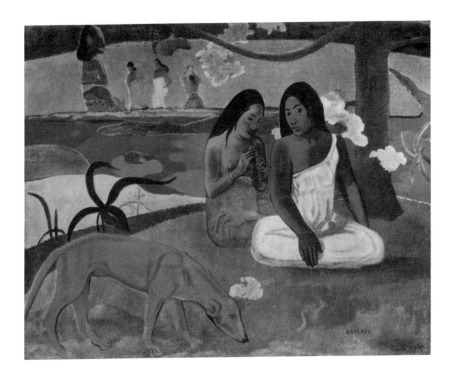

안에 닿습니다. 어릴 적 그는 어머니와 페루에 살며 자유분방함을 만끽했습니다. 주식 중개인이 되기 직전에는 견습 도선사로 세계 각지를 돌아다녔습니다. 그의 피에는 이미 틀에 박힐 수 없는 자유가 흐르고 있었습니다. 그래도 30대 중반까지 줄곧 그래 왔던 것처럼 그 본능을 억눌렀더라면, 삶은 확연히 달라졌겠지요.

2. 고흐와 마주하지 않았다면

고갱이 빈센트 반 고흐의 '노란 집'에서 2개월 넘게 함께 살며 작품 활동을 한 것은 유명한 이야기입니다.

고갱은 고흐의 소심함, 바깥일은 팽개친 채 그림에만 몰두하는 태도를 이해하지 못했습니다. 고흐는 고갱 특유의 무던함을 받아들이기 힘들어했지요. 둘의 싸움이 잦아졌습니다. 결국 고흐가 자기 귀를 베어내는 자해를 합니다. 고갱은 질린 채로 짐을 싸서 떠났습니다. 그와 고흐의 불화설은 프랑스 예술계에 일파만파 퍼집니다. 사람들이 고갱 주변을 슬금슬금 피했습니다. 예전에는 그저 건방진 프랑스인 정도로 취급받았습니다. 그런데 어느 순간 당사자인 고흐까지 발 벗고 "와전된 말이 많다"라고 해명하는데도 그는 상종 못 할 인간 반열에 올랐습니다. '그래, 이런 머저리들을 볼 수 없는 곳으로 가는 게 차라리 낫겠다…….' 고갱은 그때부터 떠남의 필요성을 절감했습니다.

3. 끝내 타히티에만 가지 않았다면

고갱의 일탈 종착지는 도로 가족의 품이 될 수 있었습니다. 제멋대로 살기로 한 이 남성은 당연히 이를 선택지로 두지 않았습니다. 고갱이 택한 곳은 당시 프랑스의 식민지인 타히티 섬이었습니다. 그는 있는 돈을 몽땅 긁어모아 갈 수 있는 곳 중 가장 원시적인 공간을 택했습니다.

고갱은 타히티 섬 주민들과 교류하는 따뜻한 미래를 꿈꿨습니다. 어머니와 손 잡고 돌아다닌 페루의 분위기도 떠올렸을 것입니다. 밝고 희망찬 분위기 속에서 예술적 영감이 살아나길 바랐을 것입니다. 문제는 타히티 섬도 차츰 문명을 받아들이고 있었다는 점이었습니다. 고갱은 그저 항구에서 흔히 볼 수 있는 외지인일 뿐, 그 안에서 특별한 사람이 아니었습니다.

고갱이 영혼을 갈아 만든 그림, 「우리는 어디서 왔는가, 우리는 누구인가, 우리는 어디로 갈 것인가」는 예술계에 반향을 일으켰을까요. 그는 이 그림을 그리면서 생명력을 되찾았습니다. 하지만 이 작품을 비롯해 그가 다시 그려낸 상당수의 작품들은 적지 않은 혹평을 받았습니다. 그러는 사이 이제는 가족까지 그에게서 등을 돌렸습니다. 그는 죽을 때까지 오직 자신만을 위해 자유분방한 삶에 빠진 대가를 톡톡히 치러야 했습니다.

폴 고갱, 「하얀 말」
캔버스에 유채, 140×91.5cm, 1898, 오르세 미술관

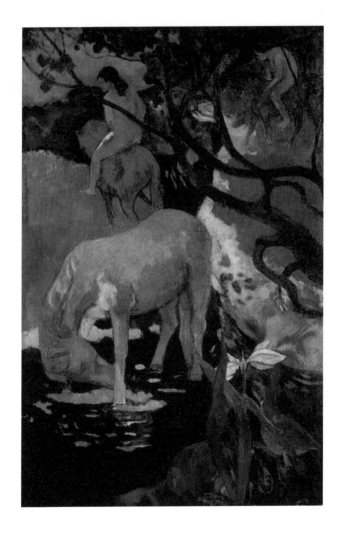

하룻밤
미술관

"저는 돈도, 용기도 떨어졌습니다. 다락방으로 가서 목에 밧줄을 걸어야 할까, 자괴감이 엄습합니다. 저의 발목을 붙잡는 것, 이젠 오직 그림뿐입니다."

폴 고갱

서머싯 몸(Somerset Maugham, 1874~1965)은 고갱의 소설 같은 삶을 주목해 이를 토대로 소설 『달과 6펜스』를 썼습니다. 주인공으로 등장하는 막가파 찰스 스트릭랜드Charles Strickland는 고갱을 연상시킵니다. 광기와 예술의 극치를 뜻하는 달, 재산과 세속적 명성을 상징하는 6펜스 사이에서 고집스레 자신이 옳다고 생각하는 길을 걸어가는 인물입니다.

고갱이 안식처로 여긴 타히티 섬에는 고갱 박물관이 있습니다. 그런데 정작 그의 진품 그림은 한 점도 없다네요. 고갱이 직접 만든 것으로 알려진 도자기 하나와 숟가락 세 개가 전부라고 합니다. 고갱은 타히티 섬에서 그림을 그리면 곧장 프랑스로 보냈습니다. 그림 값을 받으면 이를 몇 푼어치의 술값 등으로 썼습니다. 그는 결국, 죽을 때까지 그다운 행동을 하다 생을 마감한 것입니다.

다른 건 습작이고,
이게 내 첫 작품이야

빈센트 반 고흐, 「감자 먹는 사람들」

빈센트 반 고흐(Vincent Van Gogh, 1853~1890)에게 자신의 대표작을 물어보면 뭐라고 답할까요? 「해바라기」, 「별이 빛나는 밤」, 「까마귀가 나는 밀밭」, 「귀가 잘린 자화상」까지, 생각만 해도 강렬한 붓질이 머릿속을 채웁니다. 물감 냄새가 올라오는 듯합니다. 분명 고흐의 역작들이 맞습니다. 다만 그가 스스로 이런 작품들을 언급했을까요. 그렇지 않을 수도 있겠습니다. 고흐가 가장 먼저 꼽을 만한 작품, 바로 「감자 먹는 사람들」입니다.

빈센트 반 고흐, 「감자 먹는 사람들」
캔버스에 유채, 82×114cm, 1885, 반 고흐 미술관

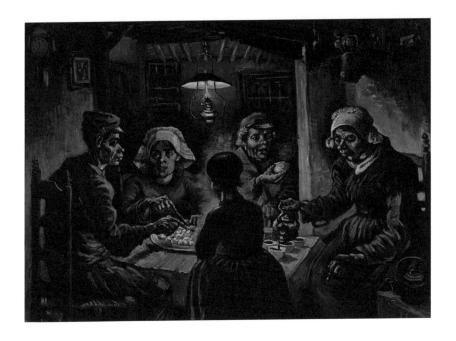

절절합니다. 남자 한 명과 여자 네 명이 있습니다. 남편과 아내, 시어머니와 두 딸 같습니다. 호롱불 하나가 이들을 비춥니다. 식탁이 보입니다. 감자가 담긴 큰 접시가 있습니다. 남편은 뼈가 앙상히 드러나는 손에 쥔 포크로 감자를 찍어 먹으려 합니다.

남루한 큰딸은 눈치를 봅니다. 손도 형편없습니다. 험한 농사일을 도맡아 하는 것 같습니다. 둘째 딸은 뒷모습만 보입니다. 감자만 뚫어져라 쳐다보는 듯합니다. 아내는 커피를 따릅니다. 시어머니가 흰색 컵을 들고 이를 재촉합니다. 광대뼈와 굵은 주름, 과일도 없고 야채도 눈에 들어오지 않는 식사……그림 곳곳에 가난이 덕지덕지 묻어 있습니다.

고흐는 이 그림을 자신의 '첫 작품'이라고 언급하고, 이전 그림들은 모두 '습작'이라고 했습니다. 고흐는 이 사람들을 한 종이에 담기 위해 가족들을 따로따로 40번 이상 그렸습니다. 모두 연습용이었습니다.

고흐는 이 「감자 먹는 사람들」의 장면을 종이로 그려내기 이전에도 갖은 소재를 갖고 셀 수 없는 습작을 만들었습니다. 이에 따라 상당수의 완성품도 생산해냈습니다. 그런 고흐가 이 그림을 그린 후에야 첫 작품이라는 표현을 썼습니다. 지금껏 살면서 그린 모든 작품들이 습작이었고, '이제야 내 작품을 그릴 수 있게 됐다'는 벅찬 감격으로 쓴 표현이었을 것입니다.

"언젠가는 「감자 먹는 사람들」이 진정한 농촌 그림이라는 평가를 받을 거야. 나는 「감자 먹는 사람들」이 아주 좋은 작품이 되리라 믿는다."

고흐는 남동생 테오 반 고흐(theo van gogh, 1857~1891)에게 이 같은 내용의 편지를 씁니다.

"감자 먹는 농부를 그린 이 그림이 결국 내 그림들 중 가장 훌륭할 작품이 될 거야."

이 작품을 완성한 후 상당한 시간이 흐른 뒤에는 여동생 빌헬미나 반 고흐Wilhelmina van gogh에게 이런 내용의 편지도 보냈다고 합니다.

이 작품은 고흐가 그린 회화 중 여러 사람을 그린 최초의 완성품입니다. 신도 아니고, 왕도 아닙니다. 귀족도, 지역 유지도 아니었습니다. 그저 가난한 사람들일 뿐이었습니다. 고흐는 왜 이들을 담은 그림을 첫 걸작으로 칭하며 감격했을까요.

당시 고흐에게는 그림다운 그림이 절실했습니다. 화가로 살 수 있을지, 이보다도 앞서 최소한 인간답게 살 수 있을지 고민하던 시기였습니다. 그는 네덜란드 아인트호벤으로 가는 중 이 가족을 만납니다. 고흐는 앞서 누에넌에 살았지만, 예상

못 한 스캔들로 쫓겨나듯 마을을 떠나야 했습니다. 이는 고흐를 짝사랑한 여인, 마르호트 베헤만Margot Begemann이 다량의 수면제를 먹고 죽을 뻔한 일이었습니다. 그는 졸지에 위험한 사람이 돼 배척을 당했습니다. 그렇게 떠날 수밖에 없는 처지에 놓였습니다.

살던 곳에서 벗어나 한참 길을 걷던 고흐는 지친 몸을 이끌고 한 가정집의 문을 두드렸습니다. 피곤함이 물씬 느껴지는 농민이 그를 맞이합니다. 자신을 호르트로 소개한 이 농부는 고흐를 가장 큰 방으로 안내했습니다. 고흐는 식탁이 있는 방에서 여자 네 명이 감자를 먹고 있는 장면을 봅니다. 그리고 이때 영감을 얻습니다. 나는 '진짜 화가'로 살 수 있을까. 고흐는 이 그림을 통해 스스로를 평가하려고 했습니다.

"감자를 먹고 있는 사람들……. 접시를 향해 내미는 손……. 자신을 닮은 그 손으로 땅을 팠다는 점을 분명히 보여주려고 했어."

고흐는 동생 테오에게 이런 내용의 편지도 썼습니다. 그는 그간 꿈꾸던 그림을 자기 손으로 그려내고 있었습니다. 고흐는 이 시기에 호르트 가족을 만나지 않았다면, 「감자 먹는 사람들」을 그리지 않았다면, 화가가 아닌 전혀 다른 길을 갔을 수

145

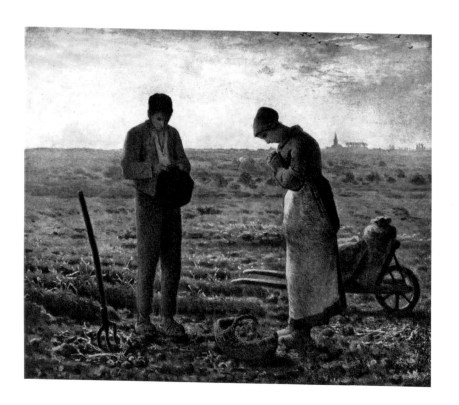

도 있습니다.

고흐가 짠한 농민의 삶에 영감을 얻은 이유는 무엇일까요. 누에넨과 아인트호벤 사이에서 이 밖에도 많은 것을 봤을 텐데도요. 당시 고흐의 우상은 「만종」을 그린 장 프랑수아 밀레 (Jean-François Millet, 1814~1875)였습니다. 고흐도 밀레처럼 농촌의 애환을 담은 농민 화가가 되고 싶었습니다. 그렇게 밀레를 따른 한편, 이 화가를 뛰어넘고 싶은 욕망도 품고 있었습니다.

고흐는 밀레에게 딱 하나 불만이 있었습니다. 분명 밀레의 작품에는 더 이상 손댈 게 없었습니다. 그의 그림은 예쁘고 평화로웠습니다. 신성함까지 묻어났습니다. 문제는 이 지점이었습니다. 밀레의 작품 대부분이 너무 아름답다는 것입니다. 고흐가 볼 때 농촌은 숭고한 곳만은 아니었습니다. 집집마다 가난이 드리워져 있었습니다. 꽃과 풀, 나무 곳곳에는 저절로 고개가 숙여지는 애잔함이 있었습니다. 그는 밀레 작품의 아름다움을 넘어설 방법을 고민했습니다. 자신이 감히 그럴 수 있을지도 염려했습니다. 이때 고흐의 머리를 호르트 가족의 풍경이 때린 것입니다.

고흐는 고단하고 허름해 보이는 감자 먹는 농민을 있는 그대로 그렸습니다. 진실이 담긴 진짜 농촌의 모습이었습니다. 그는 추함이나 불쾌함을 그대로 종이 위에 옮겨 담았습니다.

빈센트 반 고흐, 「자화상」
캔버스에 유채, 54.5×65cm, 1889, 오르세 미술관

가난. 한恨의 정서와 가까운 탓일까요. 고흐의 이 그림은 우리나라 다수 문학가에게 영향을 줬습니다. 정진규 작가는 시를 썼고, 신경숙 작가는 이 그림을 갖고 소설을 썼습니다. 제목도 모두 『감자 먹는 사람들』이었습니다. 고단한 가족의 삶을 이야기하는 작품들입니다.

"난 내 예술로 사람들을 어루만지고 싶다. 그들이 이렇게 말하길 바란다. 그는 마음이 깊은 사람이구나, 마음이 따뜻한 사람이구나."

빈센트 반 고흐, 영화「러빙 빈센트」(2017) 중

슬픔에서부터 아름다움이 나온다는 말이 있지요. 고흐는 평생을 빈털터리로 살았습니다. 하지만 이 덕분에 그 어떤 화가보다 가난에 절절히 공감할 수 있었고, 결국 세상에서 가장 찬란한 가난도 그릴 수 있었습니다.

「절규」의 화가 뭉크가

절절한 그림을 그릴 수밖에 없었던 이유

슬픔과 고통의 상징,

프리다 칼로에게 누가 화살을 쏘았는가

가장 낮고 비루하며 쓸쓸한 것에 마음을 두었던 화가,

툴루즈 로트레크

차라리,
'절규'라도 내지르면 좋을 것을

에드바르 뭉크, 「아픈 아이」

"작가가 어떤 불행도 마주하지 않고 좋은 작품을 쓸 수 있다고 생각해요?"

독일 작가 루이제 린저(Luise Rinser, 1911~2002)가 소설 『생의 한가운데』의 주인공 니나 부슈만Nina Buschmann을 통해 건넨 말입니다.

니나는 전쟁 한복판에 뛰어든 작가입니다. 그녀는 그 안에서 수차례 죽을 고비를 넘깁니다. 지친 그녀는 안식처로 잠

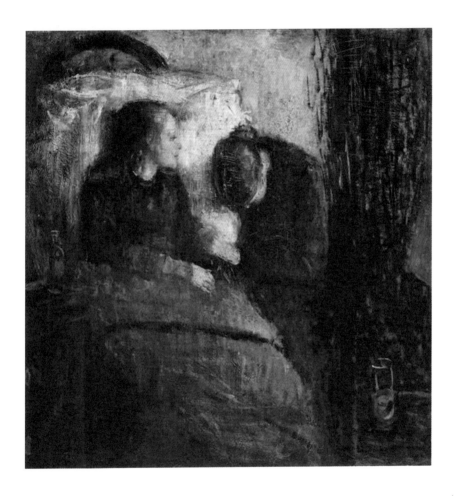

153

시 언니 집을 찾습니다. 언니는 말합니다. 왜 평범하게 살지 않느냐고. 니나는 그 물음에 "언니는 언니의 생활이 너무 고요해서 불만인 거야"라고 말합니다. 그러고는 다음 말을 덧붙입니다. 나는 위험에, 그리고 불안에 중독됐다고. 평범히 살지 않는 게 아니라, 그렇게 살 수 없게 돼버렸다고.

한 소녀가 침대에 누워 있습니다. 움직일 힘도 없이 아파 보입니다. 얼굴과 손이 희다 못해 창백합니다. 며칠간 음식은 먹지 못했으며, 몇 달 동안 햇빛을 쬐지 못한 사람 같습니다. 눈에 띄는 것은 머리카락뿐입니다. 살짝 열린 창문으로 들어오는 얇은 바람이 쓰다듬어준 덕입니다.

소녀는 옅은 미소를 짓습니다. 엄마를 보면서, 또 창밖을 보면서요. 풍경은 어떨까요. 흐드러진 꽃과 풀잎들이 춤을 추고 있을까요. 소복한 눈이 세상을 설국으로 만들었을까요. 소녀는 건강했던 시절의 추억에 잠긴 것 같습니다. 온 가족이 손잡고 향기로운 정원을 꾸미던 일, 엄마와 함께 꽃머리띠와 꽃반지를 엮고 서로를 꾸며주던 일……. 어떤 회상이든 행복한 기억임은 틀림없어 보입니다.

그런데 소녀에게 삶의 의지가 느껴지지 않습니다. 헝클어진 붉은 머리를 정돈하는 것조차 오래전에 포기한 듯합니다. 소녀는 더 이상 마음 편히 소화할 수 있는 게 없어서, 추억을 녹

154

여 먹고 있습니다. 낫을 든 사신이 곧 나설 채비를 할 것 같습니다. 어머니는 그런 소녀를 차마 볼 수 없습니다. 억장이 무너집니다. 눈물이 왈칵 쏟아지고, 절규를 참을 수 없습니다.

검은 옷을 입은 어머니가 소녀를 위해 기도합니다. 더 이상 할 수 있는 일이 없을 때 할 수 있는 유일한 일입니다. 제발 낫게 해달라고, 내가 대신 아프겠다고. 아니, 내 목숨을 바치겠다고……. 그럼에도, 소녀의 생은 얇은 유리병에 담긴 한 줄기 물처럼 위태롭습니다. 위험과 불안을 숙명처럼 여기고 살아간 화가, 에드바르 뭉크(Edvard Munch, 1863~1944)의 작품 「아픈 아이」입니다. 사진보다 더 사진같이 그린 사실주의가 미술계를 평정하고 있을 때 그가 던진 괴작怪作이었습니다.

「절규」의 화가가 이런 절절한 그림을 그렸다니……. 우리나라에서 뭉크는 유독 「절규」를 그린 작가로만 알려져 있습니다. 그는 알고 보면 빈센트 반 고흐도 한 수 접을 만큼 불운의 화신이었습니다. 그리고 그 불행을 동력 삼아 다양한 방면에서 예술혼을 불태운 화가였습니다.

노르웨이에서 태어난 뭉크는 평생 죽음을 생각하며 살았습니다. 의사였던 아버지 탓이었습니다. 뭉크의 아버지는 아이를 키우는 일에 전혀 정성을 쏟지 않았습니다. 얼마나 무감각했느냐면, 일과 육아를 함께 하겠답시고 아이들을 병원에 풀

에드바르 뭉크, 「절규」
템페라화, 83.5×66cm, 1893, 오슬로 국립 미술관

어놓습니다. 아이들은 뭘 볼까요. 심장이 멎는 환자, 아픔에 신음하는 환자, 피칠갑이 돼 실려 오는 환자……. 정서 교육에 전혀 도움이 되지 않는 장면들이었습니다. 뭉크의 아버지는 또 광신도狂信徒였습니다. 매일 밤이 되면 자식들이 침대 밖에 함부로 나가지 못하도록 에드거 앨런 포(Edgar Allan Poe, 1809~1849)의 공포 소설을 읽어줬습니다. 오남매였던 아이들은 하나씩 죽거나 정신을 놓았습니다. 뭉크 또한 자신이 곧 죽거나 미칠 것이라는 강박에 빠졌습니다. 엎친 데 덮친 격으로 어머니는 뭉크가 다섯 살이었을 무렵에 죽었습니다. 오남매에게 일일이 긴 편지를 남길 만큼 정이 많은 어머니마저 떠난 후 뭉크 집안의 불행은 중력처럼 가속도가 붙었습니다.

뭉크는 병약했습니다. 그는 아버지의 뜻에 따라 공학자의 길을 걷지만 심신이 버티지 못합니다. 재능은 있었지만 우울증과 대인기피증에 지쳐 일을 관둬버립니다. 그는 화가의 길을 걷기로 합니다. 무엇보다 언제든 쉴 수 있고, 굳이 사람들을 만나지 않아도 되는 직업이란 점이 마음에 들었습니다. 심리치료 효과까지 있었습니다. 그는 미술이 방파제 역할을 해준 덕에, 형제 모두가 미쳐 죽어갈 때도 꿋꿋이 살아갔습니다.

다시 「아픈 아이」를 볼까요. 뭉크가 그린 「아픈 아이」는 사실 그의 친누나 소피아Shopia였습니다. 간호하는 여인은 이모

에드바르 뭉크, 「아픈 아이」
석판화, 43.2×57.3cm, 1896, 뭉크 미술관

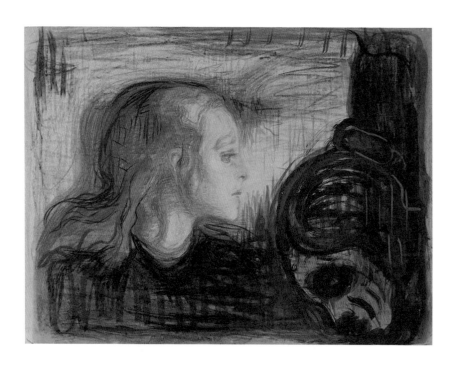

카렌Caren이었습니다. 아버지가 왕진을 갔을 때 본 풍경을 모티브로 했습니다. 어머니가 죽고 난 후 그 역할을 이어받은 누이마저 9년 뒤 똑같은 병으로 세상을 떠난 것입니다.

뭉크는 이 그림을 스물세 살 무렵에야 그렸습니다. 그에겐 언제나 생생한 순간이었습니다. 뭉크는 이 그림을 그린 후 비로소 어머니와 누이를 위로했다는 생각으로 펑펑 울었다고 합니다. 뭉크는 이 그림 이후에도 수많은 복제품을 그립니다. 혈연에 대한 사무치는 그리움 때문이었습니다.

"나는 「아픈 아이」와 함께 새로운 지평을 열었습니다. 이는 제 예술의 돌파구였습니다. 그 이후로 내가 한 대부분의 작업은 이 그림에서 시작됐습니다."

노르웨이 오슬로에 있는 뭉크 미술관은 뭉크가 「아픈 아이」를 놓고 이런 말을 남겼다고 전합니다.

뭉크의 「아픈 아이」가 사랑받는 이유는 무엇일까요. 위대한 문학 작품이 뽐을 만한 카타르시스를 단 한 장의 그림에 옮겨 담았기 때문입니다. 어쩌면 가슴 치는 절규보다도 죽어가는 병든 누이의 한 장면이 우리에겐 더 짙은 여운을 남겨주는 것일지도 모릅니다.

그간 다수의 해설에서 아이러니를 말했지만, 뭉크의 삶과 작품만큼 아이러니가 다분한 경우는 드뭅니다. 뭉크의 삶은 양면적이었습니다. 유년기의 고통, 우울·무기력증, 병약함과 무기력함이 끝없이 따라다녔습니다. 하지만 뭉크는 그의 의지와 상관없이 역동적이고 생산적인 생활을 이어갔습니다.

　　무엇보다 오래 살았습니다. 그는 여든한 살까지 장수를 했습니다. 스페인 독감의 유행도 버텨냈습니다. 수완을 발휘해 전시회도 직접 기획했습니다. 필생 목표였던 존경받는 예술가의 삶도 기어이 이뤘습니다.

　　작가의 운명을 따라가는 것인지, 「아픈 아이」도 아이러니했습니다. 뭉크의 손을 떠난 후 「아픈 아이」의 소유주는 독일 드레스덴 시가 됐습니다. 그런데 1938년 나치 지지자가 뭉크의 모든 작품을 베를린에 들고 와 경매에 부칩니다. 그는 뭉크의 그림을 퇴폐 예술로 간주하고, 헐값으로 경매를 진행했습니다. 이때 한 노르웨이 화상이 「아픈 아이」를 알아보고 낙찰을 받았습니다. 그리고 얼마 후 토마스 올센Thomas Olsen이란 자가 다시 이 작품을 구입한 뒤, 테이트 모던 갤러리에 기증을 합니다. 「아픈 아이」는 그림 제목과는 정반대로 놀랄 만큼 활발히 움직였던 셈이지요. 나치 색에 물든 독일이 1940년 노르웨이를 점령하고 뭉크의 그림 상당수를 파괴했을 때, 「아픈 아이」는 이렇게 바쁘게 돌아다녔던 덕에 살아남을 수 있었습니다.

'신비주의 끝판왕'의
일일을 들춰보니

빌헬름 하메르스회, 「햇빛 속에 춤추는 먼지」

고요, 적막.

붓을 들고 홀로 집 안 구석구석을 돌아다니는 화가가 있었습니다. 남들 모두 인상주의 바람을 맞고 바깥을 정처없이 돌아다니던 시기였습니다. 아웃사이더의 아이콘으로 꼽힐 만한 빈센트 반 고흐마저 있는 힘을 다해 쏘다녔습니다.

이런 분위기에 적응하지 못한 은둔의 남성이 있습니다. 특출난 재능이 없었다면 도태될 뻔한 수수께끼의 화가입니다. 지금은 북유럽의 대표적인 인물로 에드바르 뭉크와 함께 거장

으로 평가받고 있는데요. 빌헬름 하메르스회(Vilhelm Hammershøi, 1864~1916)의 이야기입니다.

고요함이 마음속 구석구석 퍼집니다. 틈으로 들어오는 빛이 방바닥에 스며드는 것을 보면 왠지 모를 나른함, 편안함이 느껴집니다. 북유럽의 겨울 빛을 담고 있는 가정집입니다. 군더더기 없는 회색 톤의 벽, 다듬어진 흰색 격자무늬 창틀이 아름답습니다. 둥둥 떠다니고 있는 먼지마저 친근히 느껴집니다. 집 안 풍경일 뿐인데, 웬만한 '비밀의 숲'보다도 신비로운 기운이 감싸는 듯합니다. 텅 빈 곳에 막힌 공간인데도 긴장감은 다가오지 않습니다. 오래된 나무 냄새의 묘한 여운만이 남습니다.

마음 한편으로는 홀로 있을 때에만 느껴지는 외로움과 공허감 같은 감정들이 밀려오는 듯합니다. 그런데도 지금 이 순간만큼은 그런 감정이 찾아오면 찾아오는 대로, 밀려오면 밀려오는 대로 손 흔들며 반겨야 할 것 같습니다. 간소하게 잘 정리된 그림은 외로움에 흠뻑 젖은 이에게 담담한 위로를 전해주는 듯합니다.

하메르스회의 「햇살 혹은 햇빛」이란 그림입니다. 그의 작품을 본 사람들이 이후 「햇빛 속에 춤추는 먼지」란 제목을 붙여줬습니다. 다양한 붓 터치, 섬세한 색 단계가 눈길을 끕니다.

회색과 갈색 톤 중심의 제한된 색이 담긴 이 그림이 꽉 찬 밀도를 보이는 이유입니다. 붓의 시작점과 끝점을 찾기 힘듭니다. 같은 뿌리를 둔 색은 갖은 질감, 채도로 다가옵니다. 같은 시대 인상주의 화가들이 원색의 진한 물감 묻은 붓을 종이 위로 억세게 찍어낼 때, 하메르스회는 아예 다른 방식으로 붓을 놀렸습니다.

질문 1. 하메르스회는 왜 이런 그림들을 그렸나요?

무엇보다 하메르스회는 천성 자체가 예민하고 내성적이었던 것 같습니다. 혼자 있기를 좋아한 무뚝뚝한 성격이었던 것으로 전해집니다. 그는 또 외광이 없는 어두컴컴한 방구석을 좋아했습니다.

1864년 덴마크 코펜하겐에서 태어난 하메르스회는 여덟 살 때 첫 드로잉 수업을 받았습니다. 왕립미술학교The Royal Academy of Fine Arts를 졸업한 후, 자연주의 화가 마리 크뢰위에르(Krøyer, 1851~1909)의 아틀리에에서 그림 공부를 이어갔습니다. 그는 애초 프랑스 파리의 많고 많은 인상주의 화가 중 한 명으로 남을 수도 있었습니다. 그림 좀 그린다는 사람들은 지구 반대편에 태어나도 꾸역꾸역 몰려올 정도로, 파리가 예술의 중심지로 우뚝 선 시대였기 때문입니다.

하메르스회는 1889년 파리 만국 박람회에 참여합니다.

165

빌헬름 하메르스회, 「Strandgade(코펜하겐 거리)」
캔버스에 유채, 65.7×47.3cm, 1899, 톨레도 미술관

많은 화가들은 행사를 계기로 파리의 다채로움에 반해 이곳에 뼈를 묻기로 결심했습니다. 하지만 그는 달랐습니다. 물론 그도 처음에는 인상주의 화풍에 젖어 이곳저곳을 돌아다녔습니다. 그런데 영 재미도, 감동도 얻을 수 없었습니다. 파리에 정을 붙이지 못한 하메르스회가 1898년 코펜하겐 해변로 30번지 Strandgade 30에 있는 네덜란드 풍의 집을 얻은 이유였습니다.

하메르스회는 방구석에서 꽉 막힌 그림을 그릴 때 비로소 신바람을 느낄 수 있었습니다. 대부분의 화가들은 빈 방만을 그리지는 않습니다. 공식처럼 사람 한 무리를 세우거나 앉히고, 강박적으로 무언가의 상징물을 세웁니다. 하메르스회는 그러지 않았습니다. 그의 감정은 공간이 허할수록 차올랐던 것 같습니다. 그는 같은 장소의 비슷한 시각이 담긴 그림을 그리고 또 그립니다. 집착이 느껴질 정도였습니다.

질문 2. 은둔자와 같은 삶인데, 그의 예술 활동을 도운 사람은 있었나요?
하메르스회의 그림에 등장할 수 있는 특권을 가진 사람은 아내 이다 일스테드Ida Illested, 누이동생 안나Anna였습니다. 워낙 내성적이었던 그는 가족을 모델로 삼았습니다. 특히 하메르스회는 꾸밈없이 평범한 차림으로 있는 이다의 뒷모습을 마치 집 안 인테리어의 일부처럼 담아내는 일을 즐겼습니다.

167

하메르스회는 최선을 다해 자신의 집 풍경을 그렸지만, 대중의 시선은 그리 곱지 않았습니다. 그림을 인상주의와 인상주의가 아닌 것으로 구분하던 시대였습니다. 그의 그림들은 후자로 꼽혀 큰 주목을 받지 못했지요. 진부한 일상 생활 그림이란 평이 대부분이었습니다. 10년가량 무명의 세월을 보낸 까닭입니다.

그런 그의 작품은 예상치 못한 인사들의 찬사로 다시 조명받습니다. 조국이 그에게 큰 관심을 갖지 않는 동안 독일과 영국, 프랑스 등에서 차츰 시선의 변화가 일어났습니다. 하메르스회의 작품에 대해 『말테의 수기』를 쓴 독일 시인 겸 작가 라이너 마리아 릴케(Rainer Maria Rilke, 1875~1926)는 "나는 그의 작품과 내면의 대화 나누기를 멈춘 적이 없다"라는 말을, 말년에 독일 공로 훈장을 받게 되는 화가 에밀 놀데(Emil Nolde, 1867~1956)는 "팔레트로 그린 시적인 서정 시인"이라는 평을 남겼습니다. 진작 그의 재능을 알아본 치과 의사 알프레드 브람센Alfred Bramsen도 아낌없이 후원을 해줬습니다.

찬사를 등에 업은 하메르스회의 작품들은 독일 뮌헨과 베를린, 영국 런던, 이탈리아 로마 등의 유명 갤러리에 연달아 걸립니다. 1911년 로마 국제전에서 그랑프리를 거머쥔 그는 비로소 덴마크의 가장 위대한 화가로 자리매김합니다.

빌헬름 하메르스회, 「편지를 읽는 이다」
캔버스에 유채, 59×66cm, 1899, 개인 소장

질문 3. 그런 그도 동경하는 대상이 있었다는데요.

시점을 잠시 1889년 파리 만국 박람회로 앞당겨볼까요.

당시 거리에 걸려 있던 그림 대부분을 시큰둥히 본 하메르스회가 딱 한 명 마음속에 품은 화가가 있었습니다. 제임스 휘슬러(James Whistler, 1834~1903)였습니다. 하메르스회가 회색 같은 단색으로 명암과 농담을 나타내는 그림 기법을 즐겨 쓰게 된 것은 휘슬러에 대한 동경심 때문이었습니다.

다른 사람과는 눈도 제대로 맞추지 않던 그였지만, 휘슬러를 만나려고 용기를 내 그의 집 앞으로 찾아간 적이 있다고 합니다. 문전박대를 당하고 차 한잔 하지 못한 것으로 전해지지만요.

"하메르스회는 휘슬러를 존경했다. 휘슬러가 가라앉은 톤과 빛의 추상적 효과를 능란히 다루는 것을 부러워했다. 그는 후원자의 도움으로 휘슬러의 집에 찾아간 적이 있다. 그러나 이 대가는 너무 바쁘다는 이유로 그를 외면했다. 하메르스회는 발길을 돌렸다. 다시는 휘슬러와 만나려고 하지 않았다."

마이클 팰린(Michael Palin), 영국 방송인 겸 작가

하메르스회가 동경한 또 다른 대상은 런던의 안개였습

빌헬름 하메르스회, 「런던 몬테규 거리」
캔버스에 유채, 57×64cm, 1906, 뉘 칼스버그 미술관

니다. 하메르스회는 분명 아웃사이더였지만 종종 유럽 등지를 여행했습니다. 아내가 의외로 외향적이었는지, 혹은 예술가 특유의 호기심이 발현됐는지는 모릅니다. 분명한 것은 그가 부유한 상인 집안 출신인 만큼 여행 자체는 전혀 부담되지 않았다는 것입니다. 그는 1897~1906년 사이 런던만 세 차례 찾았다네요. 축축하고 거무스름한 안개를 보기 위해서요.

하메르스회는 1914년 어머니의 죽음 이후 사실상 작품 활동을 멈췄습니다. 그러고는 2년 후인 1916년 52세의 나이에 후두암으로 생을 마감했습니다.

파리의 오르세 미술관, 미국 뉴욕의 구겐하임 미술관 등에서 하메르스회의 대대적인 회고전을 열었습니다. 후원자 알프레드는 1918년 그가 소장하던 하메르스회 작품을 코펜하겐의 스테든 박물관에 기증했습니다.

"침묵의 시."

"요하네스 페르메이르(Johannes Vermeer, 1632~1675), 에드워드 호퍼(Edward Hopper, 1882~1967)의 기묘하지만 영리했던 융합."

하메르스회가 죽은 후 세상이 그의 작품에 건넨 찬사였습니다.

한없이 잔인하게,
한없이 아름답게

윌리엄 터너, 「노예선」

1783년 어느 가을 날, 노예 400여 명을 태운 종Zong 호는 아프리카 해안을 따라 자메이카로 움직였다. 선장과 선원들은 즐겁게 잔을 돌렸다. 어림잡아 노예 중 절반 이상은 'A급'이었다. 턱과 이가 단단하고, 팔다리도 멀쩡했다는 이야기다. 선장이 주도한 신체 검사는 철저했다. 눈은 잘 뜨는지, 말은 잘하는지 등을 차근차근 살폈다. 한 노예 상인에게 말도 못 하는 것을 멀쩡한 척 넘기면 어떡하느냐는 말을 들은 이후였다.

방법은 간단했다. 눈에 띄지 않는 신체 부위(가령 귓불)

윌리엄 터너, 「노예선」
캔버스에 유채, 90.8×122.6cm, 1840, 보스턴 파인아트 박물관

중 두어 곳을 자르는 일이다. 녹슨 칼을 보는 노예의 얼굴이 하얘지고, 떼어지는 순간 울림통이 좋은 소리가 난다면 합격이다. 날씨는 좋았다. 돌고래 8~9마리가 선박과 경주하듯 따라붙었다. 바닷물이 튈 때마다 옅은 비린내가 났다. 선원들의 휘파람이 배 안에 가득했다.

선장이 해군 보급병 출신의 선원들을 데려온 건 잘한 일이었다. 종 호는 애초 초대형급 선박이 아니었다. 물품 정리에 일가견이 있는 자가 없었다면 배에 남녀, 어린아이, 노인이 섞인 노예 400명을 싣는 일은 어려웠을 것이다. 노예들은 양팔을 엑스 자로, 손바닥을 반대편 어깨에 붙인 채로 실렸다.

선원들은 꼼꼼하고 성실했다. 밤낮없이 일에 매진했다. 선원들은 사실 낮보다도 밤에 벌어지는 일을 더욱 좋아했다. 노예를 싣는 데는 1개월도 걸리지 않았다. 선원들이 만지고, 던지고, 죽이는 등 장난을 치지 않았다면 훨씬 더 빨리 끝났을 것이다. 눈치 빠른 선장도 이를 알고 있었다. 하지만 노예들 중 절대 다수는 가지런히 선박 하층부에 놓여 있고, 각자 팔다리에 꼼꼼히 쇠사슬이 묶여 있는 것을 보곤 마음을 누그러뜨렸다. 선장은 자메이카 땅을 밟는다면 선원들에게 보너스를 줘야겠다고 다짐했다.

종 호는 몇 개월간 항해를 해야 한다. 날씨가 매일 좋으

란 법도 없다. 눈앞에 긴 여정이 놓인 셈이다. 다행히 술과 소금은 가득했고, 보급품도 탄탄했다.

선원들은 남녀, 어린아이 할 것 없이 노예 30여 명을 특별 관리했다. 400명 중 그나마 건장하고 생기 있는 특등품이었다. 선원들은 때때로 선박 상층부의 창고를 찾아 이들을 먹여주고 씻겨줬다. 말을 잘 들으면 쿠키, 먹다 남은 정어리 등 특별식도 제공했다. 장난기가 있는 선원들은 이들을 묶어놓고 그 앞에서 파티를 했다. 노예들은 그때마다 고장난 듯 쇳소리를 냈다. 선원들은 소금 절인 고기 몇 점을 던져줬다. 요구하는 일을 들어주는 노예에 한해서였다. 대개 남자보단 여자가 더 많은 고기를 얻어먹었다.

종 호가 물 위에 오른 지 1개월째, 불침번의 일은 점점 많아졌다. 애초 불침번은 한 시간 주기로 선박 밑 바다 깊이를 재야 했다. 바다는 하늘만큼 변화무쌍하다. 너무 얕아도, 너무 깊어도 안 됐다. 바닷바람의 방향과 세기를 보고, 멀리서 섬이나 암초 따위가 있는지도 봐야 했다. 모두 베테랑인 만큼, 이런 건 큰일이 아니었다. 불침번을 곤욕스럽게 한 것은 차츰 살펴볼 게 많아지는 선박 지하 점검 일이었다. 불침번은 등불을 들고 노예들을 쌓은 선박 지하실을 한 바퀴 크게 돌아야 했다. 날이 지날수록 형용할 수 없는 악취가 코끝을 날카롭게 찔러댔다.

윌리엄 터너, 「전함 테메레르의 마지막 항해」
캔버스에 유채, 91×122cm, 1838, 런던 내셔널 갤러리

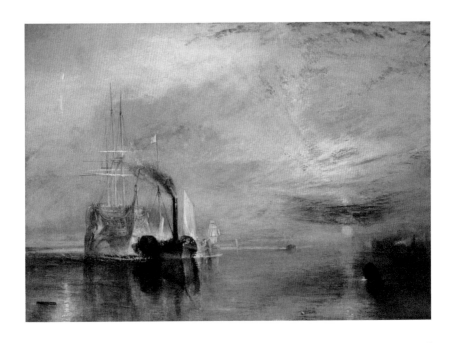

또 불침번을 귀찮게 한 것은 노예들의 상태였다. 동공이 풀렸거나, 손·발가락, 머리카락 등이 후두둑 잘려 있는 노예들이 차츰 많아지는 탓에 일지를 놓고 특이 사항을 써야 할 일이 잦아졌다.

애초 선원들은 배가 출항하기 전 노예들을 바닥에 오와 열을 맞춰 가지런히 눕혔다. 쌓다 보니 거의 4층 높이였다. 서로 팔과 다리를 쇠사슬에 끼운 상태였다. 등불을 든 불침번은 이 모습을 보고 종종 흔들림을 막기 위해 배와 배를 묶는 일을 떠올리곤 했다.

익히 알려진 바에 따르면 인간은 텅 빈 방에서 물 없이 3일, 음식 없이 3주를 살 수 있다. 그렇다면 온갖 해충이 득실대는 곳에 넣은 채 물과 음식을 하루 한 줌도 되지 않게 준다면? 생존은 3주 이상 이어지겠지만, 그들의 몸과 정신은 온전하지 않으리라. 물론 예상대로였다. 특히 맨 밑 노예들의 품질은 눈에 띄게 나빠지는 중이었다. 수백 명이 쏟아내는 배설물에 곧장 노출되기 때문이다. 노예들은 매일 한 움큼도 되지 않는 말린 멸치, 새우를 먹고도 열심히 부산물을 쏟아냈다. 움직일 수 없으니 그 자리에서 해결해야 했다. 가장 아래 깔려 있는 노예들은 독이 오를 수밖에 없는 상태였다. 바다의 색은 급속도로 누레졌다. 저녁 점호 시간에야 대충 이뤄지는 청소로는 역부족이었다.

윌리엄 터너, 「눈보라_얕은 바다에서 신호를 보내며 유도등에 따라 항구를 떠나가는 증기선. 나는 에어리얼 호가 하위치 항을 떠나던 밤의 폭풍우 속에 있었다」
캔버스에 유채, 122×91.5cm, 1842, 테이트 갤러리

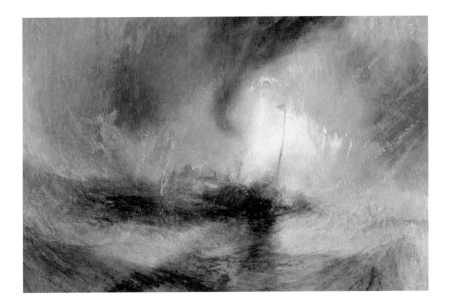

노예 일부는 정신 착란 증세를 일으켰다. 이들은 자기 손·발가락을 미친 듯이 문지르고 물어뜯었다. 긴장감을 풀기 위한 행동으로 보였지만, 그 자체가 편집증이 된 듯했다. 하얀 뼛가루가 묻은 검고 길다란 조각이 바닥을 뒹구는 건 이 때문이었다. 굶주린 일부는 고개를 돌린 후 바로 옆 노예의 얼굴을 뜯어댔다. 해충들은 시간이 지날수록 뒤룩뒤룩 살이 쪘다. 불침번은 뭘 이렇게까지 살펴봐야 하느냐며 불만을 터뜨리곤 했다.

전염병이 지하실을 중심으로 퍼진 건 어찌 보면 예고된 일이었다. 계절을 건널 만큼 긴 항해가 이어질 때쯤, 지하실에선 끙끙대는 소리가 점차 높아졌다. 선장과 선원들이 지하실 점검도 소홀히 할 무렵이었다.

이상 현상을 가장 먼저 인지하게 된 이는 선장이었다. 그는 막내 선원들을 지하로 보내 노예들을 전수 조사하도록 주문했다. 사태는 예상보다 훨씬 심각했다. 노예 1번, 노예 4번, 노예 9번, 노예 13번…… 거의 절반에 가깝게 전염병 증상이 나타난 것이다.

그간 너그럽기로 이름난 선장은 화가 울컥 올라왔다. 병균 보유자에 대한 원망이자 분노였다. 판단은 빠르고 정확해야 했다. 선장은 발열하는 노예들을 모두 골라내길 지시했다. 이들은 선장이 내지르는 소리 속에서 한때 포도주가 가득 담겨 있던 술통으로 욱여넣어졌다. 문제 되는 노예는 얼핏 봐도 150여

명이었다. 코를 막은 선원들은 이들의 목뼈와 날갯죽지가 부러지든 말든 상관하지 않고 하나라도 더 넣는 데 집중했다. 뚜껑 닫힌 술통에는 비명과 함께 빠지직거리는 불분명한 소리가 들려왔다.

"굴려."

선장의 말은 간결했다. 선장은 사실 모든 손익을 계산한 후였다. 지하실 위로 전염병이 돌아 모두의 생명이 위태로워지는 일도 문제지만, 그보다도 노예가 배 안에서 죽으면 보험사로부터 아무런 보상을 받지 못한다는 데 주목했다. 선장은 노예가 실종되면 그 규모당 일정 금액의 보험금을 받을 수 있었다. 노예가 병들어 죽기보단, 사라져주는 게 더 나은 상황인 것이다. 선장은 그런 다음 선원들과 입을 맞추면 되는 일이었다. 항해 도중 큰 태풍을 만났다…… 우리는 겨우 살았지만 노예들을 모두 살릴 수는 없었다는 식으로.

때마침 괜찮은 폭풍우가 다가왔다. 배는 결코 뒤집어지지 않겠지만, 그런대로 생색을 낼 수 있는 수준이었다. 선원들은 땀을 뻘뻘 흘렸다. 파도가 넘실대는 바다 한가운데에서 커다란 술통을 거듭 굴리는 건 쉬운 일이 아니었다.

해 질 녘 바다가 보여주는 광경은 장관이었다. 노예들은 바다로 떨어진 후 얼마 지나지 않아 술통을 깨부쉈다. 재질 자

체가 나무였던 만큼, 물을 품을수록 강도가 약해졌을 것이다. 그런데 서로를 물어뜯던 노예들이 어디 성한 상태인가. 이들은 바다 위로 팔을 뻗곤 피와 눈물을 거듭 흘려댔다. 몇몇은 아직도 팔과 다리에 덜 잘린 쇠사슬이 묶인 상태였다. 타는 듯 샛노란 노을이 이들을 따뜻이 덮어주는 듯했다. 노예들은 곧 하늘과 바다의 친구들도 맞이할 수 있었다. 기러기와 육식 물고기는 귀신같이 이들에게 달라붙었다. 살아생전 그렇게 뜨거운 포옹을 받아본 적이 없었을 것이다. 바닷속 노예들이 하늘을 향해 뻗은 손은 봄철 아지랑이가 사라지듯 점차 옅어졌다.

선원들은 그 모습을 폭죽놀이 관람하듯 넋 놓고 지켜봤다. 다시 이런 장관을 볼 수 있을까. 모두 육지 땅을 밟는 즉시 약간의 손해를 감수해야 한다는 것은 잠시 잊은 상태였다. 이들 중 일부는 이날 잠자리에 들기 전 옆 선원에게 그 광경을 볼 때 노예를 갖고 노는 일 이상의 묘한 쾌감을 느꼈다고 고백했다.

선장만이 그런 광경이 펼쳐지는 와중에도 책임감을 갖고 항해를 지휘했다. 선원들도 곧 제자리를 찾았다. 선장은 막내 선원들을 모아 일주일 치의 불침번을 면제해주는 합리적인 결정을 했다. 선원들은 다음 주 식사 당번을 정하는 데 집중했다. 이들은 2주 연속 제비뽑기에 실패한 한 선원을 보고 크게 비웃었다. 이제 곧 저녁을 먹고 늘어지게 쉴 수 있을 터였다.

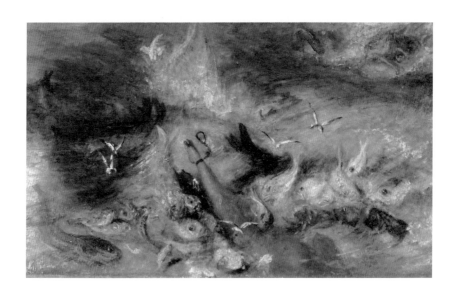

　　윌리엄 터너(William Turner, 1775~1851)의 작품인 「노예
선」을 보고 이러한 이야기를 상상할 수 있는 것은 그가 그림 곳
곳에 그려놓은 디테일 덕분입니다. 영국의 국민 화가로 꼽히는
윌리엄 터너는 1840년에 이 그림을 그렸습니다. 터너는 영국
선의 실화를 바탕으로 한 19세기 초 토머스 클랙슨의 『노예 거
래 폐지의 역사』를 읽고 책에 쓰인 1783년의 실제 사건을 바탕
으로 작품을 구상했습니다.

영국은 이미 1807년부터 노예 거래를 금지하고 있었습니다. 하지만 그림이 발표된 시기에도 노예 시장은 암암리에 성행했습니다. 터너는 이 그림을 통해 당대 사회에 일침을 가했습니다. 또 물질적 이득을 위해 생명을 경시하는 인간의 비인간성을 비난했습니다.

이 그림의 제목은 「노예선」으로 익히 알려졌지만, 진짜 이름은 「폭풍우가 밀려오자 죽거나 죽어가는 이들을 바다로 던지는 노예 상인들」이었습니다.

152cm의 작은 거인,
물랭루주 뒤흔들다

툴루즈 로트레크 「세탁부」

"이건, 그냥 저네요."

1889년, 카르멘 고댕(Carmen Gaudin, 1866~1920)이 자신의 모습이 담긴 그림을 받아 들곤 싱긋 웃습니다. 마음에 쏙 드는 듯 품에 꼬옥 안습니다. '붉은 장미Rosa la Rouge'라고 불린 그녀는 당시 내로라한 예술인이라면 모두가 탐낸 뮤즈Muse였습니다.

그녀가 그림을 건넨 이를 지그시 바라봅니다. 눈빛이 예사롭지 않습니다. 호감 그 너머로 사랑의 감정마저 읽힙니다.

하룻밤
미술관

이런 파리의 요정을 어린아이처럼 들뜨게 한 이를 볼까요.

그런데 애초 점친 것과는 다른 모습입니다. 일단 152cm 의 작은 키가 눈에 들어옵니다. 위는 어른, 아래는 아이 같습니 다. 말은 어눌하고, 걸을 때마다 눈에 띄게 절뚝입니다. 아무렇 게나 차려입은 옷에선 짙은 술 냄새가 풍깁니다. 툴루즈 로트레 크(Toulouse-Lautrec, 1864~1901), 볼품없는 차림새의 그는 그럼 에도 존중받을 수밖에 없는 인물이었습니다.

한 여인이 먼 곳을 봅니다. 헝클어진 머리가 귀찮은 듯 뒤로 묶었습니다. 화장기 없는 얼굴에선 고단함과 체념의 감정 이 보입니다. 손은 거칠고 투박합니다. 흰 블라우스와 검은 치 마를 입었습니다. 남루합니다. 어디서든 쉽게 구할 수 있는 옷 들입니다. 크게 보면 색채는 밝지만, 분위기는 쓸쓸합니다. 속 도 있는 붓 터치, 짜임새 있는 구도 사이로 고독함이 새어 나옵 니다. 겉모습보다는 내면을 생각하게 합니다. 얼굴도 보이지 않 고 특별히 한 자세를 취하는 게 아닌데도 여운이 남습니다. 로 트레크의 「세탁부」입니다.

이 여인 앞에는 구겨진 흰색 천이 있습니다. 세탁물입니 다. 그녀는 남이 입던 옷을 빨고 다리면서 생활비를 벌었습니 다. 19세기 당시 유럽은 산업혁명 이후 직물 생산량이 급격히 늘고 있었습니다. 부르주아 계급은 레이스, 벨벳 등 각종 섬유

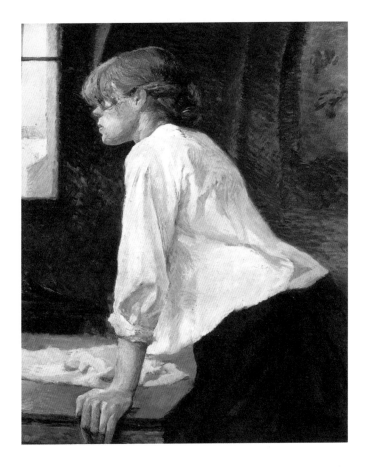

187

제품을 소비했습니다. 그 시절 세탁부는 가혹한 노동업자로 여겨졌습니다. 하지만 이 모습이야말로 고댕의 진짜 모습이었습니다.

반면 작업복을 벗은 고댕은 파리 몽마르트르 언덕을 휘저은 만인의 연인이었습니다. 그녀의 매력은 묘했습니다. 두 눈은 촉촉했습니다. 꾹 다문 입술에선 삶에 찌든 절절함, 결연한 생의 의지가 느껴졌습니다. 당시 파리에서 흔히 볼 수 있던 깡마른 여성들과는 분명 달랐습니다. 이같이 화려한 모습 뒤에는 세탁부로의 투박한 생활이 있었습니다. 로트레크가 '붉은 장미'가 아닌 '카르멘 고댕'의 모습에 애정을 담아 그림으로 남겨준 것입니다.

로트레크는 애초에 꾸밈과는 거리가 먼 인사였습니다. 그도 그럴 것이 왜소증이란 눈에 띄는 장애를 갖고 있었습니다. 그에게 꾸밈은 사치였습니다.

로트레크는 1864년 프랑스의 이름난 귀족인 알퐁스 Alphonse 백작의 장남으로 태어났습니다. 부와 명예를 모두 쥐고 세상과 마주했습니다. 행운만 있지는 않았습니다. 그는 가문 대대로 내려오는 유전병을 물려받았습니다. 뼈가 쉽게 부러지는 병이었습니다. 이는 로트레크의 조상들이 순수 혈통을 지킨답시고 행한 근친상간의 결과였습니다.

로트레크는 겉으로 보이는 모습에 점차 흥미를 잃었습니다. 아버지 때문이었습니다.

로트레크의 아버지는 그의 아들이 날렵한 사냥꾼으로 크길 원했습니다. 활 쏘기 등 귀족이라면 당연히 지녀야 할 고상한 취미에 익숙해지길 바랐습니다. 하지만 로트레크는 기대에 부응하지 못할 정도로 허약했습니다. 설상가상으로 1878년, 의자에서 떨어져 왼 다리에 골절상을 입었습니다. 비극은 끝이 아니었습니다. 다음 해엔 오른쪽 다리마저 골절상을 당했습니다. 고작 열네 살이었는데, 다리의 성장이 멈췄습니다. 아버지는 차츰 아들을 무시하더니, 증오하고 경멸합니다. 로트레크도 그런 아버지에 대한 반발심을 키웠습니다. 귀족 사회가 품은 허위, 위선에 환멸을 갖게 됐습니다.

두 다리 대신 로트레크의 생을 지탱해준 것은 특유의 쾌활함과 예술뿐이었습니다. 로트레크는 연필 스케치를 하는 그에 대해 "자기 지팡이로 그림을 그린다"라는 말을 듣고도 너털웃음을 지을 정도였습니다. 로트레크는 키가 작은 만큼, 지팡이도 눈에 띄게 짧았습니다. 사람들이 그런 모습을 보고, 연필과 지팡이가 구분되지 않을 정도라고 놀린 것입니다.

귀족 수업으로 배운 미술은 그의 인생 전부가 됐습니다. 18세 무렵, 그의 어머니가 아틀리에를 소개해줍니다. 그와 같은 은둔형 인물인 빈센트 반 고흐를 만나고, 당시 꿈틀대고 있던

인상주의를 만나게 된 곳입니다. 로트레크는 보다 넓은 세상에 눈을 뜹니다.

　로트레크가 생의 둥지를 틀기로 한 곳은 파리 몽마르트르 언덕이었습니다. 그는 1889년에 문을 연 주점 '물랭루주 Moulin Rouge'를 제집처럼 드나들었습니다. 몽마르트르 언덕이 지금에야 '예술가의 살롱' 정도로 기록되지만 당시에는 취객과 부랑자, 몸을 파는 여인이 뒤섞인 난장에 가까웠습니다. 로트레크는 그런 모습이 좋았습니다. 그는 오롯이 오늘 하루만 살아가는 사람들이 뿜는 특유의 화려한 열기에서 자유로움을 느꼈습니다. 그의 어눌함과 왜소증도 전혀 문제되지 않았습니다.

　로트레크는 이 중에서도 특히 낮에는 일을 하고, 밤에는 몸을 파는 여인들에게 주목했습니다. 카르멘도 그중 한 사람이었습니다. 자신의 저주 같은 삶이 사회적으로 가장 낮은 곳에 있는 이들에게 투영됐을지도 모릅니다.

　그는 이들과 함께 살았습니다. 돈이 많으니 비싼 술, 비싼 음식을 기꺼이 내줬습니다. 삼류 드라마 같은 고민도 모두 들어줬습니다. 함께 웃고, 함께 울었습니다. 그러면서 늘 붓을 들었습니다. 반라로 성병 검진을 기다리는 모습, 레즈비언들이 침대에서 입 맞추는 모습, 하룻밤을 팔기 위해 응접실에 있는 모습 등을 도화지에 담아냈습니다. 그들과 찰싹 붙어 있지 않

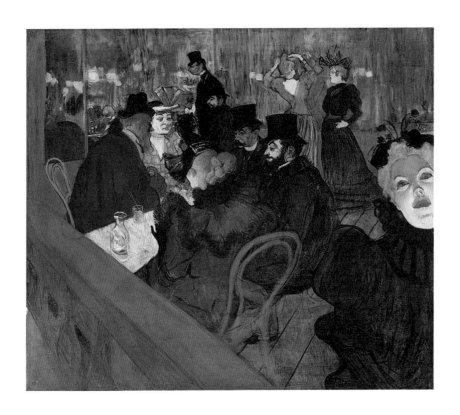

191

툴루즈 로트레크, 「침대」
마분지에 유채, 54×70.5cm, 1892, 오르세 미술관

으면 결코 그릴 수 없는 현실적인 모습입니다.

그림이면 예쁘고 아름다워야 했던 시절이었습니다. 당시 피어나던 인상주의가 모욕받던 것은 이 때문이었지요. 볼품없는 난쟁이 화가가 이 시대에 제대로 찬물을 끼얹고 다닌 격입니다.

로트레크와 떼놓을 수 없는 인물이 바로 당시의 1세대 여성 예술가이자 훗날 파리의 낭인으로 불릴 모리스 위트릴로(Maurice Utrillo, 1883~1955)의 어머니인 수잔 발라동(Suzanne Valadon, 1865~1938)이었습니다.

발라동은 로트레크에 푹 빠졌습니다. 로트레크가 '수잔'이란 이름을 지어줬을 때부터인지, 아니면 그녀의 솔직한 모습이 담긴 그림을 받아 들었을 때부터인지는 알 수 없습니다. 당시 몽마르트르 언덕을 떠돈 화가들은 발라동을 놓고 여신 만들기 프로젝트를 이어가고 있었습니다. 오귀스트 르누아르(Auguste Renoir, 1841~1919)의 그림 속 발라동은 청춘 드라마의 여주인공 같지요. 로트레크는 이같이 숭배받는 발라동의 본모습을 종이 위에 솔직하게 품어냈습니다.

발라동은 자살 소동을 벌이면서까지 끈질기게 구혼했습니다. 하지만 로트레크는 끝내 고개를 저었습니다. 저주받은 생을 덜어주고 싶지 않았던 건지, 발라동의 격정적인 면을 감당

오귀스트 르누아르, 「도시의 무도회(일부)」
캔버스에 유채, 180×90cm, 1883, 오르세 미술관 / 툴루즈 로트레크, 수잔 발라동의 모습

하룻밤
미술관

할 자신이 없었는지, 아니면 비극에 비극을 더해봤자 더 큰 비극 외엔 올 게 없다는 점을 알았는지도 모릅니다. 로트레크는 발라동이 건네는 손을 마다하곤 말없이 독한 압생트를 마셨습니다. 그러고는 몸을 파는 여인들과 함께 몽마르트르 언덕을 전전할 뿐이었습니다.

더하자면, 로트레크와 고흐의 우정도 눈길을 끕니다.

1886년, 스물두 살의 로트레크와 서른세 살의 고흐가 만났습니다. 로트레크는 유머 속 쾌활함을 발산했고, 고흐는 정반대로 진중함과 우울함만을 뿜어냈습니다. 로트레크는 물랭루주 등 실내 풍경을 주로 그렸고, 고흐는 사이프러스 나무와 밀밭 등 실외 풍경을 즐겨 그렸습니다. 두 사람의 공통점은 코가 비뚤어질 때까지 술을 마신다는 점뿐입니다. 이들은 숱한 차이점을 뚫고 끈끈히 이어졌습니다. 몸은 불안정하지만 정신만은 멀쩡한 로트레크, 몸은 멀쩡하지만 정신만은 불안정한 고흐. 서로의 슬픔이 결국 맞닿아 있다는 점을 깨닫게 된 까닭입니다.

두 사람은 함께 전시회를 기획할 만큼 친해지지만, 둘의 우정은 고흐의 자살로 종지부를 찍었습니다. 로트레크는 고흐의 죽음을 알게 된 후 더 많은 술을 마셨습니다. 건강은 급속도로 악화됐습니다.

로트레크는 그런 와중에도 꾸밈 없는 그림을 계속 그렸습니다. 우아함은 필요 없다는 식의 태도도 더욱 강해졌습니다. 로트레크는 상업용 포스터 제작에 앞장섰습니다. 예술인들 상당수가 화려한 배경, 아름다운 모델 등 비싼 값에 팔릴 그림 그리기에 몰두하던 때입니다. 상업용 포스터는 고매한 예술과 어울리지 않는다며 대놓고 천시하는 경향도 있었습니다. 하지만 로트레크의 시선은 늘 그랬듯 몽마르트르 언덕의 가장 낮은 곳을 향해 있었습니다.

그는 마치 숙명처럼, 길거리 벽에 붙었다가 나뒹구는 그림들에 생명을 걸었습니다. 핵심과 상징만 보이는 간결함, 현란한 선과 파격적인 구도, 유려한 색상…… 로트레크의 포스터는 벽에 붙는 즉시 사라집니다. 스토커가 생기고, 그의 포스터만 거래하는 시장까지 생길 정도였습니다.

"추한 걸 추한 대로 그리는 것뿐입니다."

로트레크는 누군가가 그림을 왜 그렇게 노골적으로 그리느냐고 물을 때 이같이 답했습니다. 그는 결국 그만의 스타일을 만들었습니다. 그 누구도 알아주지 않는 가장 낮고 쓸모없어 보이는 것, 더럽고 비루하며 퀭하고 쓸쓸한 것, 몸 파는 여인부터 상업용 포스터까지…… 로트레크는 이를 가슴으로 품었고, 결국 성스러움까지 느껴지는 숭고한 작품으로 만드는 데

성공했습니다.

"제 죄는 살인보다 더 크고 잔인합니다. 저는 난쟁이로 태어
나는 죄를 짓고 만 것입니다."

티리온 라니스터, 미국 HBO 드라마 「왕좌의 게임」의 등장 인물.

미국 HBO 드라마 「왕좌의 게임」에 나온 전략가 티리온
라니스터(피터 딘클리지·Peter Dinklage)를 아시나요? 왕족으로
태어난 그는 불굴의 의지, 재빠른 두뇌를 가진 인사입니다. 술
과 농담이 오가는 자리에서도 사교성을 발휘하고, 왕의 따귀를
내려칠 만큼 배짱도 타고났습니다. 소위 '엄친아'라고 할 만합
니다.

그에게 딱 하나 약점이 된 것은 135cm밖에 되지 않는
작은 키였습니다. 이 때문에 그는 어딜 가도 오해를 받습니다.
처음 보는 이들에게조차 조롱을 받고 무시를 당합니다. 아버지
와 누나마저 그를 매정히 외면하고, 끝내 살인범이라는 누명까
지 씌워버립니다.

로트레크는 티리온이 생생히 보여준 것처럼 끝없이 놀
림받고 모욕을 당했습니다. 남들과는 다르다는 그 이유 때문입
니다. 그의 마음속은 시간이 지날수록 상처로 가득해졌습니다.

로트레크는 1890년대 말, 서른 살을 넘길 무렵부터 부

하룻밤
미술관

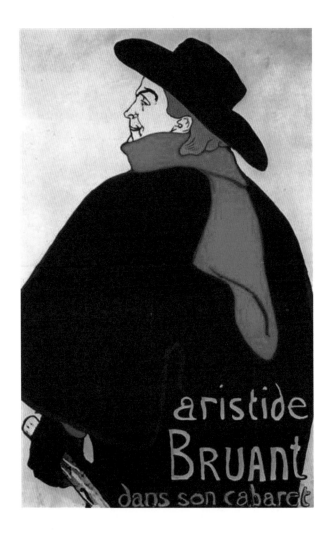

쩍 난폭해집니다. 20대 중후반쯤 걸린 것으로 보이는 매독의 영향도 컸을 것입니다. 그즈음 로트레크의 상업용 포스터로 더욱 유명해진 물랭루주가 물 관리를 명목으로 그를 쫓아버린 일 또한 충격으로 다가왔을 것입니다.

그는 이해할 수 없는 장난질로 주변인을 놀라게 했고, 평생지기처럼 대한 무희와 부랑자들에게도 거침없이 폭언을 퍼부었습니다. 더 많은 술을 마셨고, 더 많은 착란 증세를 보였습니다. 자기 주변에 석유를 가득 뿌린 후 전염병에 걸리는 게 무섭다고 외치기도 했습니다. 삶에 대한 푸념, 분노는 주변 사람들을 지치게 했습니다. 정신병원에서 치료를 받았지만, 그의 음주 습관은 전혀 고쳐지지 않았습니다.

결국 1901년 8월, 로트레크는 폐결핵으로 죽었습니다. 그는 그가 평생 원망한 아버지 앞에서 생을 마감했습니다. 그의 친구 고흐가 세상을 등진 나이와 똑같은 서른일곱 살이었습니다.

군이 로트레크의 집까지 찾아가 그의 그림을 애써 불태우던 아버지, 그는 로트레크가 죽은 후 그 작품들이 루브르 박물관에 걸리는 것을 보고 나서야 비로소 아들의 진가를 인정했다고 합니다.

파리, 파리,
오직 파리에만 중독되어

모리스 위트릴로, 「클리낭쿠르 대성당」

1900년대 초의 어느 겨울 일요일 아침, 프랑스 파리를 걷는다고 상상해볼까요.

교회를 가기 위해 눈 쌓인 길을 나섭니다. 쌀쌀한 날씨지만 춥지는 않습니다. 흰 눈이 흰 입김 위로 내려앉습니다. 청명한 겨울 냄새를 자꾸만 맡고 싶어집니다.

그런데 교회 앞에 한 남자가 서 있습니다. 가만히 지켜보니 서서, 앉아서, 누워서 그림을 그리고 있습니다. 왜소하고 차림새도 허름합니다. 노숙자인 것 같기도 합니다. 그를 피해

203

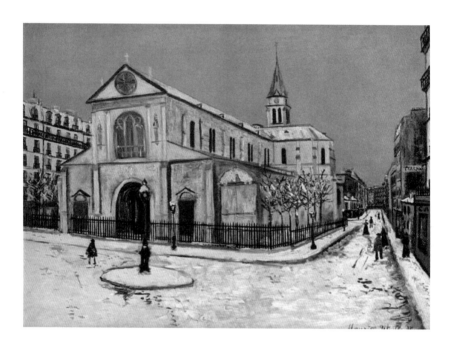

빙글 돌아갑니다. 교회에서 예배를 한 후 설교를 듣습니다. 새벽 공기는 벌써 활기찬 낮 공기로 바뀌었습니다. 괜히 그 남자가 생각나 창문을 열어봅니다. 이 수상한 사람은 붓을 든 채로 그 자리에 그대로 서 있습니다. 무언가에 홀린 사람 같기도 합니다. 교회에서 생겨나는 잔일을 도와주고 나니 벌써 해가 지려고 합니다. 남자는 지금도 그림을 그리는 중입니다. 달라진 게 있다면 머리와 어깨에 쌓인 눈이 더욱 두꺼워졌다는 것뿐입니다.

"저 남자는 누군가요?" 사람들에게 물어봅니다. "모르세요? 모리스 위트릴로(Maurice Utrillo, 1883~1955)잖아요." 당시 이 질문을 들은 파리 시민이라면 하나같이 질린 표정을 짓고는 이렇게 말했을 것입니다.

쓸쓸합니다. 그림만 보는데도 지독히 가슴이 저밉니다. 사람 표정 하나 잘 보이지 않습니다. 어떤 슬픈 일이 일어난 것 또한 아닙니다. 흔한 거리 풍경인데도 애잔합니다. 얇은 얼음 조각 같은 연약한 아픔이 마음에 스며듭니다. 계절, 날씨, 공기, 구름, 건물의 색, 길을 걷는 사람 모두 절절함을 전합니다.

그림 대부분이 흰색입니다. 그렇다고 모두 같은 흰색이 아닙니다. 짙은 흰색, 옅은 흰색, 누런 녹이 스민 흰색, 돌과 흙에 뒤섞인 흰색, 사람 발자국이 찍힌 흰색. 온갖 흰색이 모여 세

상에서 가장 슬픈 흰색이 됐습니다. 짙은 우수를 품은 흰색으로 재탄생했습니다. 먼지 냄새와 돌과 흙 냄새도 은은하게 나는 것 같습니다. 물을 한가득 머금은 솜이 만져지는 것 같기도 합니다. 사람도, 교회도 그저 한 덩어리입니다. 기교도 없고, 멋을 내겠다는 욕심도 없습니다. 막막함, 울컥함뿐입니다.

지금 느낀 대로, 겸손도 없고 눈치도 없이 손 가는 대로 그린 것 같습니다. 모리스 위트릴로가 '백색 시대(1907~1914)'를 맞았을 때 그린 작품 「클리낭쿠르 대성당」입니다.

> "위트릴로는 술집에 가면 틀림없이 만날 수 있었다. 카운터 옆에 서 있거나, 벌써 고주망태가 돼 문밖 시궁창에 드러누운 상태였다. 그는 울고 소리를 지를 때가 많았다. 사람들은 매정하게 쫓아냈다. 그는 쓰러지곤 신음하며 또 울었다."
>
> 프란시스 카르코, 《위트릴로 평전》 중

위트릴로는 당시 파리를 떠도는 유명할 술꾼이었습니다. 그의 재능을 알아볼 수 있는 파리 사람들이 없었다면 진작 길바닥에서 얼어 죽었을지도 모릅니다.

위트릴로가 거리의 화가가 된 까닭이요. 그의 어머니부터 살펴봐야 합니다. 그의 어머니는 한때 툴루즈 로트레크의

모리스 위트릴로, 「파리의 교외」
캔버스에 유채, 1912, 개인 소장

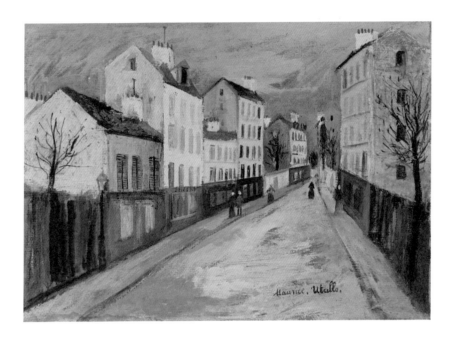

여인, 수잔 발라동이었습니다. 그녀는 1867년 세탁부의 사생아로 태어났습니다. 다섯 살에 파리 땅을 밟습니다. 어머니를 따라 행상, 가정부, 양재사를 거쳐 공장 일, 식당 허드렛일 등 잡일을 합니다. 서커스 단원이 된 그녀는 무희를 꿈꾸지만, 15세 무렵 그네에서 떨어지는 일을 겪고는 후유증을 회복하지 못합니다. 결국 서커스단에서 쫓겨납니다. 그 후 거리의 여인이 됩니다.

깊고 푸른 눈동자, 갸름하지만 강한 인상의 그녀는 파리의 거리를 거닐며 화가들과 교류를 합니다. 발라동이 인상주의 그림의 모델이 된 건 그 시대의 숙명이었을지도 모릅니다. 파리 살롱 세계에 발 디딘 그녀는 툴루즈 로트레크, 에드가르 드가, 오귀스트 르누아르 등 인상주의 화가들의 그림 모델로 새 삶을 시작합니다. 발라동은 18세의 몸으로 임신을 합니다. 르누아르의 모델 일을 끝낸 직후였습니다. 당시 상당수의 그림 모델은 화가가 원하면 언제든 옷을 벗었습니다. 육체적 관계를 당연시하는 화가도 적지 않았습니다. 위트릴로의 아버지는 발라동을 캔버스에 담은 화가 가운데 한 명이었을 것입니다. 이 말은 즉 아버지가 누군지 알 수 없었다는 뜻입니다. 1883년, 발라동은 눈 오는 크리스마스의 다음 날 아이를 낳습니다. 발라동은 옛 남자친구인 시인 미구엘 위트릴로Miguel Utrillo의 성을 따와 이 아이의 이름을 모리스 위트릴로로 지었습니다.

위트릴로에게로 다시 시선을 옮겨볼까요. 그의 비정상적 삶은 어쩌면 예고된 일이었습니다. 위트릴로는 어머니의 사랑을 느낄 틈이 없었습니다. 발라동은 누군가를 돌보기엔 너무 자유로운 영혼의 소유자였습니다. 발라동은 위트릴로를 보모 일을 하는 늙은 여인에게 맡겼습니다.

돈이 넉넉지 않았으니 제대로 된 보살핌도 없었겠죠. 보모는 어린 위트릴로에게 술을 먹였습니다. 빨리 재우고 자신도 쉬기 위해 그런 짓을 했다고 합니다. 지금 같으면 중범죄에 해당하겠지만, 당시에는 이를 막을 방법이 없었습니다. 위트릴로는 인생의 단맛을 알기 전에 술의 쓴맛부터 알게 됐습니다. 어릴 때부터 알코올 중독 증세를 보이게 됩니다.

발라동은 좋은 엄마로는 빵점이었습니다. 다만 위트릴로를 아예 내팽개치진 않았습니다. 그녀 또한 사생아였던 만큼, 늘 죄책감을 안고 있었습니다. 발라동은 19세가 된 그의 아들에게 붓을 쥐여줍니다. 술을 잊게 할 방법으로 데생을 가르쳤습니다.

그녀는 그림이 비루한 삶의 동아줄이 될 수 있다는 점을 알았습니다. 그녀 또한 당시 로트레크의 도움을 받아 당대 최고의 여류 화가로 자리를 잡고 있었습니다. 그러나 이미 위트릴로의 삶은 심각히 망가져 있었습니다. 알코올 중독으로 정신병원을 들락거릴 때였습니다.

209

모리스 위트릴로, 「눈 내린 몽마르트르 언덕」
Dr. Giovanni Felch 콜렉션

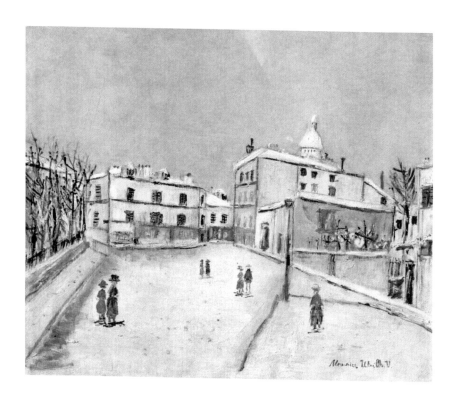

모리스 위트릴로, 「몽마르트르 사스레쾨르 광장과 코탱 거리회」
1934, William P. Seligman 콜렉션

하룻밤
미술관

피는 못 속이는 모양인지, 위트릴로는 그림에 재미를 붙이고는 종일 그림만 그립니다. 그림에도 비정상적으로 몰두했습니다.

발라동은 그가 그림에 한창 재미를 느낄 때 가르침을 멈췄습니다. 일부러 그런 건지, 기술까지 가르칠 인내심이 없었던 건지 알 수 없습니다. 하지만 위트릴로는 그런 것에 신경 쓰지 않았습니다. 그는 길거리에 굴러다니는 엽서를 주워서는 베껴 그리기를 반복했습니다. 눈에 보이는 남의 그림들을 몽땅 따라 그렸습니다. 그러다가 이게 다 무슨 소용인가 싶어 혼자서 아무렇게나 그리기도 했습니다.

그의 삶에 끼어든 그림은 결국 그를 술독에서 건져 올린 동아줄이 됐습니다. 물론, 삶의 일부가 된 술은 끊지 못했지요.

"나는 나의 작품에서 시든 꽃의 내음이 풍겼으면 좋겠다. 황폐해진 사원의 꺼져버린 초의 냄새가 풍겼으면 좋겠다고 생각한다. 가령 내가 그린 가난한 집이 현실에선 허물어져버렸다고 해도……"

모리스 위트릴로(유준상, 「위트릴로(작가론)」 중)

위트릴로의 그림에 기교가 없는 까닭, 그런데도 절절한 까닭을 이제야 알 것 같습니다.

위트릴로의 주무대는 몽마르트르 언덕이었습니다. 돈 없는 화가들이 몰려 예술 활동을 하기 딱 좋은 곳이었습니다. 당시 몽마르트르 언덕은 조용했습니다. 교회, 성당의 흰 벽을 볼 수 있는 시골 같은 곳이었습니다. 가파른 비탈길, 계단 위를 가득 채운 관광객…… 활기의 상징이 된 21세기 몽마르트르 언덕과는 전혀 다른 곳이었습니다.

위트릴로는 붓과 종이를 들고 몽마르트르 언덕을 떠돌았습니다. 근처 클리낭쿠르의 교회와 병원도 맴돌았습니다. 구석구석 누비면서 수백, 수천 번을 그리고 또 그렸습니다.

위트릴로는 지독한 외로움을 안고 홀로 구석구석을 돌아다녔습니다. 그의 그림에는 다른 화가가 그린 몽마르트르 언덕에선 찾을 수 없는 모습이 너무 많습니다. 그에게만 열린 몽마르트르의 세계가 있던 것 아닐까 하는 생각이 들 정도입니다.

신성한 교회, 치유의 병원…… 그의 그림에는 유독 흰색이 어울리는 건물들이 많습니다. 술로 인한 죄를 회개하고 구원받고 싶었을까요. 그 스스로 무결해지고 싶었을까요. 단지 흰 물감을 살 돈밖에 없을 지경이 될 만큼 그림에 몰두했던 걸까요.

시간이 지날수록 흰색이 더해졌습니다. 1908년쯤부터는 흰 물감으로만 파리를 표현하는 경지에 올랐습니다. 1913년, 화랑에서 최초로 개인전을 엽니다. 폭발적인 반응을 얻었습

니다. 사생아의 아들, 알코올 중독자, 거리의 노숙자…… 그런 그가 '백색 시대'라는 독자의 조형 세계를 만들 때까지 걸은 길입니다.

발라동이 한가운데 있습니다. 그의 아들 위트릴로가 바로 앞에서 뚱한 표정으로 턱을 괴고 있습니다. 말쑥한 파리의 신사 같습니다. 술 냄새가 전혀 느껴지지 않습니다. 꾀죄죄한 차림도 찾아볼 수 없습니다. 실제와는 동떨어진 분위기입니다.

내다 버린 자식처럼 키웠다지만, 마음속 깊은 곳에선 늘 애정을 품었던 것일까요. 그림으로나마 죄책감을 덜기 위해 이렇게 온 정성을 쏟아 그렸다는 분석도 있습니다.

"예술은, 증오하는 삶을 영원하게 한다." 발라동의 말입니다. 이 말이 가장 잘 어울리는 사람은 그의 아들 위트릴로였습니다.

수잔 발라동, 「가족 초상」
캔버스에 유채, 19~20세기경, 98×73.5cm, 오르세 미술관

슬픔이여 안녕,
안녕!

프리다 칼로, 「상처 입은 사슴」

프랑스의 여류 작가 프랑수아즈 사강(Francoise Sagan, 1935~2004)이 쓴 소설 『슬픔이여 안녕』을 아시나요. 이 문구 중 안녕이란 말이 사실 '굿~바이'가 아닌 '헬로'의 뜻을 안고 있다는 점 또한 알고 계실까요. 말 그대로 '슬픔, 또 너로구나. 안녕?'이란 뜻으로 해석할 수 있는 제목입니다. 찾아오는 고통을 보고 '오지 마!'라고 하지 않고 오히려 손을 흔들 수 있는 사람이라면, 그는 고통에 얼마나 익숙하기에 그럴 수 있는 것일까…… 이런 생각도 할 수 있겠습니다.

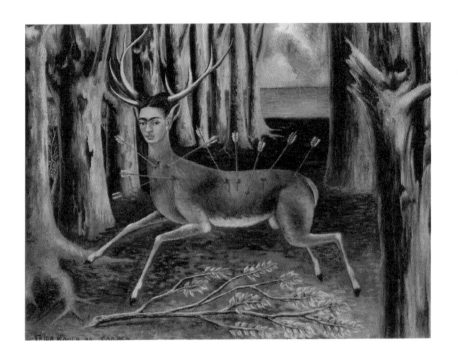

217

이번 글의 주제는 고통입니다. 그리고 그 주제와 어울리는 화가, 프리다 칼로(Frida Kahlo, 1907~1954)를 소개합니다.

하나, 둘, 셋······ 일곱, 여덟, 아홉······ 사람 얼굴을 한, 정확히는 프리다의 얼굴을 한 사슴이 맞은 화살 개수입니다. 얼핏 울창한 숲으로 보이지만 자세히 보면 말라 비틀어진 고목들의 숲입니다. 어둡고 피폐합니다. 겨우 잎을 피운 나뭇가지는 힘없이 꺾여 땅바닥을 뒹굴고 있습니다.

애초 큰 꿈을 품고 숲을 일궜는데 돌아온 것은 가뭄과 지진, 태풍뿐이었을까요. 희망의 끈을 놓지 않던 마지막 일꾼마저 될 대로 돼라는 마음으로 끝내 손을 놔버린 곳 같습니다.

사슴은 목과 등, 엉덩이에 상처를 입었습니다. 피가 뚝뚝 흐를 만큼 상처가 깊습니다. 그런데 표정을 보니 고통과 공포에 휩싸이긴커녕 담담합니다. 피할 생각이 없었을까요. 처음 두어 발은 기를 쓰고 피하려고 했는데, 이내 체념 단계에 접어들고 만 것일까요. 어쨌든 지금은 사냥꾼을 정면으로 쏘아보고 있습니다. "더 쏠 테면 쏴라. 나는 상관하지 않는다"라고 말하는 듯합니다. 프리다의 「상처 입은 사슴」입니다. 그녀가 죽기 7년 전에 그린 작품입니다.

그녀는 왜 이같이 음침한, 이를 넘어 기괴함마저 느껴지는 그림을 그릴 수밖에 없었을까요. 소아마비, 교통사고, 철심

프리다 칼로, 「프리다와 디에고 리베라」
캔버스에 유채, 100×79cm, 1931, 샌프란시스코 모던 아트 갤러리

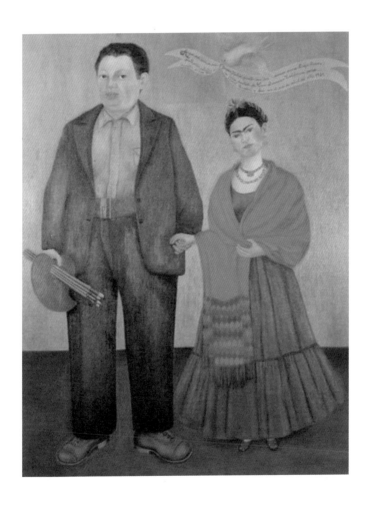

수술, 결국 하반신 마비…… 프리다는 슬픔에 젖은 삶을 살았습니다. 더 노골적으로 말하자면, 신체·정신적 고통에 잠식돼 살았습니다. 특유의 투쟁력이 없었다면 이미 스러져버렸을 삶이었습니다.

그런 프리다에게 디에고 리베라(Diego Rivera, 1886~1957)는 가장 큰 축복이자 최악의 악몽이었습니다. 사실 그녀의 몸에 박힌 화살 대부분은 디에고가 날린 일격으로 봐도 무방합니다.

1927년, 마흔 살의 디에고는 학생이던 열아홉 살의 프리다를 만납니다. 디에고는 자서전 『나의 예술, 나의 인생』에서 다음과 같이 그녀와의 첫 만남을 회상했습니다.

"그녀. 그녀는 몇 시간 동안 말없이 나를 지켜봤다. 세 시간쯤 흘렀을까. 그녀는 "안녕!"이란 인사를 한 후 떠났다. 그녀의 이름이 프리다 칼로란 것을 알게 된 때는 1년 후였다. 그녀가 내 아내가 될 줄은 몰랐다."

두 사람은 서로의 운명을 만난 듯 사랑에 빠졌습니다. 1929년, 프리다는 부모의 반대를 무릅쓰고 디에고와 사랑의 서약을 맺었습니다. 이들의 사랑이 해피엔딩으로 끝나면 좋았

겠지만…… 문제는 디에고의 여성 편력이었습니다.

디에고는 한 여자만 사랑할 수 있는 사람이 아니었습니다. 프리다 또한 세 번째 신부였습니다. 심지어 그는 이미 두 번째 신부와 함께 살고 있으면서 프리다와 만난 것이었습니다.

디에고의 바람기는 프리다와 결혼을 한 이후에도 뒤룩뒤룩 살을 찌웠습니다. 프리다는 그런 디에고에게 더욱 집착했습니다. 프리다에게 디에고는 사랑 그 이상의 존재였습니다. 그가 그녀의 꿈이었던 '혁명' 활동에 가담하고 있었기 때문입니다.

프리다는 디에고를 아이와 아버지, 신과 우상처럼 사랑했습니다. 그런 프리다도 디에고에게 강한 경멸감을 느낀 적이 있긴 했습니다. 디에고의 불륜 상대 중 그녀의 여동생 크리스티나가 있다는 말을 들었을 때였습니다. 고통이란 기름통에 흠뻑 빠지고선 온몸에 불이 붙은 것 같은 괴로움이었을 것입니다.

프리다는 하루빨리 디에고의 아이를 낳고 싶었습니다. 그의 바람기도 혈육이 있다면 잠잠해질 것으로 기대했습니다. 하지만 크게 으스러진, 철심이 훑은 그 몸에 아이가 잘 잉태될 수 없었습니다. 프리다는 세 번 유산했습니다. 그런 상황 속 디에고는 프리다에게 거듭 상처를 줬습니다. 그녀는 그제서야 이혼을 통보했습니다. 결혼 10년 차. 이미 병들 대로 병들고 지칠 대로 지친 후였습니다.

프리다 칼로, 「부서진 기둥」
캔버스에 유채, 30.6cm×39.8cm, 1944, 멕시코 시티 돌로레스 올메도 박물관

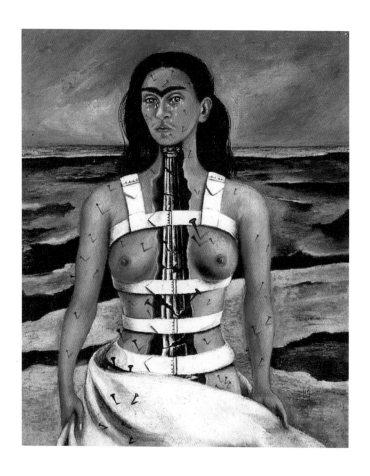

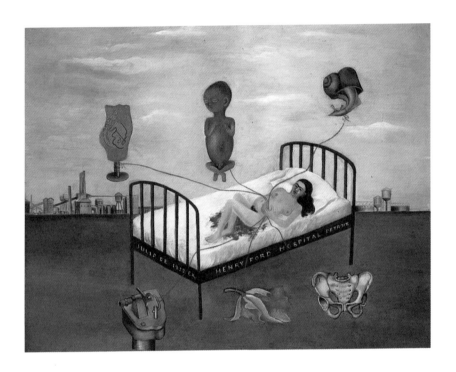

"발이 왜 필요하지? 내게는 날개가 있는데?"

프리다 칼로, 그의 일기장 중

욥Job 이야기를 아시나요?

성경 속 욥은 선하고 독실한 신자입니다. 어느 날, 사탄과 하느님은 내기를 합니다. 사탄은 선한 욥도 재앙을 겪으면 하느님을 원망할 것이라고 확신합니다. 사탄은 욥의 재산을 모두 없애고, 그의 자식들을 몰살시킵니다. 이런 일을 겪고도 하느님을 미워하지 않는 욥에게 피부병을 옮깁니다. "하느님, 당신은 제가 악하지 않은 것을 아시면서 왜 이런 재앙을 내리십니까." 욥은 참다못해 외칩니다. 그런 그에게 하느님이 나타납니다. 신의 초월적 권능을 감히 인간이 이해할 수 있겠느냐고 매섭게 다그칩니다. 욥에게는 참으로 아픈 시련이었습니다.

프리다의 생은 그런 욥에 빗댈 만합니다. 그녀는 늘 고통의 꽃을 품고 있었습니다. 디에고를 만난 후 더욱 만개했을 뿐입니다.

멕시코에서 태어난 프리다는 1913년 여섯 살 때 척추성 소아마비를 앓습니다. 오른쪽 다리가 왼쪽 다리보다 눈에 띄게 얇고 가늘어졌습니다. 더 큰 고통은 1925년 멕시코 국립 예비학교 학생이던 때 발생했습니다. 그녀는 9월의 어느 날, 또

래 남자 친구와 함께 본가인 코요아칸으로 가는 버스를 탔습니다. 그런데 버스가 갑자기 기우뚱하더니 전차와 정면 충돌했습니다. 철근과 깨진 유리 조각이 사정없이 날아듭니다. 프리다의 왼쪽 다리는 열한 곳이 골절됐습니다. 오른발은 탈골됐고 요추, 골반, 쇄골 등의 부위는 으스러졌습니다. 하필이면 철근 한 줄기가 그녀의 허리를 관통하고 자궁을 찔렀습니다. 그녀는 이 사고로 서른다섯 번의 수술을 받습니다. 결국 평생 하반신 마비 장애를 갖게 됐습니다.

흰 이마, 도발적인 눈매, 앙다문 입술, 기이할 만큼 긴 목, 곡선으로 떨어지는 어깨, 몽환적인 표정과 꼿꼿한 자세. 프리다가 뿜어내는 모든 오라는 셀 수 없는 고통 끝에 생긴 것입니다.

"디에고, 시작 / 디에고, 제작자 / 디에고, 나의 아이 / 디에고, 나의 남자 친구 / 디에고, 화가 / 디에고, 나의 애인 / 디에고, "나의 남편" / 디에고, 나의 친구 / 디에고, 나의 어머니 / 디에고, 나의 아버지 / 디에고, 나의 아들 / 디에고, 나 / 디에고, 우주 / 일관성의 다양성 / 왜 나는 그를 나의 디에고라고 부를까? / 한 번도 나의 것이었던 적이 없고, 앞으로도 그럴 것인데 / 그는 그 자신의 것이다 / 신나게 달리면서……"

프리다 칼로, 그의 일기장 중

하룻밤
미술관

프라다 칼로, 「두 사람의 프리다」
캔버스에 유채, 173.5×173cm, 1939, 멕시코 시티 현대 미술관

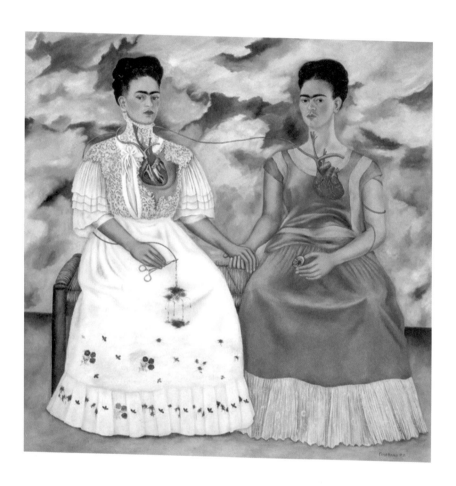

프리다 칼로, 「테후아나 여인으로서의 자화상」
압착 목판에 유채, 76×61cm, 1943, 프란시스코와 로시 곤잘레스 바스케스 콜렉션

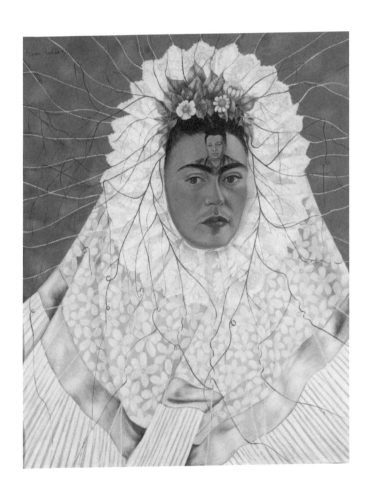

227

하룻밤
미술관

프리다는 디에고와 헤어진 후 일탈에 나섭니다. 러시아 출신의 혁명가 레온 트로츠키(Leon Trotsky, 1879~1940)와 연애를 시작합니다. 디에고를 통해 알게 된 이 사람과 뜨거운 관계가 됩니다. 직접 그린 「레온 트로츠키에게 헌정하는 자화상」을 연애 편지마냥 주기도 했습니다.

하지만 결국 프리다와 디에고는 이혼한 후 그 이듬해에 다시 결합했습니다. 이는 과거의 추억 때문이며, 미래에 대한 기대 때문이었겠지요. 깨진 그릇은 도로 붙이려고 해도 자국이 남습니다. 그렇게 서로는 더 노력해야 합니다. 하지만 이들 두 사람, 그중에서도 특히 한 사람은 그러지 못했습니다. 디에고는 또다시 외도를 합니다. 이미 상처투성이인 프리다에게 계속해서 화살을 쏘고, 또 쏜 것입니다. 두 사람의 결말은 모두가 예상할 수 있듯 좋지 않았습니다.

프리다는 죽을 때까지 디에고를 이해하고, 미워하고, 사랑하고, 증오합니다. 1954년, 프리다는 47세의 나이로 세상을 떠납니다. 디에고의 뜻을 좇아 한창 '혁명' 활동을 하던 중 걸린 폐렴이 결국 그녀의 발목을 잡았습니다. 공식적인 사인은 폐경색이었습니다.

프리다는 죽기 전날 디에고에게 결혼 25주년을 기념해 사둔 반지를 건넸습니다. 운명을 예측한 여인의 작별 의식이었

228

습니다.

"내 의지에도 감사한다. 나의 외출이 행복하기를……
그리고 결코 돌아오지 않기를."

프리다 칼로

이는 프리다의 일기장 속 마지막 글이었습니다. 쓸쓸하고 절절한 문장들입니다. 사실 이 문장은 퇴원에 대한 후련함, 다시는 병원에 돌아가고 싶지 않다는 감정의 표현이었습니다. 하지만 그녀가 처한 상황과 문장이 절묘하게 어우러져 의미심장한 분위기를 품게 됐습니다.

영원한 이별로 인한 그리움을

평생 안고 살아야 했던 사람,

이중섭

반 고흐,

그의 죽음의 진실을 가리다

스탕달 신드롬의 시초

이럴 거면 차라리,
보내지도 말았어야 했다

이중섭, 「돌아오지 않는 강」

1955년, 대한민국 극장가에 매릴린 먼로 주연의 영화 「돌아오지 않는 강River of no return」(1954)의 포스터가 내걸렸습니다. 감독은 훗날 「영광의 탈출」로 이름을 날리는 오토 프레민저, 출연진은 '섹스 심벌' 매릴린 먼로와 그녀 못지않게 유명세를 탄 배우 로버트 미첨이었습니다. 소위 별들의 모임이라고 불릴 만했네요.

어느 날 한 남성이 멍하니 포스터를 봅니다. 헝클어진 머리, 기력을 잃은 눈, 퀭한 표정. 하루 한 끼마저 어떻게 할지

233

고민해야 할 부랑자의 모습입니다. "돌아오지 않는 강…… 돌아오지 않는 강이라……" 그는 홀린 듯 중얼댑니다. 이 사람이 영화를 봤는지는 알 수 없습니다. 다만 그는 이 제목에 영감을 받고는 곧장 흰 종이 앞으로 다가섰습니다. 이중섭(1916~1956), 그리고 그의 그림 「돌아오지 않는 강」에 얽힌 이야기입니다.

어두운 색조를 띤 그림에는 그리움이 끈덕지게 묻어 있습니다. 한 남성이 낡은 집 창틀에서 밖을 보고 있습니다. 겨우 실눈을 떴습니다. 초점도 분명치 않습니다. 울음도 메말랐고, 기다리는 일에도 지쳐 표정을 잃은 것 같습니다. 슬픔 너머 체념의 감정도 읽힙니다. 머리를 제대로 가누지도 않습니다.

그가 그리워하는 건 아내, 아들, 부모 그리고 고향이었습니다. 저 멀리 광주리를 머리에 인 여성이 흐릿히 보입니다. 서 있는지, 천천히 걸어오고 있는지 알 수 없습니다. 남성은 그런 여성에게 말합니다. 너는 어떤 상태여도 상관없고, 무슨 짐을 가져와도 상관없다. 그저 내 눈 앞에 나타나기만 하면 된다고.

배경의 얼룩은 함박눈을 표현했다지만, 얼핏 보면 눈물 자국 같습니다. 거칠고 불분명한 얼룩 사이로 죽음의 그림자도 슬며시 보이는 듯합니다. 이중섭은 「돌아오지 않는 강」을 끝으로 더 이상 작품다운 작품을 내놓지 않았습니다. 그는 이 그림

을 완성한 후 탈진을 할 만큼 울었다고 합니다.

돌아오지 않는 강의 첫 줄기, 아내

> "끝없이 훌륭하고…… 끝없이 다정하고…… 나만의 아름답
> 고 상냥한 천사여…… 더욱더 힘을 내서 더욱더 건강하게 지
> 내줘요. (중략) 내 사랑하는 아내 남덕 천사 만세 만세."
>
> 이중섭, 1954년 11월경 아내 남덕에게 보낸 편지 중

1939년, 이중섭의 나이는 22세였습니다. 그는 서울 문
화학원에서 문학도인 아내 야마모토 마사코山本方子와 처음 만
났습니다. 이중섭은 단아한 그녀에게 첫눈에 반했습니다. 마사
코 또한 훤칠한 데다 운동과 노래까지 잘하는 그에게 끌렸습
니다.

이중섭은 많은 독립 운동가를 배출한 오산학교 출신이
었습니다. 그런 그에게 일본인 여성과의 교제는 쉽지 않은 결정
이었습니다. 이중섭은 깊은 고민에 빠져 상사병까지 앓습니다.
하지만 결국 사랑의 힘은 국경과 민족, 역사를 뛰어넘었습니다.

둘은 연인이 됩니다. 이중섭은 마사코가 일본으로 간 후
에도 끊임없이 편지를 보냈습니다. 결국 1945년, 마사코는 그
를 보기 위해 혈혈단신으로 다시 한국 땅을 밟았습니다.

두 사람은 북한 원산에서 결혼합니다. 이중섭은 마사코와 결혼한 후 이남덕이란 이름을 지어줬습니다. 남쪽에서 온 덕 있는 여인이란 뜻이었습니다. 이중섭은 마사코에게 '아스파라거스'란 애칭을 붙였습니다. 그녀의 발이 작은 몸에 비해 유난히 크고 긴 게 그 모양을 닮았다고 생각한 것입니다. 마사코는 이중섭을 '아고리'라고 부릅니다. 그의 턱이 길다고 해 붙인 별명입니다. 요즘 말로는 '턱돌이' 정도가 되겠지요.

신혼 생활은 달콤했습니다. 원산에서 집을 얻은 이중섭과 마사코는 아들 둘을 낳았습니다. 프랑스 유학 계획까지 세웠습니다. 하지만 1950년, 6·25 전쟁은 두 사람이 피워내던 달콤함을 애절함으로 바꿔버립니다. 이들은 흥남 철수 당시 월남했습니다. 이중섭은 일본인 여성을 경계하는 이들 사이에서 그녀를 힘껏 감싸주었습니다. 그들은 부산과 제주도, 다시 부산으로 집을 옮기면서 힘겹게 살았습니다. 1952년, 아내와 자식을 일본으로 보내기로 한 날에는 펑펑 울었습니다. 두 사람은 함께 살 수 없을 만큼 빈털터리였습니다. 아내는 피를 토할 만큼 심한 폐결핵 증상을 보였고, 설상가상으로 첫째 아들의 건강도 심상치 않았습니다. 일본으로 보내 치료부터 받게 하자는 판단이었습니다.

이중섭은 당시만 해도 '잠시 떨어져 있는다'는 생각이었습니다. 그가 곧장 따라가거나, 아내가 곧 돌아오거나, 둘 중 하

나는 이뤄질 것으로 봤지만 둘 다 이뤄지지 않았습니다. 그에
겐 여권이 없었고, 전쟁통에 새 여권을 찍어줄 기관도 있을 리
만무했습니다. 아내의 건강도 금방 나아지지 않았습니다. 희망
은 차츰 탈을 벗었습니다. 그리고 절망이라는 맨얼굴을 내보였
습니다. 그리움에 몸서리친 이중섭은 1953년 참다못해 선원
신분으로 위장한 채 일본행 배를 탔습니다. 어떻게 일이 풀려
이중섭은 아내와 꿈같은 시간을 보냈습니다. 하지만 불법 체류
자가 될 수는 없기에 다시 고국으로 돌아올 수밖에 없었습니
다. 이대로 영원한 이별이라곤 상상도 못 한 채로요. 그는 혼을
잃을 만큼 큰 후유증에 잠식됐습니다. 그러고는 그 절절함을
「돌아오지 않는 강」에 짙게 담았습니다.

돌아오지 않는 강의 두 번째 줄기, 자식

"아빠가 빨리 가서 보트를 태워줄게요. 아빠는 닷새나 감기에
걸려 누워 있었지만 오늘은 건강해져서…… 또 열심히 그림
을 그려서 빨리 전시회를 열어…… 그림을 팔아서 돈과 선물
을 많이 사 들고 갈 테니까 건강한 모습으로 기다려주세요."
이중섭, 1954년 아들에게 보낸 편지 중

이중섭은 결국 자식에게 보트를 태워주겠다는 꿈을 이

루지 못했습니다.

　이중섭에게 아들 태현, 태성은 늘 미안한 존재였습니다. 그는 상당히 유복한 집안에서 자랐습니다. 어릴 때 부족한 것 없는 환경이 얼마나 큰 축복인지를 익혔습니다. 이 때문에 부족한 것 많은 환경이 상당히 큰 불행이 될 수 있다는 일 또한 자연스레 알고 있었습니다.

태현, 태성은 아직 글도 완전히 익히지 못한 채로 피난 길을 걸었습니다. 부산과 제주 등을 돌 땐 겨우 주먹밥을 먹었습니다. 이 일마저 힘들 땐 근처 바닷가에서 게와 조개류를 건져 먹었습니다. 그래도 이들은 행복했습니다. 이중섭과 마사코는 사랑을 아낌없이 쏟아냈습니다. 태현, 태성은 밝은 기질을 잘 지켜냅니다.

이중섭이 당시 아이들을 보고 그린 작품을 볼까요. 게가 모래사장 같은 곳을 뛰어다닙니다. 벌거벗은 아이들은 자기만 한 녀석들을 끌어당깁니다. 까르륵하는 웃음소리가 들리는 듯합니다. 멀리선 바다가 보입니다. 구름 한 점 없고, 파도 한 줄기 없이 고요합니다. 종이 귀퉁이에 있는 이중섭과 마사코는 행복한 표정을 짓습니다. 그의 작품 「그리운 제주도 풍경」입니다.

이중섭은 마사코를 일본으로 보낼 때 아이들도 딸려 보냈습니다. 그는 아이들이 그녀와 함께 있어야 더 행복하고 더 건강해질 것을 알았습니다. 중견 기업을 이끈 아내 집안의 든든한 지원을 받을 수 있을 테니까요. 그는 당시로는 알아주는 이도 거의 없는 불안정한 화가일 뿐이었습니다. 이중섭은 이런 상황에서 아이들을 홀로 떠맡을 자신도 없었습니다. 이중섭은 천성적으로 유약柔弱했습니다. 마사코가 오히려 억척스러웠습니다.

한편 두 사람은 태현을 낳기 전 물새 같은 첫 아들을 얻

이중섭, 「그리운 제주도 풍경」
종이에 잉크, 1954년경, 35×24.5cm, 이중섭 미술관

었지만, 이 아이는 세상에 나온 지 얼마 안 돼 디프테리아에 걸려 죽었습니다. 이중섭은 이때도 큰 충격을 받았습니다. 아이가 힘이 빠진 그 순간을 생생히 기억했습니다. 그 아이를 위한 천도복숭아만 수백 점을 그릴 정도였습니다. 그의 품에서 태현, 태성이 또다시 하늘로 올라가는 강을 건넌다면, 그는 결코 견뎌내지 못했을 것입니다. 그 또한 이 사실을 누구보다 잘 알고 있었습니다.

돌아오지 않는 강의 세 번째 줄기, 고향

전반적인 이중섭의 삶을 돌아보면, 그는 어릴 때 행복을 느끼는 순간이 더 많았을 것입니다. 북한 평원에서 기반을 다진 그의 집안은 대대로 풍족했습니다. 이 덕분에 이중섭도 마음 놓고 그림을 그릴 수 있었습니다. 특히 소 그림을 좋아한 그는 아침부터 저녁까지 우사牛舍를 나돌았습니다. 집안은 더욱 부유해졌습니다. 사업 수완이 좋은 이중섭의 형 광석은 원산에 큰 백화점을 지었습니다. 온 가족은 평생 돈을 벌지 않아도 될 만큼 큰 재산을 쌓았습니다. 장남도 아닌 이중섭이 오산학교에 가고, 한반도가 총성에 뒤덮이기 전 일본 유학까지 다녀온 것 또한 이런 배경이 있어 가능했습니다.

문제는 6·25 전쟁이었습니다. 이중섭의 형은 공산당원들에 의해 지주, 자본가란 이유로 비참하게 생을 마감합니다.

241

이중섭, 「섶섬이 보이는 풍경」,
나무판에 유채, 41×71cm, 1951, 이중섭 미술관

243

이중섭, 「달과 까마귀」
종이에 유채, 29×41.5cm, 1954, 호암미술관

돈과 땅, 건물은 모두 물거품이 돼 사라졌습니다.

　　이중섭과 마사코가 월남을 결단했을 때, 그의 어머니는 한사코 떠나길 거부했습니다. 너희 형이 돌아오지 않았다고, 내가 이 집을 지키면서 기다리겠다는 말만 되풀이할 뿐이었습니다. 실의에 빠진 채 죽음을 인정하지 않은 것입니다. 이중섭은 설득을 포기하고, 아내와 두 아들과 함께 떠났습니다. 먼 산만 보는 어머니의 손에 자신이 여태 그린 그림 한 다발을 쥐여주고서요. 그러고는 단 한 번도 고향 땅을 밟지 못했습니다. 어머니의 손을 마주 잡은 것 또한 그때가 마지막이었습니다.

돌아오지 않는 강의 마지막 줄기, 삶

　　이중섭의 끝은 비참했습니다. 그는 가족과의 생이별을 재료 삼아 필생의 걸작을 그립니다. 그는 1955년, 미도파 화랑에서 첫 개인전을 갖습니다. 잘되면 다시 일본으로 가 마사코를 볼 수 있다, 태성과 태현에게 자전거도 사줄 수 있다…… 그는 부푼 꿈을 안고 온 힘을 쏟아냅니다.

　　전시는 호평을 받았습니다. 문제는 그의 은종이 그림(담뱃갑 속의 은지에다 송곳으로 눌러 그린 일종의 선각화)에 춘화春畵란 딱지가 붙었을 때부터 발생했습니다. 전시는 기간을 다 못 채웁니다. 그가 북한 출신이란 게 알려진 뒤부터는 평론가들마저 악평을 퍼붓습니다. 상처받은 그는 눈에 띄게 쇠약해집니다.

　그나마 팔린 그림 값은 모두 떼입니다. 중개무역 사업을
제안한 오산학교 후배는 이중섭의 등골만 빼먹곤 도망쳤습니
다. 그에게 남은 건 빚뿐이었습니다. 가난에서 발버둥칠수록 더
욱 깊은 가난의 늪으로 빠져들었습니다.

　그가 말년에 그린 「싸우는 소」를 보면 죽을힘을 다해 일
어서고자 하는 의지가 보입니다. 1년 후 다시 그린 「싸우는 소」
에서는 분노, 좌절, 체념만이 읽힙니다. 말년의 이중섭은 모든

이중섭, 「싸우는 소」
종이에 에나멜과 유채, 27.5×39.5cm, 1955, 개인 소장

이중섭, 「자화상」
종이에 연필, 48.5×31cm, 1955

것을 포기한 듯 일본으로 편지조차 쓰지 않습니다. 그는 마사코가 보낸 편지를 벽에 붙이고선 멍하니 앉아 있습니다. 하루하루를 방 안에서 실실 웃고, 울면서 보냈습니다.

이중섭은 1956년 간염과 영양실조로 고통받다 죽습니다. 그의 은지화가 뉴욕에서 호평받던 시기였습니다. 드디어 천재성을 공공연히 인정받았습니다. 그런데 그는 그 소식도 못 들은 채 오직 돌아오지 않는 강의 줄기들만 그리다가 눈을 감은 것입니다.

반 고흐가 권총 자살을 계획했다고? 천만의 말씀

빈센트 반 고흐

"스스로 총을 쏘는 일마저도 실패했어."

빈센트 반 고흐의 동생 테오 반 고흐의 일기 중 한 페이지를 보면, 죽어가는 고흐가 "난 왜 이렇게 잘하는 게 없을까"라고 푸념한 후 이렇게 말했다고 합니다. 이는 고흐의 자살설에 힘을 싣는 사실상의 스모킹 건smoking gun으로 다뤄졌습니다.

1890년 7월 27일, 고흐는 프랑스 파리 주변의 작은 마을이던 오베르의 한 들판에서 총을 맞았습니다. 그의 자살을

주장하는 쪽은, 충동적으로 자신의 배에 총을 쏜 것으로 보고 있습니다. 즉사하길 바라고 쐈지만, 당초 계획에도 없었으며 무엇보다 서툴렀던 탓에 일이 잘 이뤄지지 않았을 것이라고 분석합니다. 자살이면 명분이나 방법을 수백 번 고민하고 유서까지 쓴 후에야 행하는 것 아니냐. 충동적 자살이란 게 어딨느냐. 고흐의 타살설을 주장하는 쪽은 이렇게 꼬집습니다.

하지만 당시 고흐는 충동적 자살을 충분히 할 수 있는 상태였습니다. 그에게는 생 자체가 고통이었습니다. 가난과 외

로움의 늪에 빠진 그는 지난 수십 년간 나름의 노력을 해봤지
만 모두 수포였습니다. 술도 끊고, 음식도 조절하고, 정신병원
에서 사실상 감금 생활도 했습니다. 괜찮아진 줄 알았습니다.
그런데 그의 몸과 마음은 예고 없이 고장이 나곤 했습니다. 갑
자기 눈물이 흐르고, 무언가를 찢고 던지고 부수고 싶어졌습니
다. 조울증과 신경쇠약증, 경계성 인격 장애 등은 악령처럼 따
라왔습니다. 정신병은 암세포와 같았습니다. 몸의 상처는 가만

히 두면 아물 수 있습니다. 하지만 고흐가 앓고 있던 마음의 상처는 가만히 지켜보면 덧나기만 했습니다.

네덜란드 그로닝겐대학 메디컬센터 연구팀은 고흐가 오베르에서 생활하던 시기, 갑자기 술을 끊을 때 겪을 수 있는 섬망(delirium·급성 기질성 뇌증후군)에 시달렸다고 밝혔습니다. 연구 결과는 국제조울증저널IJBD에 소개됐습니다. 이는 환각, 비정상적 정신 운동 활성, 판단력과 인지 기능 저하 등이 따라오는 정신병의 한 종류입니다. 이 말인즉, 고흐가 어떤 계획으로 오베르의 들판에 나왔든지 갑자기 교통사고처럼 치고 들어온 정신적 고통을 견디다 못해 스스로에게 총을 겨눌 수 있다는 것입니다.

어릴 적 아버지의 학대, 한때 결혼까지 꿈꾼 여인과의 다툼, 폴 고갱 등 옛 동료들과의 갈등, 감옥 같은 가난, 동생에게 끊임없이 손 벌리는 자기 자신에 대한 혐오 등…… 그에게 달려들어 정신을 박살낼 수 있는 상상 속 폭주 기관차는 많았습니다.

고흐의 몸을 가른 총알은 그의 가슴을 뚫고 척추를 조각냈습니다. 그는 즉사하지 않고 척추가 조각난 채 피투성이로 여관에 돌아왔습니다. 깜짝 놀란 여관 관리인은 곧장 의사부터 불렀습니다. 총알을 빼는 건 어렵지 않은 일이었습니다. 고흐도

다음 날 아침에는 물을 마시고, 담배도 피울 수 있을 정도였습니다.

문제는 2차 감염이었습니다. 고흐는 총알이 뚫어버린 그의 가슴 쪽에서 균이 증식하는 것을 막지 못했습니다. 이틀 후인 7월 29일에 숨을 거뒀지요. "집에 가고 싶다"란 말을 유언처럼 했다는 설이 있습니다.

반면 고흐가 살해를 당했다는 설도 근거가 꽤 단단합니다. 미국 출신의 법의학자 빈센트 디 마이오Vincent Di Maio는 『진실을 읽는 시간』이란 저서를 통해 고흐가 살해당했다고 주장합니다. 마이오는 먼저 고흐가 오른손잡이였다는 점을 꼽습니다. 고흐가 자살을 할 생각이었다면 계획적이든 충동적이든 오른손으로 총을 쐈을 텐데, 총상은 왼손과 더 가까운 배 왼쪽에 있다는 것입니다. 이에 앞서 애초 그가 왜 굳이 확실히 숨통이 끊어지는 머리, 입, 가슴이 아닌 배에 총을 쐈는지에 대해서도 의문을 표합니다. 마이오는 당시 기록에서 고흐의 상처 주변이 깨끗하고, 총알이 몸을 뚫지 못한 점도 주목해야 한다고 짚었습니다.

그렇다면 누가? 유력한 범인으로 지목되는 이는 동네 청소년들입니다. 오베르를 정처없이 떠돌던 미숙한 사냥꾼이 아니었을까란 말도 있지요. 이들에게 살인죄를 씌우고 싶지 않

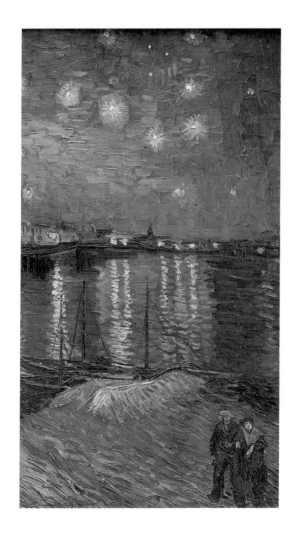

아 '기왕 이렇게 된 것 죽는 일도 나쁘지 않겠지, 자살을 시도했다고 하자'는 식의 생각을 갖고 고흐가 거짓말을 했다는 설입니다. 고흐는 남의 작은 부탁 하나도 쉽게 거절하지 못하는 성격이었습니다. 또 당시 정신마저 불안정한 상태였다면 충분히 그럴 수 있다는 것입니다.

고흐의 최후작 「까마귀가 나는 밀밭」을 보고 자살론자들은 죽음을, 타살론자들은 생의 의지를 읽는 것도 흥미롭습니다. 자살론자들은 그림 속에 죽음을 상징하는 까마귀가 가득한 점을 보고 곧 생을 마감하겠다는 메시지를 남긴 것 아니냐는 분석을 내놓습니다. 그런데 타살론자들은 그림 속 황금빛 밀밭에서 삶을 향한 열정이 느껴진다고 말합니다. 휘갈긴 붓 터치로 채워진 밀밭에서 생명력이 느껴진다는 것입니다. 불안정해 보이는 하늘마저 곧 노란 활기로 가득 찰 것처럼요. "황금 밀밭이 까마귀를 압도하듯, 내 생도 변할 수 있다." 타살을 주장하는 사람들은 최소한 고흐가 이 그림을 그린 순간만큼은 강렬한 생의 믿음을 가지고 있었을 것으로 주장합니다.

그 사람이 '고귀한 자'라니, 나 원 참

폴 고갱

폴 고갱은 서머셋 몸의 책 『달과 6펜스』로 인해 '고귀한 자'란 이미지를 얻었습니다. 하지만 이는 오해입니다. 사실 폴 고갱은 동물적 본능에 더 친숙한 남자였습니다. 때로는 짐승 같은 면을 보인 사람이기도 했습니다.

고갱은 고귀함과는 가깝지 않았습니다. 고갱의 표정이 나타내는 기본값은 이 자화상과 같았습니다. 그림만 보더라도 어디서나 볼 수 있는 유순한 사람으로 보이지는 않습니다. 그는 이기적이고 무책임한 삶을 살았습니다. 남을 무시하고 깎아

258

폴 고갱, 「자화상」
캔버스에 유채, 55×45cm, 1888, 반 고흐 미술관

하룻밤
미술관

내리는 데 천부적 재능이 있었습니다. 이에 못지않은 근성과 성실함을 갖췄지만, 이 부분을 앞세워 생을 미화하기에 그는 상당한 속물이었습니다.

그림에 제대로 몸을 던지기 전 고갱은 파리에서 잘나가는 증권 거래상이었습니다. 연봉도, 대우도 괜찮았습니다. 덴마크 출신 여성 메테 소피 가트와 결혼한 후 자녀도 다섯 명 두었습니다. 1882년, 그는 "일을 그만두고 그림을 그리겠다"라고 선언했습니다. 파리의 주식 시장이 붕괴해 증권업에 속한 사람 상당수가 망한 시기였습니다. 고갱도 타격을 입었습니다. 그는 현역 시절 나름의 사업 수완을 발휘해 미술 중개업도 했었는데, 이런 연줄이 있으니 제대로 된 그림만 그린다면 상처를 회복하고 떼돈을 벌 수 있을 것으로 생각했습니다.

고갱은 족쇄가 풀린 양 그림을 그립니다. 툴루즈 로트레크, 에드가르 드가 등 괴물들이 살던 시기였습니다. 이제 막 걸음마를 뗀 시커먼 남자의 그림을 살 사람은 없었습니다. 먹고 살기 위해 식당 서빙 일을 간간이 했지만 이마저도 손님과 다투면서 손해만 보기 일쑤였습니다. 붓을 쥐지 않을 때는 주로 일명 파리의 초신성들과 함께 술을 마셨습니다. 물론 거기서도 허구한 날 치고받고 싸워 금방 아웃사이더가 됐지만요.

그에게는 가정 또한 하나의 족쇄에 불과했을지도 모릅니다. 아들이 피부병에 걸려 몸을 벅벅 긁어대는데도 아랑곳하

지 않고 자신이 숙명으로 생각한 그림에만 전념했습니다. 그가 꽤 이른 시일 안에 나름의 고갱 스타일을 구축할 수 있던 까닭은 마땅히 챙겼어야 할 가족의 신음을 애써 외면했기 때문일지도요.

1888년 빈센트 반 고흐와 '노란 집'에서 함께 생활했을 때의 일화도 그의 이기적인 성격을 잘 보여줍니다. 연말쯤, 고갱은 집 안에서 고흐의 모습을 그렸습니다. 의자 위 해바라기 다섯 송이가 있는 화병을 올려놓고 붓을 들고 있는 고흐를 옆에서 보고 화폭에 담았습니다.

고갱은 고흐를 굳이 위에서 내려다본 모습으로 그립니다. 그림 속 고흐는 코와 이마에 문제가 있는 것처럼 낮고 평평합니다. 몸을 잔뜩 움츠린 양 그려 기운도 없어 보입니다. 얼핏 봐도 친구를 그렸다기보다는 병원에서 만난 환자를 그린 것 같습니다. 고흐는 이에 "나 같기는 한데, 어째 제정신이 아닌 것 같네"라고 했다지요. 고갱은 그에게 집을 내주고 생계의 일부도 책임진 고흐의 이런 말을 듣고는 오히려 화를 냈다고 합니다.

고흐는 그즈음 친동생인 테오 반 고흐에게 편지를 써 "고갱이 내 초상화를 그리고 있어. 그건 쓸데없는 짓이야"라고 불만을 토로했다네요.

폴 고갱, 「해바라기를 그리는 반 고흐」
캔버스에 유채, 91×73cn, 1888, 반 고흐 미술관

고흐가 미쳐 면도날로 자신의 귀를 잘랐을 때, 이때도 고갱의 평소 성격을 보면 그가 먼저 고흐를 자극했을 가능성이 매우 큽니다.

가족, 동료의 희생을 밟고 그림을 '쫌' 그리게 된 고갱은 파리의 미술은 시시하다고 말합니다. 그의 스승으로 칭해지는 카미유 피사로에게도 거듭 모욕에 가까운 악평을 한 것으로 알려졌습니다. 발끈한 피사로는 이에 "자신을 천재로 인식시키는 데 급급한 사람이며, 누구든 자신이 가는 길에 걸림돌이 되면 박살을 냈다"라고 받아쳤다고 합니다.

젊었을 적 견습 도선사로 있으면서 고대 문명에 감탄한 바 있는 그는 그 경험을 되살려 남태평양 중부에 있는 타히티 섬으로 갑니다. 원시 문명에서 예술혼을 일깨우고 오겠다며 호언장담했습니다. 나름 문명화가 된 타히티는 프랑스 말로 의사소통까지 가능한 곳이었는데도, 마치 대단한 미지의 세계를 다녀오는 양 스스로를 포장했습니다.

타히티에서 그는 돈도 없고, 그림도 생각보다 안 팔리자 은근슬쩍 다시 프랑스로 옵니다. 그런데 때마침 죽은 친척에게 유산을 상속받고는 다시 타히티로 떠났습니다.

그의 가족은 고갱이 유산을 몽땅 움켜쥐고 떠난 탓에 단한 푼도 얻지 못했습니다. 그의 아내는 덴마크에서 홀로 힘겹

하룻밤
미술관

폴 고갱, 「아아 오라나 마리아(아베 마리아)」
캔버스에 유채, 87.7×113.7cm, 1891, 메트로폴리탄 미술관

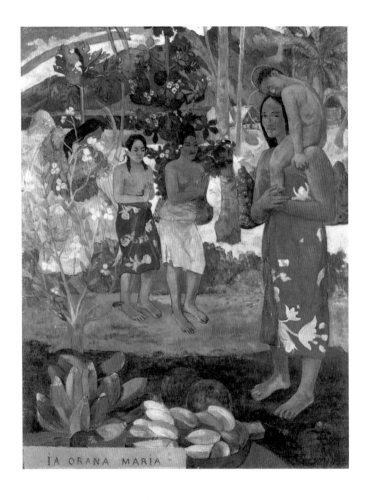

폴 고갱, 「자화상(골고다 곁에서)」
캔버스에 유채, 64×76cm, 1896, 상파울루 미술관

하룻밤
미술관

게 아이들을 키웠습니다. 결국, 다섯 명 중 세 명이 순차적으로 픽픽 쓰러지곤 다시 눈을 뜨지 못했습니다.

그러던 사이에 고갱은 돌아간 타히티에서 또다시 현지 여성들과 결혼과 동거를 거듭했습니다. 이 중에는 13~15세 정도의 미성년자도 있었다고 하지요. 몸 간수를 제대로 하지 않은 탓에 매독을 달고 다녔으며, 치고받는 버릇을 버리지 못해 몸 곳곳의 뼈도 성치 못했습니다.

고갱은 이때쯤 「어디서 왔는가, 우리는 누구인가, 우리는 어디로 갈 것인가」란 대작을 완성했지만, 이는 그의 가족이 흘린 눈물을 제물 삼아 나온 작품이었습니다.

타히티에 질린 고갱은 문명화가 좀 더 늦은 히바오아에서 죽습니다. 말년의 그는 히바오아에서조차 민심을 얻지 못해 알코올 중독과 매독 악화로 쓸쓸한 최후를 맞이했습니다. 그는 죽기 직전까지 이미 이곳에 정착해 있던 가톨릭 주교와 다퉜습니다.

어찌 보면, 참으로 일관된 사람이었습니다.

위대한 '위작' 사기꾼, 나치 이인자를 속여먹다

한 판 메이헤런

"고백합니다. 그 그림, 사실은 제가 직접 그렸습니다."

1945년 7월, 한 판 메이헤런(Han van Meegeren, 1889~ 1947)의 한마디에 재판정이 뒤집어집니다. 그럴 수밖에요. 무릎 꿇고 싹싹 빌 것 같던 메이헤런이 지금 그 스스로 요하네스 페르메이르의 그림을 똑같이 그릴 수 있다고 폭탄 선언을 했기 때문입니다.

한 판 메이헤런, 「예수 그리스도, 그리고 간통한 여인」
캔버스에 유채, 96×88cm, 1943, 헤이그 국유 콜렉션 연구소

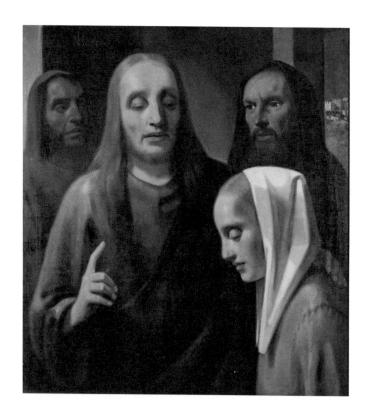

시간을 거슬러 올라가봅시다. 2차 세계대전에서 독일군이 항복을 선언한 후 대략 일주일이 지난 1945년 5월, 독일 나치군에 의해 빼앗긴 예술품을 찾기 위해 연합군이 꾸린 '모뉴먼츠 맨' 팀은 헤르만 괴링(Hermann Göring, 1893~1946)의 비밀 창고를 찾았습니다. 나치의 이인자로 불린 그는 오스트리아 잘츠부르크 근처의 한 소금 광산 속에 자신이 끌어모은 산드로 보티첼리(Sandro Botticelli, 1445~1510), 렘브란트 판 레인, 오귀스트 르누아르, 클로드 모네 등의 회화 6577점 등을 보관하고 있었습니다.

세계가 특히 주목한 작품은 네덜란드 출신 화가 페르메이르가 그렸다고 본 「예수 그리스도, 그리고 간통한 여인」이었습니다. 왜일까요? 페르메이르가 평생 남긴 작품 수가 많아 봐야 35점 안팎이라고 알려진 때, 숨어 있던 새 그림이 튀어나온 셈이었기 때문입니다.

당시 예술계는 페르메이르의 새로운 작품 발굴에 목말라 있었습니다. 페르메이르는 자화상조차 찾기가 힘들었습니다. 조용한 삶을 산 그는 일기나 편지조차 눈에 띄는 곳에 남기지 않았습니다. 은둔의 화가란 칭호가 딱 맞는 사람이었습니다. 특히 네덜란드는 페르메이르의 「진주 귀걸이를 한 소녀」가 당시 '북유럽의 「모나리자」'라고 칭송받고, 색감과 균형, 포근한

아름다움을 함께 품은 「우유를 따르는 여인」 등의 재조명도 이뤄지자 그의 흔적 찾기에 더욱 달려들었지요.

1945년 5월, 네덜란드 경찰은 메이헤런의 집 앞으로 찾아가 그를 체포합니다. 조사 끝에 화가면서 딜러였던 그가 2년 전 이 작품을 괴링에게 넘긴 것으로 확인했습니다. 네덜란드는 메이헤런을 '국가의 중요 문화유산을 적에게 팔아 넘긴 반역죄'로 기소했습니다. 고대 그리스·로마의 역사를 품고 있는 유럽은 과거부터 문화적 자부심이 대단했습니다. 메이헤런에게 사형 선고가 내려져도 이상한 일이 아니었습니다. 그런 그가 판사와 수많은 방청객을 앞에 두고 고작 한다는 말이 "사실 내가 그린 위작"이라니요.

재판정이 술렁였습니다. 검사는 "거짓말을 하고 있다"며 역정을 냈습니다. 방청객들 사이에선 거친 말이 터져 나왔습니다. "못 믿겠다면, 내가 즉석으로 그려보겠습니다." 메이헤런은 이런 분위기 속에서 태연히 승부수를 던졌습니다.

1889년 네덜란드에서 태어난 메이헤런은 집안 반대를 무릅쓰고 오랜 기간 그림을 공부했습니다. 1922년 첫 전시회를 열고 나름대로 주목을 받았지만, 이후로는 매번 죽을 쒔습니다.

메이헤런은 1932년 프랑스로 갑니다. 하지만 그는 그곳

에서조차 인정받지 못합니다. 유럽 전역에 인상주의와 아방가르드 화풍이 불어온 때, 아직도 고전주의 화풍에 머물러 있다고 욕도 많이 먹었지요.

메이헤런은 이때 위작을 생각합니다. 처음에는 비평가들을 웃음거리로 만들기 위해 떠올린 안이었습니다. 당시 비평가들은 렘브란트, 페르메이르 등 네덜란드 황금기를 이끈 유명 화가들의 작품이라면 고전주의 화풍이 섞였다고 해도 찬사를 늘어놓았습니다. 메이헤런은 그가 학생일 때 페르메이르의 작품을 소개받아 감명받았던 경험을 떠올립니다. 그래, 페르메이르의 작품을 베껴보자. 비평가 녀석들이 온갖 찬사를 던졌을 때, 사실 내가 베낀 그림이라고 해 망신을 줘버리자.

메이헤런은 상상만 해도 통쾌한 그 장면을 연출하기 위해 프랑스 남부의 한 마을에서 4년 가까이 위조 연구에 매진합니다. 메이헤런의 당초 작은 계획에는 예상치 못한 점이 있었습니다. 위작에 대해, 그에게는 그도 몰랐던 큰 재능이 있었습니다.

그는 17세기에 만들어진 캔버스를 구했습니다. 그 시대에 쓴 염료들도 벼룩시장을 돌아다니면서 긁어모았습니다. 페르메이르가 썼다고 한 붓과 같은 붓을 구해 그의 손놀림까지 흉내 냈습니다. 사후 처리도 철저했습니다. 먼저 그림이 오래돼 보이도록 페놀과 폼알데하이드 등 약품을 발랐습니다. 그림이

딱딱히 굳으면 100~120도 사이의 온도로 굽고, 이를 드럼통 위에 놓고 굴려 의도적으로 균열을 만들었습니다. 그 균열 사이에는 검은 잉크를 채워 넣어 세월의 흔적을 극대화했지요.

메이헤런이 1937년 완성한 첫 위작은 「엠마우스에서의 만찬」이었습니다. 그는 곧장 페르메이르 전문가로 이름난 아브라함 브레디위스Abraham bredius를 찾았습니다. 브레디위스는 유레카를 외칠 듯 흥분했습니다. 드디어 페르메이르의 숨은 작품을 찾았다면서요.

뒤에서 웃고 있던 메이헤런, 진실을 밝히기에는 그간 들인 공과 시간이 너무 아까웠겠지요. 심지어 온갖 예술협회에서 거액의 돈을 들고 그 그림을 사겠다고 난리를 치니 더욱 욕심이 났습니다.

메이헤런은 돈맛을 봅니다. 그는 1946년까지 거의 10년간 위작을 그렸습니다. 「최후의 만찬」, 「박사들 사이의 예수」, 「야곱을 축복하는 이삭」, 「그리스도와 간음한 여인」 등 페르메이르의 작품을 신나게 따라 그렸습니다. 위작 대상도 프란스 할스(Frans Hals, 1581년경~1666), 피터르 더호흐(Pieter de Hooch, 1629~1684) 등으로 넓혀갑니다. 시대도 그를 도왔습니다. 2차 세계대전으로 네덜란드가 나치 독일에게 점령당하는 등 혼란이 혼란을 낳던 때였습니다. 그가 사기를 치기에 딱 좋

은 시기였습니다.

다시 메이헤런이 재판을 받던 때로 돌아가봅시다. 메이헤런은 결국 경찰의 감시하에 3개월간 페르메이르의 「신전에서 설교하는 젊은 예수」를 위작으로 그리는 퍼포먼스(?)를 보여줬습니다. 밑천이 곧 드러날 것으로 믿은 네덜란드 측은 그의 일사불란한 움직임에 놀랐습니다. 그를 결국 매국노가 아닌 극악무도한 나치를 속여먹은 기술자로 평가할 수밖에 없었습니다.

메이헤런의 오랜 꿈도 이뤄집니다. 그의 위작을 진품으로 평한 비평가들은 큰 타격을 입었습니다. 조사위원회가 정밀 검증에 나선 결과, 그간의 위작들에선 17세기에 사용되지 않은 기법이 섞여 있다는 게 확인됐습니다. 결정적 단서는 '코발트블루' 색이었습니다. 그 시대에 구현할 수 없던 색이었기 때문입니다.

메이헤런은 미술품 위조 혐의에 대해서만 유죄를 인정받아 1년 형을 선고받았습니다. 그는 이미 술, 담배와 모르핀에 절어 있어 건강이 좋지 않았는데, 이로 인해 감옥 수감은 피할 수 있었습니다. 1947년 12월 30일, 그는 유죄 선고를 받고 얼마 되지 않아 생을 마감합니다. 심장마비였습니다.

메이헤런은 죽었지만, 그가 낳은 위작 논란은 거듭 불거

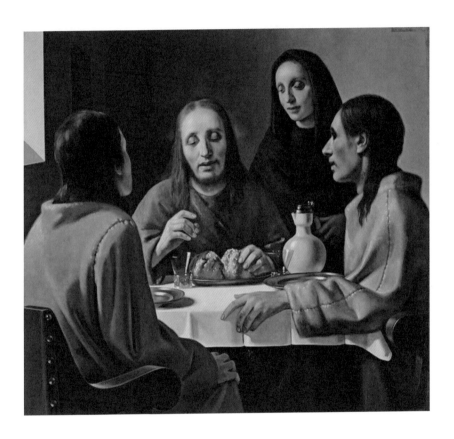

275

졌습니다. 일각에서 페르메이르의 진품으로 판명받은 작품 중 메이헤런의 위작이 더 섞여 있을 가능성이 있다고 본 것입니다. 아직까진 당시 1946년의 결론에서 전진도, 후퇴도 하지 않은 상태입니다.

현시대에선 메이헤런이 남긴 위작, 그리고 그의 진짜 그림 모두 귀한 몸으로 취급받습니다. 이 또한 참 아이러니지요.

와, 걸작인데! 어? 쓰러진다… 119 불러주세요

스탕달 신드롬

1817년, 소설가 스탕달(Stendhal, 1783~1842)은 이탈리아 피렌체에 있는 산타크로체 교회에서 기묘한 경험을 합니다. 조토(Giotto, 1266?~1337)의 프레스코화를 보곤 그 예술성에 취해 강렬한 어지럼증을 느꼈습니다. 그는 이 그림을 본 후 상당 기간 환영과 불면증, 헛구역질 등의 후유증을 앓습니다. 훗날 자신의 이름이 붙는 '스탕달 신드롬'을 몸소 겪은 것입니다.

스탕달이 다른 그림을 보고 비틀거렸다는 말도 있습니다.

277

귀도 레니(Guido Reni, 1575~1642)의 작품 「터번을 쓴 여인, 베아트리체 첸치의 초상, 모사작」입니다. 그림 속 인물은 겁탈범인 아버지를 죽인 고작 열여섯 살의 소녀입니다. 레니는 사형장으로 가는 그녀의 마지막 모습을 그렸다고 합니다. 스탕달이 이 스토리를 알고 있었는지는 모르겠지만, 그가 이 그림 앞에서 혼미함을 넘어 정신을 잃었다는 설도 있습니다.

스탕달 신드롬. 이는 역사적으로 유명한 예술품을 봤을 때 순간적으로 느끼는 각종 정신분열 증상을 말합니다. 대부분은 맥박이 필요 이상으로 빨라지는 증상, 식은땀이 나고 팔다리에 힘이 풀리는 증상 등을 겪습니다. 사람의 성향, 작품의 주제에 따라 조증과 울증 등이 찾아올 때도 있습니다. 감수성이 남다른 이들이 쉽게 겪는 이 증상은 안정제를 먹거나 익숙한 환경을 되찾으면 나아집니다.

> "나는 천상의 희열을 맛보는 경지에 도달했다. 모든 게 살아 일어나듯 내 영혼에 말을 건넸다."

> "산타크로체 성당을 떠나는 순간, 심장이 마구 뛰기 시작했다. 생명이 빠져나가는 것 같았다. 걷는 동안 그대로 쓰러져도 이상할 게 없었다."

> 스탕달, 「나폴리와 피렌체, 밀라노에서 레조까지의 여행」 중

조토, 「성 프란체스코의 장례(일부)」
프레스코, 280×450cm, 1325~1328년경, 피렌체 산타크로체 교회

하룻밤
미술관

스탕달은 이 증상을 이같이 메모했습니다. 스탕달 신드롬이라는 이름이 붙은 건 한참 후였습니다. 1989년 이탈리아 출신 정신의학자인 그라지엘라 마르게니가 '스탕달 신드롬'이란 연구서를 쓰면서, 지금의 이름이 붙게 됐습니다.

유명인 중 스탕달 신드롬을 겪은 이는 또 누가 있을까요. 빈센트 반 고흐가 대표적 인물입니다. 고흐는 1885년 네덜란드 암스테르담에 있는 국립 미술관을 찾았습니다. 그 안에서 렘브란트 판 레인의 「유대인 신부」를 보곤, 그리고 싶은 그림을 드디어 찾았다며 눈물을 흘렸습니다. 한 시간, 두 시간…… 이 그림 앞을 떠나지 않았습니다. 결국 문이 닫힐 때까지 서 있었습니다. '이 앞에 앉아 2주일만 보낼 수 있다면, 내 수명 10년은 줄 수 있을 텐데……' 이렇게 중얼거리면서요.

소설 중에서도 스탕달 신드롬이 표현된 작품이 있습니다. 위다(Ouida, 1839~1908)가 쓴 『플랜더스의 개』를 볼까요. 벨기에 플랜더스(플랑드르) 지방의 작은 마을 이야기를 담은 글입니다. 소년 네로, 그와 함께 우유가 담긴 수레를 끄는 늙은 개 파트라슈가 그려가는 소설이죠. 두 주인공의 최후 순간을 기억하시나요?

미술 재능을 타고난 네로는 재능을 꽃피우긴커녕 누명을 쓴 채 버림받고 말죠. 그가 죽음을 맞이하는 곳은 마을 안 성모

렘브란트 판 레인, 「유대인 신부」
캔버스에 유채, 166.5×121.5cm, 1665~1669년경, 암스테르담 국립박물관

대성당입니다. 그가 평생 보고 싶어 하던 그림, 페터 파울 루벤스의 「십자가에 올려지는 그리스도」, 「십자가에서 내려지는 그리스도」가 걸려 있는 곳입니다.

갑자기 눈부시게 하얀 빛이 어둠을 뚫고 넓은 복도를 지나 흘러 들어왔다. 꽉 찬 보름달이 구름 사이로 얼굴을 내민 것이었다. 눈은 이미 그쳤고 눈에 반사된 달빛은 새벽빛만큼이나 선명했다. 달빛은 둥근 천장을 통과해 루벤스의 두 그림을 환하게 비추었다. 네로가 성당에 들어왔을 때 그림을 덮고 있던 가리개 천을 걷어버렸던 것이다. 「십자가에 올려지는 그리스도」와 「십자가에서 내려지는 그리스도」가 한순간 모습을 드러냈다. 네로가 일어서더니 그림을 향해 두 팔을 뻗었다. 창백한 얼굴에서 기쁨에 찬 눈물이 반짝거렸다. "드디어 그림을 봤어. 오, 하느님, 이제 됐습니다." 네로가 크게 외쳤다. 팔다리에 힘이 풀려 무릎을 꿇긴 했지만 눈은 여전히 숭배하던 걸작을 바라보고 있었다.

위다, 『플랜더스의 개』 중

이 문장에는 네로가 느끼고 있는 스탕달 신드롬이 아름답게 묘사돼 있습니다.

영화 중에는 아예 제목이 「스탕달 신드롬」인 작품도 있

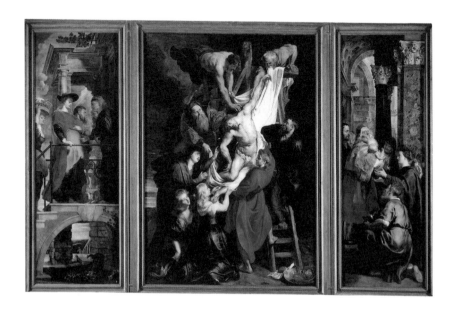

습니다. 감독은 다리오 아르젠토, 주연은 그의 딸 아시아 아르 젠토입니다. 여형사 안나가 두 여성을 죽인 연쇄 살인범을 쫓습 니다. 제보를 받고 온 곳은 피렌체의 미술관이었습니다. 그녀를 맞이한 건 범죄자가 아닌, 피터르 브뤼헐(Pieter Brueghel, 1525~1569)의 작품「이카로스의 추락이 있는 풍경」이었습니다. 그녀는 이를 보고 충격에 휩싸여 쓰러집니다. 그 후 그녀의 삶 은 스탕달 신드롬으로 인해 크게 달라집니다. 어떤 이가 예술품 을 보고 혼미해지는 일을 그린 영화는 이 밖에도 앨프리드 히치 콕(Alfred Hitchcock, 1899~1980)의「사이코」등이 있습니다.

1979년, 이탈리아 피렌체 관광객에 대한 흥미로운 설문 조사 결과가 주목을 받았습니다. 피렌체를 찾은 관광객 중 상 당수가 스탕달 신드롬에 시달린다는 내용이었습니다. 주로 20~40대 나 홀로 여행자 혹은 2~5명 정도의 그룹 여행자들 사이에서 그 빈도가 높았습니다. 먼 이야기가 아닌, 누구든 겪 을 수 있는 일이라는 것입니다. 그래도 한두 번쯤은 겪어볼 만 하다고 생각하는 이도 있을 것입니다. 예술품을 보고 진심으로 감동했다는 데 대한 훈장일 수 있으니까요.

참 고 문 헌

- 「레오나르도 다빈치의 요리 노트」, 레오나르도 다빈치, 노마드
- 「죽은 왕녀를 위한 파반느」, 박민규, 위즈덤하우스
- 「빈센트 빈센트 빈센트 반 고흐」, 어빙스톤, 까치
- 「진주 귀고리 소녀」, 트레이시 슈발리에, 강
- 「칠칠 최북, 거기에 내가 있었다」, 민병삼, 선
- 「고야」, 로제 마리 하겐 외, 마로니에북스
- 「에드가 드가」, 베른트 그로베, 마로니에북스
- 「작품」, 에밀 졸라, 일빛
- 「카미유 클로델 : 거침없는 호흡으로 삶과 예술을 이야기한 카미유의 육필 편지」,
 카미유 클로델, 마음산책
- 「클로드 모네」, 크리스토프 하인리히, 마로니에북스
- 「모네가 사랑한 정원 : 화가이자 정원사, 클로드 모네의 그림과 정원에 관한 에세
 이」, 데브라 맨코프, 중앙북스
- 「달과 6펜스」, 서머셋 몸, 민음사
- 「고갱 : 원시를 갈망한 파리의 부르주아」, 피 오렐라 니코시아, 마로니에북스
- 「반 고흐, 영혼의 편지」, 빈센트 반 고흐, 위즈덤하우스
- 「감자 먹는 사람들」, 신경숙, 창비
- 「뭉크, 추방된 영혼의 기록」, 이리스 뮐러 베스테르만, 예경
- 「삶의 한가운데」, 루이제 린저, 민음사

- 『독일인의 사랑』, 막스 뮐러, 문예출판사
- 『명작 스캔들』, 장 프랑수아 셰뇨, 이숲
- 『세상을 읽어내는 화가들의 수다』, 백영주, 어문학사
- 『스칸디나비아 예술사』, 이희숙, 이담북스
- 『줄리언 반스의 아주 사적인 미술 산책』, 줄리언 반스, 다산책방
- 『로트렉 몽마르트르의 빨간 풍차』, 앙리 페뤼쇼, 다빈치
- 『전쟁의 기술』, 로버트 그린, 웅진지식하우스
- 『위트릴로』, 유준상, 서문당
- 『슬픔이여 안녕』, 프랑수아즈 사강, 아르테
- 『프리다 칼로, 내 영혼의 일기』, 프리다 칼로, 비엠케이
- 『이중섭 1916-1956 편지와 그림들』, 이중섭, 다빈치
- 『진실을 읽는 시간』, 빈센트 디 마이오·론 프랜셀, 소소의책,
- 『위작의 미술사』, 최연욱, 생각정거장
- 『베르메르 vs. 베르메르』, 우광훈, 민음사
- 『플랜더스의 개』, 위다, 인디고

하룻밤
미술관

하룻밤 미술관

초판 1쇄 발행 2021년 7월 9일
초판 3쇄 발행 2024년 7월 25일

지은이 이원율
펴낸이 김선식

부사장 김은영
콘텐츠사업본부장 임보윤
콘텐츠사업3팀장 이승환 　**콘텐츠사업3팀** 김한솔, 권예진, 이한나
마케팅본부장 권장규 　**마케팅2팀** 이고은, 배한진, 양지환 　**채널2팀** 권오권
미디어홍보본부장 정명찬 　**브랜드관리팀** 안지혜, 오수미, 김은지, 이소영
뉴미디어팀 김민정, 이지은, 홍수경, 서가을
크리에이티브팀 임유나, 박지수, 변승주, 김화정, 장세진, 박장미, 박주현
지식교양팀 이수인, 염아라, 석찬미, 김혜원, 백지은
편집관리팀 조세현, 김호주, 백설희 　**저작권팀** 한승빈, 이슬, 윤제희
재무관리팀 하미선, 윤이경, 김재경, 임혜정, 이슬기
인사총무팀 강미숙, 지석배, 김혜진, 황종원
제작관리팀 이소현, 김소영, 김진경, 최완규, 이지우, 박예찬
물류관리팀 김형기, 김선민, 주정훈, 김선진, 한유현, 전태연, 양문현, 이민운
외부스태프 디자인 즐거운생활

펴낸곳 다산북스 　**출판등록** 2005년 12월 23일 제313-2005-00277호
주소 경기도 파주시 회동길 490
전화 02-704-1724 　**팩스** 02-703-2219 　**이메일** dasanbooks@dasanbooks.com
홈페이지 www.dasan.group 　**블로그** blog.naver.com/dasan_books
종이 스마일몬스터 　**인쇄 및 제본** 상지사피앤비 　**후가공** 제이오엘앤피

ISBN 979-11-306-3989-5 (03600)

• 본 도서는 카카오임팩트의 출간 지원금을 받아 만들어졌습니다.
• 책값은 뒤표지에 있습니다.
• 파본은 구입하신 서점에서 교환해드립니다.
• 이 책은 저작권법에 의하여 보호를 받는 저작물이므로 무단 전재와 복제를 금합니다.